U0031077

藝術家 出版社

台灣數位藝術e檔案

TAIWAN DIGITAL ART e-FILES

林珮淳 主編

EDIT BY LIN PEY CHWEN

王柏偉
吳介祥
邱誌勇
林珮淳
陳明惠
張晴雯
曾鈺涓
蔡瑞霖
葉謹睿
合著

序：從「新」開始，要到哪裡結束？

　　2002年的那個夏天，我正為著《藝術語言@數位時代》一書的出版而焦頭爛額；今年初夏，我則是為了《台灣數位藝術e檔案》的即將出版而感到雀躍不已。科技與藝術的結合，在台灣歷經了過去十年的成長，已然累積出了驚人的活力和成熟度。甚至於在國際的舞台上，都逐漸成為不可或缺的重要角色。以林珮淳教授所帶領的數位藝術實驗室為例，近幾年來不斷以成績證明實力，在全球只徵選六件作品的情況之下脫穎而出，連續三度入圍參加法國安亙湖數位藝術節，並於今年獲得全球首獎。另外，再以台北國際藝術博覽會為例，這個全亞洲最具歷史的藝術盛會，在2011年起成立新媒體藝術專區。除了台灣以及亞洲的頂尖藝術家之外，還吸引了C.E.B. Reas這種重量級的西方新媒體藝術家共襄盛舉。誠如主辦單位所言：「台灣的科技島環境，使得新媒體在本地擁有迥異世界各國的獨特發展條件，新媒體展區的提出，格外有時地相宜的標誌意義。」

　　新媒體藝術專區的標誌意義，在於主流商業藝術圈對於新媒體接受度的向上提升。《台灣數位藝術e檔案》一書的出版，也同樣具有指標性的意義。但這個指標則是向下的，因為它所代表的，是新媒體藝術教育的向下深耕。

　　《台灣數位藝術e檔案》一書，以針對七個國際當代藝術展覽的分析和探討為主軸，包括「NEXUS：台灣藝術家在紐約的聯結與對映」、「正言世代：台灣當代視覺文化」、「Boom！快速與凝結新媒體的交互作用——台澳新媒體藝術展」、「身體‧性別‧科技」、「未來之身」、「光子＋」以及「超旅程：2012未來媒體藝術節」。主筆的林珮淳教授，整合了葉謹睿、曾鈺涓、蔡瑞霖、吳介祥、陳明惠、邱誌勇、王柏偉以及張晴雯等人的論述，分別以六章從抽象的美學定義出發，綜觀數位藝術在藝術史、教育、身體與自我認知、跨領域創作等各個層面的影響。

　　這本書最珍貴的地方，就是它以台灣的數位藝術創作及論述為主體，但在同時，卻完整兼顧了國際以及歷史觀的這個特質。每一位執筆者，都是「正港」的台灣人，但其學經歷，卻又涵蓋了來自台灣、美國、澳洲、德國和英國等地的高等學府教育經驗。這種組合，不僅是難能可貴，更重要的，是在廣納不同觀點與

背景之後所激盪出來的火花。

　　傳統上,亞洲藝術工作者做的多、說的少。這一點,與西方強調論述能力的教育傳統大異其趣。記得二十年前剛到美國的時候,總是為了同學 uncanny(不可思議)的論述能力而啞口無言。一條三十秒鐘畫出來的線,也能夠從比例、輕重、粗細、長短、動機、原由、想法、感觸、象徵、比喻、媒材選擇一直談到歷史與脈絡,就算花個三小時侃侃而談也在所不惜。坦白說,當時年少輕狂的心中,其實多有不屑與無奈。總覺得,從事藝術應該講究的是「真功夫」;多年後事過境遷才發現,要能夠把創作昇華到思想的層次,的確還得靠些「硬道理」。特別是數位藝術創作,它的媒材和技術都充滿了媚惑和感官刺激的特質,因此,惟有不斷苛刻地要求自己在思維辯證上踏實,才能夠從「鬼斧神工」和「巧奪天工」這等匠氣的標準之中跳脫出來。因為,科技躍進的腳步將永不停歇,任何技術層面的創新和突破,都不過是比稍縱即逝還要脆弱而且短暫的那個曾經。因此,你的創作動機可以從「新」開始但一定要用「心」結束,也就是讓自己的作品有內涵、有深度,在思想和意義的層面做到深刻。讓技術層面的創新,成為應運深度思想而產生的自然結果。而《台灣數位藝術e檔案》的出版,正是台灣數位藝術創作深耕的契機,將數位藝術從「看熱鬧」提升到「看門道」的思想層面。

　　十年前,我把《藝術語言@數位時代》一書的出版獻給在美國流浪的歲月。所期待的,無非就是希望把在國外的所見所聞帶回台灣,同時,也企盼能為台灣在科技藝術方面的論述拋磚引玉。十年後,《台灣數位藝術e檔案》一書的出版,讓我感到無限振奮。以整合重要數位藝術大展論述為基礎出發,是一項有意義的工作。它不僅記述了數位藝術潮流在台灣的脈動與發展,也為將來我們應該努力和發展的方向,畫出了一個具體而微的輪廓。看到台灣數位藝術環境日漸成熟,雖然我旅美的流浪旅程尚未結束,但心裡感覺卻不由地增加了一份踏實感。相信對於希望瞭解台灣數位藝術的人,這會是一本充滿魅力的好書。在此,特別要感謝林珮淳教授以及藝術家出版社的抬愛,讓我有機會參與這本書的構成。能以拙筆為本書作序,這是我的榮幸與驕傲。

葉謹睿
2012年初夏寫於板橋

目次

前言：
從德國文件展談《台灣數位藝術e檔案》

林珮淳

　　在即將出版本書之前，筆者有機會參觀第十三屆的「德國文件展」，發現幾件引人矚目的作品大多是數位藝術創作，如凱迪芙和米勒（Janet Cardiff & George Bures Miller）的作品〈視頻漫步於卡塞爾火車站〉（Video Walk at Kassel Bahnhof）即是以iPod和預錄好的影片和旁白帶領觀眾進入火車站內，邀請觀眾體驗作者所再現曾發生在火車站猶太人被屠殺的歷史情節。每位觀眾依循iPod影像內旁白的引領，與其他人一樣地漫步於火車站每一定點中，不管是坐在候車椅上或穿越中庭到火車月台內。iPod螢幕內播放充滿吸引力的影像和動人的故事旁白，似真似假的環境聲音（如火車的鳴笛聲、狗叫聲、管樂隊的演奏、腳步聲等）吸引觀眾去經歷彷彿隔世卻又如置身其中的事件。作者以可攜帶式的數位播放器創造一種與觀眾共創的行動式作品，每位參與者都成了與情節同步進行的觀眾與表演者，這正是數位藝術的魅力所在，也說明了藝術家如何表現時代語彙之重要性，而本書《台灣數位藝術e檔案》的出版也正凸顯了台灣數位藝術之時代意義，期待台灣數位藝術能與國際發展有同步的脈動。

　　其實，「科技」在歷史中可代表人類當時代的技術突破、新的媒材研發以及因而帶出的嶄新思潮與趨勢，如攝影術的發明即是當時代的最新科技，而它帶給人類的影響層面是遠超過照相機本身的意義和功能，創造了繪畫以外的再現藝術，從攝影、錄影到今日的電腦數位科技藝術，或從機械、電子、到無遠弗屆的網際網路藝術……皆喻表人類生活與思想的變革。具敏銳創造力的藝術家迫不及待地去轉化此科技為創作媒介與觀念。回顧藝術的發展，科技扮演著表現藝術創造力的重要激素與載體，如未來主義企圖在平面繪畫或雕塑詮釋時間的重要性，影像科技的發明促使此創意的實踐；機動藝術也在機械引擎出現後，動態的機械裝置藝術逐漸被建立；電子、錄像、電視、傳媒、數位科技、電腦和網際網路等科技問市後，多元的藝術風格前仆後繼地蓬勃發展，因藝術家不但應用科技為表現作品的媒材，也因著科技的衝擊提出獨特的創作觀，如辛蒂·雪曼（Cindy Sherman）即以影像科技再現

女性身體被大眾媒體物化的現象；芭芭拉‧克魯格（Barbara Kruger）以傳播媒體批判廣告文宣的媒體暴力；白南準（Nan June Paik）以電視機及錄像機開始錄像藝術之開端；比爾‧維歐拉（Bill Viola）也利用數位影像探討身體、生與死的議題；〈電傳花園〉（the telegarden）的作者肯‧戈柏（Ken Goldberg）與喬瑟夫‧聖塔羅馬納（Joseph Santarromana）則以網際網路互動裝置，反思虛擬科技與大自然的對比；筆者的「夏娃克隆肖像」系列（Portrait of Eve Clone Series）更是以仿人工生命的電腦程式與虛擬影像，再現科技文明的虛假與誘惑，批判科技文明將帶給人類無法承擔的災難。足見「科技」在每個時代實踐了藝術家無限的想像力，也被建構成當時代的藝術新語言或批判的對象本身。

在數位時代的今天，藝術家以最當代性的數位媒材進行創作，此類的當代藝術被稱為數位藝術（Digital Art）、新媒體藝術（New Media Art）、科技藝術（Techno-Arts）、新媒體科技藝術（New Media Technology Art）等多種名稱，儘管包含範圍或大或小、因科技涉獵成分上而有些微差異，但以當代的論點而言大致上仍是指同一個範圍。本書以《台灣數位藝術e檔案》命名，乃特別強調數位創作的特性與展覽之建檔，內容主要係從筆者多年來在數位藝術領域的創作、教學、研究、策展，以及參與跨校、跨界、跨國的國內外展演經驗中，匯整近十年來台灣數位藝術展之論述，包納筆者帶領的數位藝術實驗室多位成員的研究與創作，以及邀請葉謹睿、曾鈺涓、蔡瑞霖、吳介祥、陳明惠、邱誌勇、王柏偉等人，從七個台灣國內外重要的展覽中提出論述，包含「NEXUS：台灣藝術家在紐約的聯結與對映」、「正言世代：台灣當代視覺文化」、「Boom！快速與凝結新媒體的交互作用——台澳新媒體藝術展」、台灣數位藝術脈流計畫「身體‧性別‧科技」與「未來之身」、「光子＋」、「超旅程：2012未來媒體藝術節」，最後請張晴雯介紹三個藝術團隊分別在博物館、博覽會及國家快速網路中心所執行之大型計劃，希冀此書能為台灣當代藝術建立新的檔案。

筆者曾在中原大學商設系主任任內，舉辦國內首次以「設計、人文、科技」為主題的國際學術研討會，在2001年轉任國立台灣藝術大學多媒體動畫藝術研究所，與國立台南藝術大學音像動畫研究所共同主辦ACM Siggraph Taipei國際研討會，邀請美國Siggraph策展人及澳洲新南爾斯大學新媒體藝術系系主任參與，可謂台灣第一個以數位圖像藝術為主軸的國際研討會。2002年成立數位藝術實驗室，並於隔年設立台灣第一所多媒體動畫藝術學系，2008年起開設跨領域創作課程，2010年又籌備新

媒體藝術研究所並於2011年正式招生；2008年主辦台澳新媒體藝術工作營，帶領三大藝術大學師生前往國家澳洲大學作參訪，隔年與台北藝術大學關渡美術館共同主辦「Boom！快速與凝結新媒體的交互作用–台澳新媒體藝術展」；2011年受聘404國際科技藝術節顧問，促成與台北數位藝術節合作的首次國際聯合藝術節；2011年開始策劃「台灣數位藝術脈流計畫」，舉辦了兩屆展覽與座談，試圖以不同的主題呈現台灣數位藝術創作的多元面貌。

由於筆者曾參與書中所提到之多項展覽的策劃與展出，長期觀察台灣數位藝術脈動，從教學以及參與多項國際數位藝術活動中認識國際的發展狀態，也多次受邀參與國內外重要的數位藝術節及研討會之座談學者、評審委員及參展藝術家，因而有更多的機會瞭解國際的發展趨勢，如林茲電子藝術節、法國安互湖數位藝術節、404國際科技藝術節、韓國首爾動漫影展、上海國際電子藝術節、杭卅動漫藝術節、台北數位藝術節、KT科技藝術獎，以及北美館主辦的One Dot Zero研討會、國美館主辦的「漫遊者」及「快感」、文化部主辦的「馬樂侯文化研討會」（新科技於藝術與文化創意產業的萌發）等重要活動；也曾帶領實驗室成員參訪世界各國重要的數位藝術中心與學術單位，如林茲電子藝術中心、法國安互湖藝術中心、巴黎抒情愜意中心（La Gat Lyrique）、德國媒體藝術中心（ZKM）、日本東京互動藝術中心（ICC）、日本山口情報藝術中心（YCAM）、紐約媒體藝術實驗室（Eye Beam）、九州藝術工科大學、紐約大學互動傳達研究所（ITP）、加州藝術學院、巴黎第八大學、巴黎高等美院、巴黎高等設計學院、澳洲大學新媒體藝術中心、新南威爾大學互動式電影研究中心（i-Cinema）等；尤其本實驗室團隊作品曾三度入圍法國安互湖國際數位藝術節，且於2012年獲得視覺藝術類首獎和受邀韓國首爾表演藝術節展出，同年筆者也獲得韓國首爾動漫影展的國際評審團之榮譽，因而更有機會與國際數位藝術相關人士作深入的交流。當在比較國際數位藝術的發展與國內狀況時，深覺台灣數位藝術的研究與創作資源相當不足，不管是軟硬體的空間、設備、人才、創作資源、政府的補助制度與支持，以及相關的書籍與出版皆遠遠不如國際的發展，因而促使筆者邀約好朋友們一起書寫此書，將曾參與策劃與創作的展覽匯整成冊，共同為台灣數位藝術盡點微薄之力。

由於《台灣數位藝術e檔案》收錄了不同性質的展覽論述，經多次思考後決定以六大類別來建立此書的架構，包含新美學、新史觀、新教育、新身體、新媒體、新視域。第一章「新美學」是本實驗室的研究與創作，主要探討數位藝術的互動特

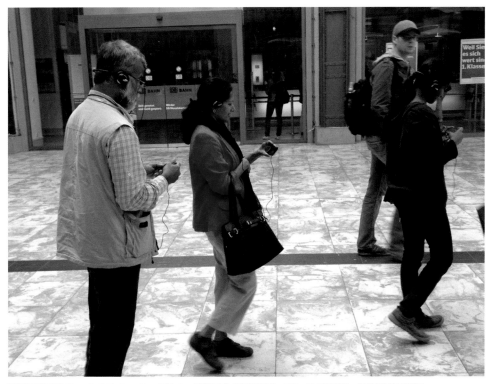

▶ 凱迪芙與米勒（Janet Cardiff & George Bures Miller） 視頻漫步於卡塞爾火車站 2012 iPod行動裝置 德國文件展展出作品

質，如作者權的轉移、共創性、超文件、資料性、成長性、遊戲性、表演性與跨界性等，提供讀者對數位藝術基本的美學觀，也能更深入瞭解之後章節所討論的作品內涵。第二章「新史觀」由葉謹睿與曾鈺涓所歸納之台灣數位藝術發展脈絡，為台灣當代藝術建立新的史料與觀點，也為比書作了前導性的介紹與時間架構，而所探討的作品正是早期台灣數位藝術的面貌與特色。第三章「新教育」以「Boom！快速與凝結新媒體的交互作用──台澳新媒體藝術展」呈現2007年台灣數位藝術教育的初步成果，展覽內容大多是三大藝術大學相關科系的師生代表作品。另一篇邱誌勇的文章則以筆者的數位藝術實驗室為例，來凸顯數位藝術教育有別於其他藝術教育方式，如打破過去藝術與科技分離的授課模式，也印證「實驗室」的具體創作與研究成果。第四章「新身體」集中於台灣數位藝術脈流計畫中的兩大展覽：「身體·性別·科技」與「未來之身」，透過藝術家的作品，來討論電腦科技如何改變人類的生命與身體意義，如從實質的身體轉到虛擬網路的身體；從文化的身體變為數

位世界的化身，強調「新身體」確為當今數位時代最重要的議題之一。第五章「新媒體」收錄在2011年與2012年的兩個大型展覽，透過「光子＋」的主題來探討創作者與作品、參與者與作品之間的關係，展現了數位中「光」媒體的內在與外在意義；「超旅程：2012未來媒體藝術節」展更是集結了台灣當代具代表性的數位藝術家與團隊，作品從數位影音、數位表演到跨界計畫。策展人王俊傑企圖以此展重新思考：數位藝術中有沒有某種特別能夠透過這些新媒體藝術才能彰顯出來的感知模式？最後一章「新視域」則特別介紹國內近年來以數位藝術所創作的大型計畫，試圖展現數位藝術與博物館、博覽會及公共藝術結合的合作新契機，說明了數位藝術的互動性與跨界性。全書以不同的論述觀點來為台灣數位藝術作回顧與建檔的工作，最後在附錄中也加入了三大公立美術機構曾主辦的數位藝術展覽及台北數位藝術節的展覽年表，以補足此書無法全面記錄到的作品與展覽。

《台灣數位藝術e檔案》堪稱繼國美館曾出版的《台灣數位藝術新浪潮》後，第一本有關台灣數位藝術的書籍，除了呈現每個時期的代表性作品外，也包含了許多e世代的精彩作品，這是台灣近十年來在眾多研究者、藝術家、策展人及支持展覽的單位所共同努力之成果，期望藉此書提供給讀者、相關領域的研究者及創作者對台灣數位藝術有更多的瞭解。當國際重要的大型展覽與藝術節已無法忽視數位藝術的重要地位時，國內文化藝術與教育相關單位應重視此領域的發展，方能將台灣當代藝術推向更具時代性的展現。

感謝藝術家出版社的何政廣社長與王庭玫主編和工作人員的支持與協助，也感謝本書所有的作者、策展人、藝術家、和我一起編輯的老師與數位藝術實驗室的所有成員們，以及和我一起在台灣數位藝術教育創作共同努力耕耘的所有朋友與師長們。當然，在我創作與教學之餘能完成此書的編撰，除了有家人們耐心地扶持外，最感恩的是錫安山愛我的阿公與天上的神。當我寫完自序後，抬頭看到家中懸掛的一匾額，上面寫著：「我的拯救、我的榮耀都在乎神；我力量的磐石、我的避難所都在乎神。」（詩篇62：7）這正是我生命的經歷，願以此聖經章節分享給所有讀者朋友們。

Discussing Taiwan Digital Art e-Files from *DOCUMENTA (13)*

Lin, Pey Chwen

Before the publishing of this book, I had the opportunity to visit *DOCUMENTA (13)*. There, I discovered a few eye-catching pieces that were mostly works of digital art. For example, Janit Cardiff and George Bures Miller's work, *Video Walk at Kassel Bahnhof*, utilizes an iPod along with pre-recorded video and narration to lead the audience through a railway station. It invites viewers to experience a tragic event in history - the massacre of Jewish people that had taken place at the station. Using an iPod, each viewer can listen to and be guided by the narration. Similar to other people, they are able to walk to each designated point in the train station, whether it be in a seat in the waiting room or through the atrium to the train platform. The iPod screen plays back a series of gripping images along with the narration of heart moving stories. The seemingly real, yet seemingly virtual environmental sounds (such as the whistling of a train engine, the barking of dogs, the performance of a band, the sound of footsteps, etc....) draw viewers to experience an event that occurred many years ago, yet also seems to be happening right around them. The artists use portable digital playback devices to create a mobile work that is jointly made along with the audience. Each participant becomes a viewer and performer in conjunction with the plot of the narrative. This is exactly where the charm of digital art lies. It also explains how artists express the importance of an era's language. *Taiwan Digital Art e-Files* highlights the significance of Taiwan digital art for this era even as it looks forward to a synchronized pulse of development between Taiwan digital art and art from around the world.

In the digital age, artists create works using the most contemporary digital media. This type of contemporary art is commonly known under a variety of names, such as Digital Art, New Media Art, Techno-Arts, or New Media Technology Art. The book is titled, *Taiwan Digital Art e-Files*, to place particular emphasis on the filing of the characteristics and exhibitions of digital art works. The content of the book mainly draws from my own experiences over many years in creating works, teaching, researching, and curating, as well as in holding exhibitions across schools, disciplines, and countries. It compiles nearly a decade of discourse conducted in digital art exhibitions I have held

in Taiwan, including the research and artworks of my Digital Art Lab. Additionally, I have invited C.J. Yeh, Jane Tseng, Ruei-Lin Tsai, Chieh-hsiang Wu, Ming Turner, Aaron Chiu, and Po-wei Wang to draw a discussion from amongst seven of Taiwan's most important local and international exhibitions, including *NEXUS: Taiwan in QUEENS, Contemporary Taiwanese Art in the Era of Contention, BOOM! An Interplay of Fast and Frozen Permutation in New Media, Taiwan Digital Art Pulse Stream Plan: Body, Gender, Technology and Next Body, Photon+, and Transjourney: 2012 Future Media Festival.* Finally, Chin-Wen Chang will introduce large-scale projects implemented by three art teams for a museum, the Floral Expo, and the National Center for High-Performance Computing, respectively. It is my hope that this book will be able to create a new file for Taiwan contemporary art.

When I was the head for the Department of Commercial Design at Chung Yuan Christian University, I organized the first Design, Humanities, Technology international symposium in Taiwan. In 2001, I transferred to the Department of Multimedia and Animation Arts at National Taiwan University of Arts as the head. There, I collaborated with the Graduate School of Animation at Tainan National University of the Arts to jointly organize the international conference, ACM Siggraph Taipei, which invited Siggraph curators from America and the head of the Department of New Media Art at The University of New South Wales in Australia to participate. This event can be considered to be Taiwan's first international conference to focus on digital graphic arts. In 2002, I founded Digital Art Lab, and in the following year, I established Taiwan's first department of Multimedia and Animation. In 2010, I set up a Graduate School of New Media Art. In 2008, I organized a Taiwan-Australia new media art workshop, which led students and teachers from three major art universities on a visit to Australian National University. For the following year, I worked alongside Taipei National University of the Arts' Kuandu Museum of Fine Arts to jointly organize *Boom! An Interplay of Fast and Frozen Permutation in New Media*. In 2011, I was invited as a consultant for the 404 International Festival of Art and Technology to help develop the first internationally collaborated arts festival in conjunction with Taipei Digital Art Festival. In 2011, I began planning Taiwan Digital Art Pulse Stream Plan, for which I eventually held two annual exhibitions along with panel discussions. For these, I used different themes to try to present the many facets of Taiwan digital artworks.

Throughout the years, I have also received numerous invitations to participate in the role of discussion scholar, judge, and artist in important digital art festivals and conferences in Taiwan and

abroad. As a result, I have had many opportunities to understand international trends of digital art development, particularly through three works created by my Digital Art Lab team that were selected by International Enghien-les-Bains Digital Art Festival in France from 2009 to 2012. One of the works received first prize in the Visual Arts category in 2012, and was invited to the Seoul International Performing Arts Festival in Korea. In the same year, I was honored to sit on the international judges' panel at the *Seoul International Cartoon and Animation Film Festival*. There, I was able to have further opportunity to exchange with those involved in international digital art. Comparing the development of international digital art and the condition of Taiwan, I found that the research and resources for Taiwan digital art are quite inadequate, whether it be in available space, equipment, government subsidy systems and support. Additionally, the publishing of books related to the field is far behind those of international development. This was what actually prompted me to solicit good friends to write this book together and compile all our curatorial and creative experiences at exhibitions into one book. In this way, we hope to contribute our efforts to the field of digital art in Taiwan.

Taiwan Digital Art e-Files, is a continuation of National Taiwan Museum of Art's publication, New Wave of Taiwan Digital Art, which is the first book ever published about digital art in Taiwan. In addition to showcasing representative works for each period, it also contained many artworks from the young generation. These were the results of joint efforts amongst researchers, artists, curators, and exhibition supporters over the past decade in Taiwan. I hope that this book will help researchers and artists in related fields to gain a deeper understanding of Taiwan digital art.

I would like to specially thank Mr. Ho Cheng-kuang, president and editor-in-chief of Artist Publishing, and his staff for their support and assistance. I would also like to express my gratitude for the authors, curators, and artists who contributed to this book, as well as the members of my Digital Art Lab, and all the friends committed to the development of Taiwan digital art along with me. Of course, I was only able to edit this book by seeking time away from my art and teaching. In addition to the patient support of my family, I am most grateful for God and my grandpa Hong who continues to show me his love from Mount Zion. When I finished writing the preface, I looked up and saw a plaque hanging in my home that reads:"God Most High is my salvation and my honor, He is my mighty rock, my refuge."(Psalms 62:7) This Bible verse accurately depicts my life experiences, and I would like to share it with all my readers and friends here.

Ex:
Series 00001

SIZES ARE APPROXIMAT

本章節乃集結林珮淳多年所指導的研究生論文與代表性作品，將數位藝術最獨特的「互動美學」作一介紹，這是平面靜態圖像、動態影像或錄像藝術所無法呈現的特性，可謂藝術發展上最新的美學，作品因著允許觀眾的互動而創造了不同的形態與內容，且互動的過程對於創作者與觀眾的意義也隨之改變。在介紹「互動美學」之前，也探討了影響數位藝術互動美學的相關作品、藝術家、團體與風格等，不管是觀念、形式、實驗性或科技與藝術合作的發展歷程，包括未來主義對時間性的追求；達達主義對傳統藝術的觀念顛覆；偶發藝術強調的獨特單一體驗與行為；福魯克薩斯的跨界實驗精神錄像藝術的影像美學；電腦程式師與工程師的參與；虛擬實境與網際網路的發明等，因有了以上的發展歷程與貢獻，才能創造出當代藝術最獨特的互動美學。因此，本章可提供讀者對數位藝術的發展與美學有基本的認識，也可以對之後章節所介紹的論述與作品有更深刻的瞭解。

新美學
New Aesthetics

This section will introduce the most unique feature of digital art, "interactive aesthetics," through the research papers and artworks of graduate students Lin supervised over many years. Interactive aesthetics can be recognized as the newest form of aesthetics in contemporary art's development because it cannot be found in traditional two-dimensional works, moving images, or video art. The forms and content of the works change, while their meanings for the artist and audience shift due to the interaction. This section will first investigate what kind of artistic styles, art organizations, and artists throughout art history have influenced interactive aesthetics in terms of perspective for concepts, forms, and experiential qualities, as well as in collaborative efforts between the fields of technology and art. This includes Futurism's pursuit of the timing of a work, Dadaism's subversion of traditional art, the one-off experience and performance of the Happening, the interdisciplinary and experimental nature of Fluxus, the aesthetics of moving images in video art, the participation of computer engineers and artists, and the invention of the Internet and virtual reality. Interactive aesthetics becomes the most unique form of aesthetics in contemporary art because of its development and contributions through the art styles and concepts mentioned above. Therefore, this section will provide readers with basic knowledge about the development of digital art and interactive aesthetics, as well as lay the groundwork for a deeper understanding of the discussions and artworks introduced in later sections of this book.

數位藝術互動美學

林珮淳

　　此章先簡述數位藝術的發展歷程，再以論述及作品探討數位藝術的互動特質，整篇文章乃節錄筆者與數位藝術實驗室成員共同發表的多篇研究與作品，包括王政揚的〈從新媒體藝術發展探討互動裝置藝術的美學〉、許朝欽的〈互動裝置藝術之探討與創作〉、林奕均的〈時間與地理座標圖像在互動視覺化之創作與研究〉、曾靖越的〈資訊美學研究與創作探討〉、胡縉祥的〈網路互動裝置藝術之創作與研究〉、陳俊宇的〈互動多媒體於舞蹈之跨領域創作與研究〉、陳韻如的〈從科技藝術探討當代跨領域創作之發展〉以及蔡濠吉的〈總體藝術美學之探討〉等。內容先介紹藝術史上影響數位藝術的觀念、流派及相關作品，之後再針對數位藝術中的互動美學加以探討，如作者權的轉移、共創性、超文件、資料性、成長性、遊戲性、表演性與跨界性等，提供讀者對數位藝術的基本美學觀，而讀者也可由本書收錄的文章印證這些美學特性。所有詳細的研究全文收錄於林珮淳數位藝術實驗室網站。

▎數位藝術的發展歷程

　　19世紀攝影術的出現以及機械時代快速的生活節奏，直接影響了未來主義（Futurism）的發展，如薄邱尼（Umberto Boccioni）的雕塑作品〈空間連續性的唯一形體〉（Unique Forms of Continuity in Space），以多點透視的抽象手法來營造物體的流動性，呈現出物象「風速感」的動力特性。（註1）未來主義對於時間性的追求，切合一個時代性的需求，靜態的呈現已經不足以表現藝術家所關注的議題，速度與動感成為一種新的語彙。達達主義者則認為

註1：Pam Meecham 與 Julie Sheldon著，王秀滿譯，《現代藝術批判》，台北：韋伯文化，2003。

藝術創作的動機在於機遇和偶然性因素，主張「無意識」的狀態，而開啟20世紀整個藝術思潮的運動，它以充滿玩笑與戲謔的態度面對藝術的嚴肅性，並以現成物代替創造，如杜象的〈噴泉〉（Fountain）徹底顛覆了藝術對於「美學」以及「創作」的概念，影響了之後的藝術觀念發展。

　　盛行於1960年代的偶發藝術（Happening Art），以「活動」作為藝術表現的手法，不再以技巧性和永久性等傳統藝術的原則為訴求，藝術表達變成「事件」，是藝術家在一個特定的「時間」與「空間」因素下，利用表演或參與者行為的集合，

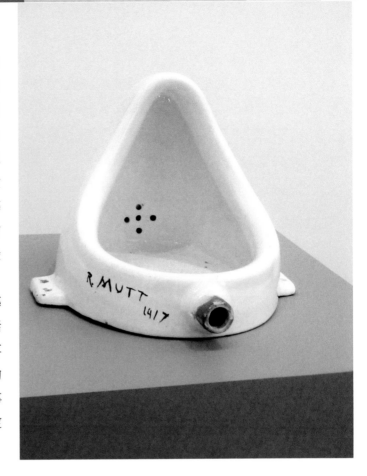

杜象　噴泉　1917
（圖版提供／葉謹睿）

來重現人的行為過程。這項觀念影響到日後數位藝術中互動性最根本的特質，也就是每一次的體驗都是獨特的。

　　同樣於60年代出現的福魯克薩斯（Fluxus）運動，也接續了達達對於藝術本質的疑問精神，如同偶發藝術般將「過程」視為藝術的表現手法，使用各種不同的新科技媒材作跨媒體的整合，並且提出讓觀眾參與作品的「互動」觀念。以過程而言，「時間」或是更精確的體驗「一段時間」就成為福魯克薩斯的重要創作元素，如約翰·凱吉（John Cage）1952年的作品〈4'33"〉，他在鋼琴前面坐了四分三十三秒之後，便起立向觀眾表示曲目已表演完畢，其實這是一個整首充滿休止符的音樂，而在過程中觀眾的喧鬧、呼吸以及各種聲響，都構成這首曲子的一部分，不僅改變了欣賞的定義，也打破了音樂樂理的規章，影響了聲音藝術及觀念藝術的發展。另外，白南準（Nam June Paik）的錄像雕塑作品〈參與電視〉（Participation TV）讓觀眾透過麥克風以及擴音器來

改變電視上的圖像；另一件作品〈隨機存取〉（Random Access）則結合互動性、聲音、裝置等多項元素，將錄製聲音的磁帶貼在牆上，讓觀眾可以使用一個移動式的錄音機磁頭來摩擦磁帶，磁頭會經由聲音擴大機將錄製在磁帶中的聲音播放出來，允許觀眾與作品直接互動。

由於科技器材的普及化以及成本降低，隨著藝術家對於創作媒材的改變，正式將藝術的思維帶進了「媒體時代」。60、70年代錄像藝術（Video Art）成為當時媒體藝術的主流，除了單純的影像播放外，有些藝術家更結合裝置以及空間，甚至互動概念，企圖製造一種獨特的空間場域，嘗試讓觀眾進入空間感受自身與空間的關係。丹·葛蘭漢（Dan Graham）1974年的作品〈過往延續至今的當前〉（Present Continuous Past(s)），運用時間、空間相互穿透效果製造錯覺，以鏡子覆蓋展場牆面，再以攝影機拍攝參觀者，並延遲八秒後播放於螢幕。相同的影像經過反射又再度被錄影並延遲播放，一個無止盡的內部時間連續倒退，觀眾同時也是被觀賞的對象。（註2）

有互動藝術之父之稱的電腦工程師麥恩·克魯格（Myron Krueger），受到前衛實驗音樂創作者約翰·凱吉概念的啟發，與一群藝術家、工程師等共同實驗，探討未來人機介面的互動可能性。〈錄像場域〉（Videoplace）乃面對屏幕前作出動作與手勢，攝影機擷取觀眾身形的影像，再與電腦產生圖形合成後投射出虛擬影像。（註3）此作品大大影響後來的互動數位藝術發展。

80年代之後，由於電腦設備的速度和儲存容量提高，使得即時運算與3D動畫的虛擬實境成為可能，藝術家開始使用互動介面，讓觀眾置身於數位空間中，如傑佛瑞·簫（Jeffrey Shaw）的互動裝置作品〈可讀的城市〉（The Legible City），觀眾可轉動腳踏車的把手進入虛擬城市的大小街道內，體驗螢幕中所呈現的虛擬空間。此件作品創造出不同以往的空間概念，自真實空間延伸至虛擬空間，成為新的藝術表現的場域，並建立了以「互動」為閱讀主軸的特有美學形式。

90年代時期，馬克·史貝斯（Mark Spece）等人制定VRML1.0標準，將虛擬實境帶入網際網路，這是與全球資訊網結合描述3D互動世界的程式

註2：簡正怡、連雅琦、陳盈瑛編輯，《龐畢度中心新媒體藝術：1965-2005》，台北：典藏藝術家庭，2006。
註3：王俊傑主編，《藝術·媒體·科技一年表》，「漫遊者──2004國際數位藝術大展」，台中市：國立台灣美術館，2004。

語言,此發明讓觀眾更容易操作網路中的虛擬世界。(註4)安東尼‧蒙塔達斯(Antoni Muntadas)的〈檔案室〉(The File Room)以公開現時和歷史有關審查的檔案記錄為創作內容,經由全球的網路使用者的參與而不斷擴大此檔案室。1995年肯‧戈柏(Ken Goldberg)和喬瑟夫‧聖塔羅馬那(Joseph Santarromana)的〈電傳花園〉(The Telegarden),建立了實體的花圃的機械手臂,觀眾可以透過網路操縱機械手臂的旋轉及上下左右移動,手臂上安裝攝影機,讓遠端的觀眾透過互動介面進行種植、播種和灌溉等工作。這是一件透過網路邀請全球參與者共創的網路藝術,作者特別藉此作品反諷:網路不能解決所有的問題,人類是不是應該離開網路回到真正的花園裡?

李家祥 多面
2012 網路互動裝置
(圖版提供/李家祥)

▊ 互動美學

　　當「互動」逐漸取代了單純的「看」或「聽」,成為了觀賞當代作品的一種途徑時,互動的過程對於作者與觀眾的意義也隨之改變,成為其他創作型態無法呈現的表現手法之一,其獨特的美學概念也應運而生,如作者權的轉移、共創性、超文件、資料性、成長性、遊戲性、表演性與跨界性等。

註4:邱基毓,《電腦虛擬複合材料積層板之疲勞實驗》,國立中山大學機械與機電工程學系碩士論文,2003。

作者權的轉移

　　後現代主義強調去中心化、多元的概念，同樣體現在對於數位藝術的詮釋上，其中提到「可寫文本」的概念，其旨在於傳統藝術家單向式的給予觀眾閱讀的概念已被顛覆，科技的互動性開創了更具時代性的多元藝術表現，也改變了觀眾與作品間的關係，將觀眾轉換為主動參與的地位，此種角色在戴特‧丹尼爾斯（Dieter Daniels）的〈互動的策略〉（"Strategies of Interactivity"）中定義為「典範觀者」（exemplary viewer），指的是參與者在作品中扮演的不只是觀賞者，而是與作品互動的表演者。（註5）李家祥的互動裝置作品〈多面〉，以紙盒作為互動的介面，邀請觀眾在現場親自摺出紙盒，當觀眾自由擺動自己所摺出的紙盒時，因著互動感應即時判斷了紙盒的造型，而立即由程式產生千變萬化的投影動態影像，讓觀眾成為創作者本身。

共創性

　　可寫文本的開放性以及觀眾所帶入的不確定因素，成為互動作品的創造元素。羅依‧阿斯科特（Roy Ascott）認為如果提供觀眾玩弄作品和作品互動的

曹博淵　超聲鏈
2011　網路互動裝置
（圖版提供／林珮淳）

註5：許素朱，《從DIGIart@eTaiwan 談互動創意》，台北：遠流出版社，2007。

林奕均　歷史地域
2011　網路互動裝置
（圖版提供／林珮淳）

條件，就能讓觀眾參與作品的發展和演變，那也就是藝術的創造以及意義的產生。藝術家建構一個互動的環境，讓觀眾在其中能經由參與而產生不同的經驗，甚至達到共同創作以及成為作品的一部分。獲台北數位藝術獎的曹博淵互動裝置作品〈超聲鏈〉，是以「人聲溝通」為主題，結合現代智慧型手機的app微型應用程式，以無線傳輸數十人甚至百人的人聲訊息，當多人互動播放時，音軌不斷地疊加產生人聲爆炸傳遞的吵雜聲，多人錄音時也正在播放之前現場觀眾的呢喃聲，產生的聲音隨著人數不斷的增加，成為多人共創的語言合聲，有如網路賽博格（cyborg）的生命體。

超文件

　　1990年前後網路藝術開始有了重大的轉變，其主要的原因便因為超文件（hypertext）技術的成熟。所謂的超文件是以連結為基礎概念，非連續性及非線性的將網路文本透過節點（node）銜接不同部位的資料，甚至在不同文本間以多線性的交互連結形成互文的結構，有如比爾‧維歐拉（Bill Viola）所提到樹狀、矩陣狀和分裂狀的非線性架構。這種由觀者自己選擇喜好的閱讀方式

曾靖越 Data.Dip
2010 網路互動裝置
（圖版提供／林珮淳）

的作品，最重要的觀念就是在於打破傳統故事敘述的線性結構，提供觀者選擇的可能性。（註6）林奕均的〈歷史地域〉（Historegion）互動作品即以Flickr龐大的圖像資料庫為基礎，允許觀眾點選任何地點與時間，將世界的照片數量以視覺化的方式呈現，經由以時間排列特定的地點圖像並縮小排列而組成，透過其色調、構圖、題材的「印象」，即時展現世界人類活動的事實，令觀眾感受圖像所呈現世界的政治、經濟、文化、軍事等風俗等變化。藉此作品反思一個基於真實世界的虛擬世界，人們是否以照片代替真實的體驗，而虛擬世界是否已逐步取代真實世界？

資料性

人類在網路上累積的資料正以驚人的速度增加，藝術家對於龐大資料底下所代表的社會意義產生興趣，開始探究網路軟硬體等機制與技術，透過大量的資料去進行邏輯整理與數學運算，企圖以視覺化的圖像再現數據的內容結構，網路藝術中的資料性美學也因此被建立。（註7）曾靖越的〈Data.Dip〉網路裝置作品，透過下載網路新聞資訊轉換為粒子流體運動之視覺影像，以及藉由電腦風扇組成之機械裝置，企圖將資訊作視覺化與體感化，觀眾除可沈浸於資訊

註6：葉謹睿，《數位藝術概論》，台北：藝術家出版社，2005。
註7：鄭月秀，《Net dot Art網路藝術》，台北：藝術家出版社，2007。

胡縉祥　數位時空記憶
2011　網路互動裝置
（圖版提供／林珮淳）

視覺的流體影像與風扇的空氣流動外，也因著觀眾與作品的互動，而創造更多的粒子影像與風扇變化，藉此提出網路資訊有如空氣流動與粒子影像般地無所不在。

成長性

互動作品因著觀者的參與而擁有其他藝術作品所沒有的成長性特質，此開放性的互動作品以資料庫的形式，將觀者所加入作品的元素儲存下來並逐漸累積，隨著觀眾參與愈來愈多，作品中所擁有的資料紀錄也愈趨龐大，作品本身的互動層面與完整度也愈成熟。獲台北數位藝術獎的胡縉祥網路裝置作品〈數位時空記憶〉（Recaller）主要提出在數位化後記憶主權的消失，以及數位記憶可以被重製、捏造、再現、搜索、共創與刪除等議題。透過攝影機將現場觀眾的影像記錄成為龐大的資料庫，再從互動介面的「數位記憶資料庫」、「數位記憶時間軸」、「數位記憶拼圖」中，累積參與者在不同時間的臉部表情資料，作品因著觀眾互動的次數，而建構更龐大的互動影像與時間軸，造成被拍攝的觀眾影像、互動的時間紀錄與拼圖的檔案也隨之擴增與成長。

遊戲性

最早提出成就需求概念的心理學家亨利·墨瑞（Henry Alexander Murray）認為人具有二十種基本的需求，其中包括了成就（achievement）與遊戲（play）。（註8）數位藝術中的遊戲性是在互動過程中的特性與遊戲性重

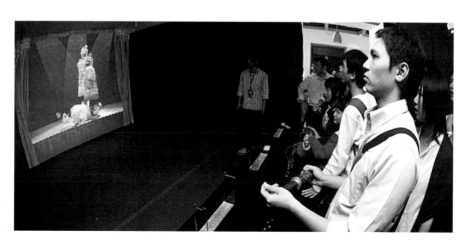

林珮淳數位藝術實驗室
（陳俊宇、李智閔、吳彥儒、陳威光、李佩玲）
玩·劇 2007 互動裝置
（圖版提供／林珮淳）

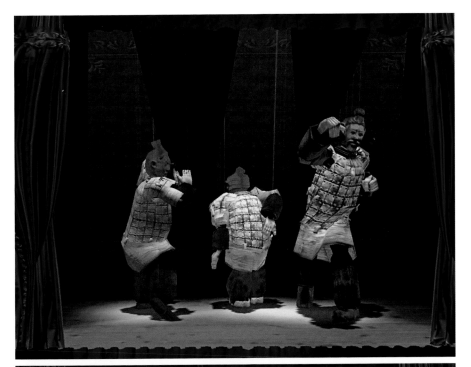

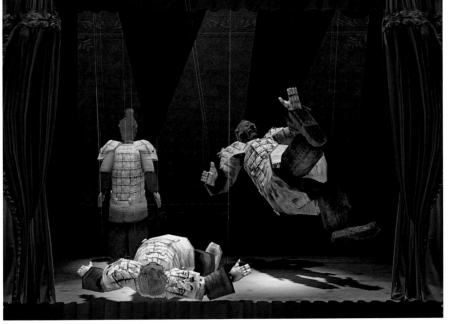

林珮淳數位藝術實驗室
（陳俊宇、李智閎、吳彥
儒、陳威光、李佩玲）
玩‧劇　2007　互動裝置
（圖版提供／林珮淳）

註8：林立，《普通心理學》，台北：考用出版社，2001。

疊,例如即時互動、創造性、成就動機等。主宰操控者心靈的並非互動裝置,而是互動過程中產生的涉入感,其意義超越參與行為的本身,更超越了單純的操控滑鼠或搖桿的互動,而是享受擁有「選擇的權力」、「成功的喜悅」與「失敗的悲傷」之控制權。入圍404國際科技藝術節、美國ACM Siggraph、上海電子藝術與台北數位藝術節的林珮淳數位藝術實驗室作品〈玩‧劇〉,透過WiiRemote操控及3D動畫所建構的三個虛擬兵馬俑,以中國傳統提線板轉換為數位互動板,讓觀者藉由實體的提線板來操縱兵馬俑的虛擬影像,如兵馬俑的揮拳、作揖、跌倒甚至跳舞等姿勢與動作,當觀者操控兵馬俑愈順暢時,兵馬俑就愈具有生動的人工生命,且讓觀眾獲得一種控制的滿足感。

表演性

數位藝術憑藉其高度的渲染張力,已超越過去任何一種藝術形式,它的特性除了即時互動性外,另一個便是它具有強大的視覺與聽覺的影音震撼力,在

詹嘉華　身體構圖II
2011　互動裝置
(圖版提供／林珮淳)

註9:陳俊宇、林珮淳,《互動多媒體於舞蹈之跨領域創作與研究》,2011新媒體創作與資訊科技國際研討會,建國科技大學,2011。
註10:曾鈺涓,〈科技革命與藝術創作〉,《台灣美術》第52期,2003,頁25-39。

電腦強大的運算機制下，能即時與觀眾互動。藝術家巧妙的運用互動機制，讓觀眾在互動的過程中，創造聲音、影像以及更多的肢體動作與情緒反應等豐富元素，讓觀眾可以是舞者、音樂家甚至是導演，自由地主導作品的最終結果。此特性使得科技藝術之「觀者」以及表演藝術之「表演者」的界線，彼此交融整合。（註9）獲第七屆法國安亙湖互動藝術首獎及入圍2012年韓國首爾表演藝術節的詹嘉華作品〈身體構圖II〉，以互動程式與Kinect深度感應器，讓現場觀眾產生即時身體影像的連續軌跡，在視覺影像中增加時間性的視覺殘影，而這些影像皆被記錄與儲存成為不同地區的身體虛擬社群。此作品乃強調觀眾參與互動之知覺過程是具表演藝術形式（performative）之互動表演。（註10）當觀眾進入到藝術家所創造的特定時空，如同置身於一個舞台的場景中，在參與被設定的互動模式中呈現藝術豐富的面貌。

跨界性

80年代至今，整個世界吹起了一股跨界風，跨界、跨領域，成為全球藝術界最重視的議題之一，它不但代表兩個（或兩個以上）不同領域之間的密切合作，更強調兩者激盪出的新火花與新美學。愈來愈多的藝術家和團體，不再侷限創作於單一特定的領域，而是將觸角伸入其他與自我特質或近或遠的範疇。（註11）2010年本實驗室的〈Nexus 聯結〉互動多媒體跨領域表演創作獲選第一屆台北數位藝術表演入圍，之後獲文建會「科技與表演藝術結合旗艦計畫」及布拉格劇場設計四年展等。此作品乃運用錄像、互動影音、電腦程式、數位聲音、彈性布幕、浮空螢幕與舞者肢體，結合現場觀眾撥打手機所創造的影像，即時將影像投影於舞台螢幕上與舞者互動，透過肢體、即時互動影音、空間場域、影像與聲音，敍述了人類企圖掙脫個體的束縛與數位科技的干擾，最後在虛實之影像切換間，以及聲響與場域間反思人與人以及人類面對數位科技的態度。

▋結論

數位藝術發展至今，其類型與美學已經非常多元與豐富，〈互動性〉正是

註11：陳韻如、林珮淳，《從科技藝術探討當代跨領域創作之發展》，SIGGRAPH TAIPEI 2008 國際學術研討會論文類發表，國立台灣藝術大學，2008。

其中一個很重要的語言，觀眾必須主動投入作品中，使作品成為一個有意義的轉化過程與結果。藝術是一個過程，而美學被轉換為作品的意義，透過觀眾的參與達到作品的完整性。（註12）因著數位時代電腦強大的整合能力，更促使數位藝術往跨媒材與跨領域延展，包括劇場、舞蹈、公共藝術等。德國音樂家李查・華格納（Richard Wagner）提出「總體藝術品」（Gesamtkunstwerk (Total Artwork)）的概念，他認為唯有將音樂、歌曲、舞蹈、詩詞、視覺藝術，寫作、編劇及表演相結合，才能產生一種全面涵蓋人類感官系統的藝術經驗，也唯有打破藝術領域間的界線，才有機會創作出完整的作品。（註13）在今日如果廣義的去看待「總體藝術」的概念，其實與互動藝術及多媒體、跨領域的創作趨勢不謀而合，也因著數位藝術的互動特性，參與者在作品中所扮演的角色都關係到作品的變化，參與者的互動成為一種情感轉換的過程，允許參與者提出創造的思維，甚至再將想法回饋至作品，成為作品與觀者的相互的成長及思緒的轉換，呈現互動獨特的藝術美學。（2012）

林珮淳數位藝術實驗室
（林珮淳、李家祥、
鄭建文、王怡美
及實驗室成員）
Nexus關聯　2010　互動
多媒體跨領域表演創作
（圖版提供／林珮淳）

註12：林珮淳、范銀霞，〈從數位藝術探討互動觀念、媒介與美學〉，《藝術學報》第74期，國立台灣藝術大學，2004，頁99-111。

註13：林珮淳、蔡濠吉，〈總體藝術美學之探討〉，2006後設計發展國際研討會，2006。

▶ 林珮淳數位藝術實驗室（林珮淳、李家祥、鄭建文、王怡美及實驗室成員）　Nexus關聯　2010　互動多媒體跨領域表演創作
（圖版提供／林珮淳）

林珮淳

國立台灣藝術大學多媒體動畫藝術學系所專任教授暨數位藝術實驗室主持人，澳洲國立沃隆岡大學藝術創作博士，為「2號公寓」及「台灣女性藝術協會」創始會員及第二屆理事長，獲第二十一屆中興文藝獎章。作品展於國內外重要藝術中心，如紐約皇后美術館、法國 Exit and Via 藝術節、上海當代美術館、國立台灣美術館、台北市立美術館、高雄市立美術館及台北當代藝術館等。曾擔任404國際科技藝術節國際顧問，韓國國際首爾動漫影展國際評審委員及台灣數位藝術節與KT獎等評審委員。

Eve Clone Diagnostic Imag

Bc

2011 June

六六六

Acq Tm: 06:06:

Ex:
Series 00002

Lin Pey Chwen
W:80 H:58

SIZES ARE APPROXIMA

本章以台灣數位藝術發展史為主題，收錄了兩篇論述，即葉謹睿的〈前衛性的創作能量複合式的美感—從紐約看台灣的科技藝術〉與曾鈺涓的〈工具、媒介、媒材？—數位藝術的本質命題〉。葉謹睿從台灣早期的藝術發展探討2004年由台灣外銷到美國的展覽：李美華策展的「NEXUS：台灣藝術家在紐約的聯結與對映」（NEXUS: Taiwan in Queens）以及潘安儀策展的「正言世代：台灣當代視覺文化」（Contemporary Taiwanese Art in the Era of Contention），指出台灣數位藝術比較傾向於「為社會而藝術」的複合式美感，在豐富而多元的社會裡，造就了台灣數位藝術創作的特色。曾鈺涓則從史觀談到數位藝術的本質，認為「數位藝術」需涵蓋數位科技工具所創作的語言，而其概念則需討論作為人存於此科技構築的世界所面臨的生存狀態及其所啟發的存在。兩篇論述從不同觀點描繪了台灣數位藝術發展的新史觀。

新史觀
New Historical Perspective

This chapter discusses the development history of Taiwan digital art. It contains two articles : C.J. Yeh's"The Composite Aesthetics of Avant-Garde Energy - Observing Taiwan's Techno-Arts from New York,"and Jane Tseng's"Tools, Media, Media? The Proposition of Digital Art's Essence." From the angle of Taiwan's early artistic development, Yeh explores two exhibitions that had been exported from Taiwan to the U.S.A. in 2004: Luchia Lee's curating of "NEXUS: Taiwan in Queens" and An-yi Pan's "Contemporary Taiwanese Art in the Era of Contention". He points out how Taiwan digital art is more inclined to the composite aesthetic of"art for society"and how the characteristics of Taiwan digital artworks are created amidst a richly diverse society. Tseng takes a historical perspective to discuss the nature of digital art in the belief that it needs to cover the creative language created by the media of digital technology. The concepts that need to be discussed are the conditions of the inspired existence that people face in this world built by technology. Approaching from different angles, the two articles depict a new historical perspective for the development of Taiwan's digital art.

2

前衛性的創作能量複合式的美感
——從紐約看台灣的科技藝術

葉謹睿

經常有朋友問我，為何鮮少為文討論台灣的科技藝術或是新媒體藝術家。對我而言，這一直是一種不得已的遺憾。從首次發表文章討論新媒體藝術至今，一轉眼已經超過十二年。由於長期旅居美國，其間鮮少有機會親身接觸台灣的藝術作品或是創作者，因此潛意識裡總覺得自己的看法會不夠本土和道地。但，長期的遠距關懷，卻也逐漸養成了一種只緣身不在此的遊子觀點。這篇文章，將從兩個由台灣外銷到美國的展覽：「NEXUS：台灣藝術家在紐約的聯結與對映」（NEXUS: Taiwan in Queens, 2004.4.18～7.4，紐約皇后美術館）以及「正言世代：台灣當代視覺文化」（Contemporary Taiwanese Art in the Era of Contention, 2004.4.3～6.13，康乃爾大學強生美術館）為出發點，討論一些我所見到的台灣科技藝術之特質與現象。

受限於各種經濟、政治等等的現實因素，台灣的國際藝術文化交流，常年來大多是進口的多、出口的少。這兩個展覽，同時發生在2004年、同樣在美國紐約展出，而且都是極少數能夠以「台灣」為主題，在西方主流藝術單位出現的當代藝術展覽，如此聚焦而且密集地在國際舞台上展現台灣當代藝術的活力，在台灣的國際藝文交流史上，應該算是獨特而且值得驕傲的案例。

「正言世代：台灣當代視覺文化」藝術展，由任教於康乃爾大學（Cornell University）的潘安儀教授策劃組展，並且由康乃爾大學強生美術館（Johnson Museum）與台北市立美術館共同主辦。潘安儀教授專攻亞洲藝術史的研究，而「正言世代」藝術展及研討會在2004年4月3日開幕，這是美國第一次以台灣當代藝術為主題舉辦學術研究展覽與討論會。在展覽的構成方面，「正言世代」以台灣1980年代以後的作品為選樣，企圖透過三十二位藝術家的作品，呈

王俊傑　極樂世界螢光之
旅　1997　複合媒材
（圖版提供／王俊傑）

現出台灣當代藝術圈在解嚴之後，所爆發出來的生命力與多元樣貌。參展藝術
家包括：陳界仁、陳建北、陳永賢、侯俊明、侯淑姿、洪素珍、洪東祿、高重
黎、顧世勇、郭振昌、郭維國、李明則、李子勳、連德誠、林欣怡、林鉅、林
書民、劉世芬、陸先銘、梅丁衍、彭弘智、謝鴻均、施工忠昊、王俊傑、吳瑪
悧、吳天章、吳鼎武‧瓦歷斯、嚴明惠、楊茂林、姚瑞中、葉謹睿和袁廣鳴。
潘教授認為，解嚴後的台灣快速與世界脈動接軌，在藝術創作上是一個百花齊
放的精彩年代。

　　「NEXUS：台灣藝術家在紐約的聯結與對映」則是由文建會贊助、紐約
皇后美術館主辦，以抽象的「移民」為主題，呈現地域遷移、心緒異動或是
環境轉換所造成的各種轉化、適應或調適過程。這個展覽由旅居紐約的獨立
策展人李美華構思企劃。李美華歷任台灣國立美術館展覽組長以及行政院文
化建設委員會專員，1995年派駐紐約新聞文化中心擔任文化祕書與台北藝廊

姚瑞中　天堂變正面
2001　複合媒材
（圖版提供／姚瑞中）

策展人。2001年卸任之後，仍持續深入紐約多元及活力的藝術圈，同年起在聯合廣場所規劃的台灣傳統週，為台灣當代藝術在紐約提供了一個戶外展出機會。「NEXUS」當代藝術展於2004年4月18日開幕，這是皇后美術館有史以來，首度邀請台灣藝術策展人規劃的主題展覽。展出藝術家共有二十一位，包括來自台灣的林俊廷、林珮淳、盧憲孚、城市按摩隊（張秉正、陳世強、吳德淳）、王德合、吳瑪悧和顏忠賢，以及旅居美國的台灣藝術家張力山、趙永恕、陳俊義、池農深、黃世傑、廖健行、林世寶、林書民、虞曾富美、葉謹睿、洪素珍以及李明維。作品的呈現手法及媒材豐富多樣，涵蓋了錄影、攝影、觀念藝術、數位藝術、多媒材裝置、大尺寸的繪畫作品，以及多件需觀眾的參與的互動作品。同時在「正言世代」以及「NEXUS」展出現的藝術家，包括有林書民、吳瑪悧、洪素珍以及葉謹睿四位。

1990年代的台灣媒體藝術

　　分析這兩個展覽所挑選的藝術家及作品，我們可以很明顯地看出，1990年代一直到2000年代的前半葉，台灣的科技媒體藝術創作的大宗，就是錄像裝置作品。「正言世代」總共收納了八位藝術家的錄像裝置作品，包括陳界仁的〈凌遲考〉（2002）、陳永賢的〈盤中頭〉（2001）、洪素珍的〈東／West〉（1984/1987）、劉世芬的〈禮物〉（2003）、彭弘智的〈面對面〉（2001）、吳瑪悧的〈墓誌銘〉（1997）、吳鼎武・瓦歷斯的〈隱形裝置〉（2001）以及葉謹睿的〈當我沈睡的時候〉（2000）。「NEXUS」藝術展，則包含了三位藝術家的四件錄像裝置作品：池農深的〈黃色休息站〉（2001/2004）、吳瑪悧的〈水上人家〉（2004）與〈水祭〉（2004），以及林書民的〈替換狀態〉（2003/2004）。

　　錄影藝術（Video Art）的萌芽，可以追溯到1960年代初期。西方錄影藝術先驅如白南準（Nan June Paik）、蓋瑞・希爾（Gary Hill）和比爾・維歐拉（Bill Viola）等等，隨著家用電視及錄影設備的普及化，擁抱這種結合動態影像和聲音的媒材。台灣的錄影藝術創作，起始於1980年代。1984年北美館的「法國Video藝術聯展」、1986年春之藝廊的「裝置、錄影、表演藝術展」、1987年北美館的「科技、藝術、生活：德國錄影藝術展」等等，都是西方錄影藝術作品進入台灣的重要橋梁。吳垠慧在台灣當代美術大系媒材篇中指出：「經由這些展覽的引介，將科技藝術使用的媒材、觀念引進台灣，這不僅為國內藝術家或美術系學生帶來衝擊，也隨之揭開台灣科技藝術發展的序

葉謹睿　當我沈睡的時候
2000　錄影作品
（圖版提供／葉謹睿）

吳鼎武‧瓦歷斯
隱形裝置　2001
數位錄像裝置
（圖版提供／吳鼎武‧瓦
歷斯）

目。」（註1）在這個階段西方科技藝術所帶來的衝擊，最直接所影響到的族群，就是當時仍然在大學就讀的年輕學子如王俊傑（文化）、周祖隆（東海）、袁廣鳴（藝院）、陳永賢（藝院）等等。（註2）這一群創作者在1990至2000年代間逐漸嶄露頭角，而動態影音科技也很自然地成為他們創作語彙中重要的元素。

　　從作品的內涵上來分析，我們則可以發現這些錄像裝置作品，大多數都直接或間接地環繞著「生命與死亡」的議題。劉世芬的〈禮物〉以在產房所目睹的生命歷程為主題；陳界仁的〈凌遲考〉以殘酷的人類相殘歷史為主軸；林書民的〈替換狀態〉警示著生滅與人類衝突和野心的關係；陳永賢的〈盤中頭〉綜合道家與佛教思想，探討感官與萬物生滅的關係；池農深的〈黃色休息站〉以動、靜的對比來比喻生命歷程的稍縱即逝；吳鼎武‧瓦歷斯的〈隱形裝置〉以數位技術象徵性地消滅了原住民在台灣這塊土地上存在的曾經。

　　從這個角度上來觀察，這些影音媒體藝術作品雖然在技術上是科學的，但骨子裡面的內涵，卻大多都深沈、凝重，屬於一種對人類生活與生命哲思式的辯證與思考。以劉世芬的〈禮物：寶娃〉為例，這件作品，講述的是一個創作者在產房親眼目睹的生滅過程。寶娃是一個只活了二十六小時的女嬰。當時，在懷孕數月之後產檢已經發現，母體中所懷的雙胞胎之一是無腦兒。為了保全另外一個胎兒，母親及醫生決定繼續讓寶娃在母體中成長。出生之後二十六小時，寶娃如曇花般的生命就結束了，而她的遺體則被捐贈作醫療研究。也就是說，寶娃的生命即便極端短暫，但她的存在不僅守護和沿續了另外一個生命，而且在辭世之後，還繼續犧牲為其他生命奉獻。在描述這件作品時，潘安儀如

註1：吳垠慧，《台灣當代美術大系 媒材篇──科技與數位藝術》，台北：藝術家出版社，2003，頁26。

▼劉世芬　禮物　2003　錄影裝置　此作講述創作者在產房所親眼目睹的生滅過程（圖版提供／劉世芬）

▼林書民　替換狀態　2004　以包裝貨物的紙箱來同時象徵孕育生命的子宮以及包裹遺體的棺木（圖版提供／李美華）

註2：參考自曹筱玥，〈台灣數位藝術發展史〉，國立台灣美術館台灣美術丹露專題網站，2007。

此寫道：「在每次短暫凝視過程中，完成一種具宗教情操的永恆自由。」
（註3）

　　林書民的〈替換狀態〉一作，也同樣是以錄影為媒材，來針對於生命過程
提出警示性的描述。林書民以包裝貨物的紙箱來同時象徵孕育生命的子宮以及
包裹遺體的棺木。不同種族、性別以及年齡的裸體表演者，從紙箱中慢慢爬出
來，展開了一段彼此爭奪空間地盤的暴戾過程，直至最終回縮到紙箱之中為
止。在回憶策展過程時潘安儀如此表示，許多的台灣藝術創作，追根究底，都
和宗教信仰有相當的關聯。或者從哲學辯證的角度來談，就是對於「我」的一
種價值觀與存在感所作出的各種思考與辯證。吳天章作品之中的輪迴觀；陳永
賢從「心經」所衍生出來，對於人類感官的各種探索；甚至是彭弘智強迫觀者
放棄人類觀點，以「狗眼」來看世界的〈面對面〉系列，都是這種類型的作品
典型。

▍台灣早期的數位創作

　　數位科技在藝術領域的運用在西方，同樣可以追溯至遙遠的1950年代（註
4），但一直要到90年代末期之後，「數位」才逐漸在台灣形成一股當代藝
術創作的風潮。而主要推動的力量，來自於教育機構以及文化基金會的成
立。在教育機構方面，國立台北藝術大學在 1992年成立的「科技藝術研究中
心」（現為藝術與科技中心）是國內推廣科技藝術教育的先驅；1998年國立台
南藝術學院成立的「音像動畫研究所」、2000年台灣藝術大學的「多媒體動畫
藝術學系」、2001年台北藝術大學成立的「科技藝術研究所碩士班」、以及
2003年雲林科技大學成立的「數位媒體設計系」等等，都是孕育數位藝術人
才的搖籃。而各種官方與私人企業對於數位藝術的贊助，也在90年代末期與
2000年初期快速出現，重要的有：1999年成立的「宏碁數位藝術中心」、行政
院文化建設委員會在 2001年召開推動的數位藝術創作的前期規劃、2001年成
立的「台北當代美術館」、2002年「國巨基金會」與「亞洲文化協會」合辦
的「國巨科技藝術獎」、2004年國美館建立的「數位藝術知識與創作流通平
台」等等。

註3：潘安儀，《正言世代：台灣當代視覺文化》，台北市立美術館，2004，頁 126。

　　海外的台灣藝術家在數位領域起步的比較早，在1990年代初期，鄭淑麗的網路藝術作品以及李小鏡的數位影像創作，已經在國際藝壇上具有相當的知名度。在「NEXUS」以及「正言世代」展覽中，我們看到的是第二波的台灣數位藝術創作，包括有吳天章的〈永協同心〉（2002）、袁廣鳴的〈城市失格〉（2002）、洪東祿的〈涅槃〉（2002）、林珮淳的〈美麗人生〉（2004）、林欣怡的〈第八天計畫〉（2003）、林俊廷的〈夢・遊〉（2004）以及葉謹睿的〈液態蒙德里安〉系列（2001/2004）。這些參展的作品大多是以數位影像為主，其中只有林俊廷、林欣怡、以及葉謹睿的作品帶有互動性。

　　由這些作品我們可以發現，和台灣同時期的錄像作品一樣，早期的台灣數位創作，在內涵上帶有相同的沈重特質。〈永協同心〉以刻意矯飾的華麗風格，來對文化、宗教信仰做挑戰與批判；〈城市失格〉以繁複的創作過程暗喻現代生活形態對於人性的抹滅；〈第八天計畫〉挑戰和拆解父權結構甚至是上帝這個權力象徵；〈美麗人生〉以氾濫的新聞與廣告來取代風景山水，諷刺現代人所身處的資訊社會；〈夢・遊〉以絢麗的光影來營造虛幻的夢境；〈涅槃〉則以虛擬的物種故事，來描繪一個虛幻空洞的未來世界。

林俊廷　夢・遊　2004
數位裝置（圖版提供／
林俊廷）

　　以林俊廷的〈夢・遊〉一作為例，這件作品設置在一個十分特別的場域：電梯。在觀者進入電梯之後，在幽暗的空間裡，只見一只類似獨角獸的生物塑

註4：有關早期數位藝術的詳細介紹，請參照拙著《數位藝術概論》（藝術家出版社）。

像。電梯　動，一個沒有木馬的「旋轉木馬」空茫地開始轉動，不一會兒，木馬隨著飛舞的螢火蟲以及音樂出現。突兀的閃光乍現，霎時間所有的幻象消失，只把一個散發著幽光的木馬寂寥地遺忘在空間之中。這件作品儘管有著短暫的喧譁與亮麗，但它所講述的，是一種夾雜在夢境與現實、家鄉與異地、或者是回憶與當下之間的迷惘與失落，一種心境沈重的寂寥。

█ 複合式的美感

　　這些台灣媒體藝術以及數位藝術作品，還有另外一個耐人尋味的共通特點，那就是潘安儀在論述吳天章作品時所提出的「科技復古」（註5）。對於這

▼林珮淳　美麗人生　2004 大型數位裝置　以32件國畫立軸形式的巨型數位輸出所組成（圖版提供／林珮淳）

個特質,潘安儀如此解釋:「所謂科技復古,是一方面利用最新的電腦技術創作,另一方面用中國的模式去理解、詮釋電腦的功能,以確立其共通性。」我在這裡把科技復古提出來討論,就是因為這種現代科技與傳統哲思的複合,大量地存在先前所討論過的台灣科技藝術創作之中。綜觀參與這兩個展覽的科技藝術作品,如果我們撥開技術的層面,看到的絕大多數是對於歷史、文化、社會、宗教、生命、人性等等的探討。如果我們用重量來形容,這些議題都是凝重的; 如果我們用色彩來形容,這些議題是深沈的。這些都是心靈和精神層面豐富的思維和想法,但它們都不快樂。甚至連以動漫為圖像語言的作品,雖然造型和色彩比較活潑,但也多要討論到文化帝國主義、動漫角色神格化等等嚴肅的文化議題。

相對而言,在台灣科技藝術創作中比較少見的,則是針對「科技」這個議題「直觀式」的探索或解構。這一個論點其實有兩個要件。第一個要件是直觀。何謂「直觀」?我們可以參考聖嚴法師在「聖嚴法師教默照禪」裡面的釋義:「直觀實際上就是默照,好像攝影機的本身是沒有選擇的,只要在鏡頭範圍之內,將光線、距離、焦距對準,它就平等接受。我們可以選擇一個範圍來用直觀的方法;譬如看一朵花,花有花瓣、花心、花蕊,一直看下去,可能一隻蝴蝶和蜜蜂飛進來,進來就是自然的進來,不要拒絕什麼,很自然的,看到什麼就是什麼。」

反觀先前介紹過的作品,鮮少有直率地見山是山。以林珮淳的〈美麗人生〉為例說明:這一件大型裝置作品,以三十二件國畫立軸形式的巨型數位輸出所組成,利用懸空吊掛的方式,在空間中建構出一個螺旋型的通道。遠看,黃褐的色澤和圓弧的造型,古典、優雅,似乎是一個古色古香的文化迴廊;近看,才發現畫面的構成元素,是無以數計的泛黃社會新聞和廣告。狹隘的通道讓人毫無選擇,陷身其中,你只能摩肩擦踵地去體認那些並不美麗的現代生活社會版。這件作品混合了象徵繁華的市景景象、宋朝〈清明上河圖〉的形式、以及呈現社會現實面的新聞與廣告,產生一種夾雜在現代與過去之間的迷失。以「美麗人生」為題,挑起一種諷刺性的議題,批判媒體對於當代人的生活、思考、行為及情緒的操控與扭曲。這種層次豐富的暗喻、象徵或比擬,是台灣科技媒體藝術作品中用來掩蓋科技理性本質的慣用手法。例如吳天章的〈永協同心〉,這件作品雖然有鮮豔的色彩、華麗的外框以及誇張的笑容和表情,它

描繪的，卻是陰沈而悲苦的因果循環。

第二個要件，則是對於科技本身成為議題之可能性的輕忽與漠視。有關這一點，王嘉驥在〈媒體藝術在台灣：數位熱潮〉一文中，有頗為精闢的見解：「在台灣藝術發展史當中，自來很少或幾乎完全看不到關於藝術與技術（technology）問題的探問。影響台灣至深的中國藝術史，自元代以降，係以文人畫的創作及美學主張作為其發展主流與依歸。文人畫美學強調書法性的寫意筆墨，追求一種偏於唯心、精神性、心靈感受，乃至於個人主觀詮釋的表現主義風格。關於『技術』問題的探究，並不在文人藝術的命題之中，更不是藉藝術修身養性的業餘文人的課題。在文人的創作思惟當中，書畫關乎心手合一，是操之在我的表現問題。『技術』則是屬於現實『器用』的問題，那是工匠階層的事情，而與標榜純粹創作的業餘文人無關。此一對待藝術的態度，至今仍有影響。傳統以來，藝術與技術的分離與扞格，造成了台灣藝術家對於『現代技術』（modern technology）課題的陌生，甚至不知如何追問關於『技術』的種種。再者，晚近有志於媒體藝術創作的年輕世代學生，已如雨後春筍般出現，然而，必要指出的是，此間多數學院相關的藝術系所及研究學府，既無探究與辨證『影像』的歷史和傳統，更是從來欠缺也無關於『現代技術』及其本質的研究與討論。」（註6）對台灣藝術家而言，科學技術可以是藝術表現的工具、媒介、和手段，但它也像是複合夾板的材料一樣，是一個必須要被修飾、掩蓋的事實。

我所見到的台灣科技藝術，大多帶有一種複合式的美感。一方面，在技術上要求高科技產品的─絕對、準確、尖端而且精煉；另一方面，則在內涵上則要求人文與精神性的─深邃、悠遠、抽象而且意味深長。相較之下，西方，特別是美國在同一時期的科技藝術，經常秉持著由「為藝術而藝術」所衍伸出來的平鋪直述特質，刻意以直接、不修邊幅的表現手法來從事科技層面的議題探討，並且避免意涵上的教誨性質，或者是精神性上的寓意優美。網路藝術先驅Jodi解構科技的網路作品；柯力‧阿克安佐（Cory Arcangel）改造任天堂遊戲卡夾的超級瑪利歐系列；以及喬‧麥凱（Joe McKay）將報廢手機重新運用的

註5：潘安儀，《正言世代：台灣當代視覺文化》，台北市立美術館，2004，頁138。
註6：王嘉驥，〈媒體藝術在台灣：數位熱潮〉，
　　　udn數位資訊：http://mag.udn.com/mag/digital/storypage.jsp?f_ART_ID=88762#ixzz1tP4rM7X5，2004。

▶ 網路藝術先驅Jodi 的網路作品，以解構網路科技著稱（圖版提供／葉謹睿）

手機雕塑系列；eteam（Franziska Lamprecht 以及 Hajoe Moderegger）以人類腳程對抗數位資訊傳輸速度的〈Data Run〉等等，都是這種直觀式的科技創作典型。這種類型的創作，我們可以把它稱為是「為數位而數位」或者是「為科技而科技」。意即是，在創作的過程之中，科技本身的定位超越工具的位階，就像是現代主義以繪畫來探討繪畫的點、線、面、色彩等等構成元素一樣，科技也可以成為一個純粹的藝術議題，除此之外，不帶有其他任何意涵。

以eteam在2001年發表於伍茲塔克媒體藝術節（The Woodstock New Media Festival）的〈Data Run〉一作為例，在這件作品中，作者蘭普烈希特（Franziska Lamprecht）和 馬德瑞哲（Hajoe Moderegger ）設下了一個單純而直接的問題：人類與無線網路，是否能夠來一場公平的速度競賽？為此，eteam號召了三位充滿活力的小朋友，讓他們拿著硬碟，來回奔波於伍茲塔克小鎮南北兩端的住宅之間傳遞數位檔案；同時，也以無線網路透過雲端服務

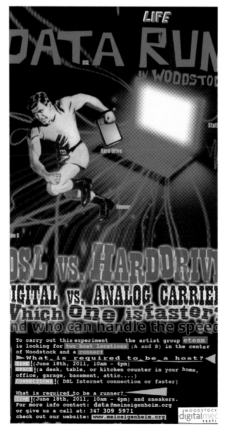

〈Data Run〉的海報，宣傳
這場人類與電腦的競賽
（圖版提供／eteam）

DropBox，將這些檔案傳輸到另一端的電腦。每一次所傳遞的檔案以倍數加大，總共傳輸512K、1024K、4MB、8MB、16MB、32MB、64MB、128MB、256MB、512MB、1GB、2GB大小的十二個檔案。有趣的是，一開始遙遙領先的無線網路，隨著檔案的增大逐漸露出窘態，在傳遞512MB的影音檔案時與人類團隊死亡交叉，最後，竟然是人類團隊獲勝。

很明顯地，在〈Data Run〉這件作品之中，科技不僅止於工具的角色，它本身就是藝術家所希望去挑戰和檢視的主體。透過一場看似無厘頭的競賽，eteam正在提醒我們，科技並不一定是所有問題的完美解答。與先前所介紹過的台灣科技藝術大異其

趣，這種直觀式的科技作品，不談哲思、不論生死，直接而坦蕩地暴露科技本質，卻同樣能夠帶有一種發人深省的趣味。我們甚至可以這樣說：台灣的科技藝術作品，擅長以科技來表現哲學性的思考，而西方的科技藝術，卻經常以哲學性的思考來觀察科技。

有關台灣科技藝術與宗教、生活等等議題密切連結的特點，潘安儀教授指出：80年代初期以莊普為主所推動的現代主義觀念，瞬間就在90年代被後現代所逆轉，因此對台灣的影響很少。在2010年接受《破報》訪談時，莊普也曾經表示：「台灣的現代主義都還沒開始就結束了。」（註7）每一個文化背景都會孕育出屬於自己的藝術特質。如果從這個角度來觀察，台灣的科技藝術比較傾向於「為社會而藝術」，這是一個歷史脈絡上可以理解的必然。而複合式的美感，在台灣豐富而多元的社會裡，也就因此成為了科技藝術創作的特色。至少，從一個異鄉遊子的觀點看來確是如此。（2012）

▶ 葉謹睿　液態蒙德里安系列　2001/2004　數位影像　展出於紐約皇后美術館（圖版提供／葉謹睿）

葉謹睿
紐約時尚設計學院（FIT）傳播設計系專任副教授暨副系主任
紐約普拉特藝術學院（Pratt Institute）客座副教授
作品展於國內外重要美術館及藝術節，如義大利羅馬國家美術館（MAXXI）、德國跨媒體藝術節（Transmediale）、波蘭（ArtBoom）藝術節、紐約皇后美術館、國立台灣美術館等。並著有《數位藝術概論》、《數位美學？》、《互動設計概論》等多本探討科技藝術之專書。

註7：陳韋臻，〈在歷史中沉默地反叛──專訪莊普〉，《破報》：http://pots.tw/node/5114，2010。

工具、媒介、媒材？
—數位藝術的本質命題

曾鈺涓

　　以數位藝術史作為展覽主體，首先將面臨何為「數位藝術」的提問。探究台灣數位藝術相關研究文獻，以及透過多次與藝術家、研究者的討論中，無法達成以數位藝術史作為展覽主體，首先將面臨何為「數位藝術」的提問。探究台灣數位藝術相關研究文獻，以及透過多次與藝術家、研究者的討論中，無法達成共識的爭論點在於，每個人對於數位科技究竟為工具、媒介抑或媒材的認知不同，同時對於作品呈現的數位化程度與否，亦有其不同的想法。此不僅影響了何為數位藝術，也影響數位藝術史的建立與年表收錄範疇。如何從駱麗真匯整的台灣新媒體藝術龐大與複雜的年表中，定義出「台灣數位藝術史」年表，成為此展覽（編按：指「身體‧性別‧科技」數位藝術展」，2010.12.17～2011.1.23，台北數位藝術中心）最大的挑戰。因此本文將回歸到數位藝術命題的問題上，透過討論台灣的研究者與策展人，與重要公部門與私人單位，對於數位藝術的命題定義與思考之探討，進一步地探究數位藝術的本質命題。本文非意欲討論名詞使用的正確性，或企圖決定數位藝術的最終定義，而是希望透過文獻理解台灣

林俊吉　花蓮縣玉里鎮
南端產業道路
200957×240cm
（圖版提供／林俊吉）

對於此以科技表現的藝術形式之命題，並進而提出適足於支撐此展覽的數位藝術範疇架構。

　　台灣常使用的中文名稱為：「科技藝術」、「電腦藝術」、「新媒體藝術」與「數位藝術」，英文名稱為則為Art & Technology、Techno Art、Technological Art、Computer Art、New Media Art、Digital Art等。（表一）國際學者則除了上述名詞外，尚提有其他名詞，如奧利佛・格勞（Oliver Grau）與法蘭克・帕波（Frank Popper）以「虛擬藝術」（Virtual Art）一詞定義並強調數位藝術中的虛擬存在特性，強調參與者於環境中的沈浸與虛擬在場感。（註1）史蒂芬・威爾遜（Stephen Wilson）則以「資訊藝術」（Information Art）定義結合藝術、科技與科學等跨領域結合的創作，強調「身處於此資訊社會裡，創造、行動與觀念分析都是當代文化與經濟生活的中心，在我們的文化、科學與科技資訊的關鍵核心是在於資訊」。

陶亞倫　光膜　2005
9500×900×400cm
裝置（圖版提供／陶亞倫）

　　在西方的數位藝術發展脈絡中，從1950、60年代開始，曾以「電腦藝術」為起始，討論透過程式數理運算所產生的衍生圖像，今日因為軟體工具的普及，各種類型的創作，包括2D影像、3D影像、動畫與多媒體等。「科技藝術」與「藝術與科技」名稱使用，可回溯到1966年由比利・克婁維（Billy Kluver）與羅伯・羅森柏格（Robert Rauschenberg）組織成立的團體「藝術與

	表一、台灣重要展覽標題裡或機構名稱所使用的名詞命名		
年代	單位	中文	英文
1988	台灣省立美術館	尖端科技藝術展	High Technology Art
1988	台灣省立美術館	日本尖端科技藝術展	Japan High Technology Art Exhibition
1990	台北市立美術館	李佩穗「電腦藝術展」	Computer Art
1992	台北藝術大學	科技藝術中心	Center for Art and Technology
1999	宏碁基金會	宏碁數位藝術中心	Acer Digital Arts Center
2000	宏碁數位藝術中心	國際數位藝術紀	ArtFuture 2000
2001	國立台北藝術大學	科技藝術研究所	Graduate School of Arts & Technology
2002	國巨基金會	2010年更名為新媒體藝術學系	(Department of New Media Art since 2010)
2003	台北市立美術館	國巨科技藝術創作獎	Yageo Tech-Art Award
2004	國巨基金會	靈光流匯——科技藝術展	Streams of Encounter: Electronic Media Based Artworks
2005～	鳳甲美術館&國家文化藝術基金會	國巨科技藝術國際學術研討會	Yageo Techart International Symposium
2004	台北當代藝術館	「科技藝術創作發表專案」補助計畫	Techno Art Creation Project
2004	國立台灣美術館	數位城市‧媒體昇華——新媒體藝術展	Digital Sublime
2004	國立台灣美術館	漫遊者—2004國際數位藝術大展	NAVIGATOR - Digital Art in the Making
2005	國立台灣美術館	台灣數位藝術知識與創作流通平台	Taiwan Digital Art and Information Center
2006	台北市立美術館	快感——奧地利電子藝術節25年大展	Climax: The Highlight of Ars Electronica
2007	國立台灣美術館	龐畢度中心 新媒體藝術	New Media Collection 1965-2005 Centre Pompidou
2007	國立台北藝術大學、國立台灣藝術大學、國立台南藝術大學、國立澳大利亞大學新媒體藝術中心	數位方舟	Digital Arts Creativity and Resource Center
2006～	台北市文化局	Boom！快速與凝結新媒體的交互作用 － 台澳新媒體藝術展	Boom! An Interplay of Fast and Frozen Permutation in New Media
	台北市文化局	台北國際數位藝術節	Digital Art Festival Taipei
2009～		台北數位藝術中心	Digital Art Center, Taipei

科技實驗室」（Experiments in Art and Technology, E.A.T.），他們以「藝術與科技」為名進行藝術與科技的合作創作。羅伯‧艾特金斯（Robert Atkins）於1990年編著出版《藝術開講》（Art Speak）中，也以「藝術與科技」（Art and

註1：格勞強調參與者於環境中的沈浸感，並從藝術史中去溯源虛擬實境，見Oliver Grau, Virtual Art: From Illusion to Immersion (Rev. and expanded ed.). Cambridge, Mass.: MIT Press. 2003。帕波則強調科技應用所產生的虛擬在場，強調以「光」構成的介面所呈現的虛擬特性及其在數位藝術創作中的重要性，見Frank Popper, From Technological to Virtual Art. Cambridge, Mass.: MIT Press. 2007。

Technology）與「高科技藝術」（High-Tech Art）兩個類別，定義以科技作為創作工具的藝術表現。

　　1977年，台灣方因楊英風召開「雷射推廣協會」第一次籌備會議，將雷射藝術與科技引進台灣，然而，當時並未造成太大風潮。1988台灣省立美術館開館首展之一「尖端科技藝術」（High Technology Art），展覽內容涵蓋了光藝術（Light Art）、動力藝術（Kinetic Art）（註2）、錄像藝術（Video Art）、雷射藝術（Laser Art）、電腦繪圖與藝術（Computer Graphics and Fine Arts）、人工智能藝術（Cyborg Art）。

　　1990年，李佩穗自日本留學返台後，在台北市立美術館舉辦「電腦藝術展」，帶回了「電腦藝術」一詞，1992年出版《電腦藝術》（Computer Art）一書，收錄她與河口洋一郎的碎形（fractal）電腦藝術創作，並定義「把某種新觀念，獨特的美感，以電腦而創作出不同的表現，我們稱之為『電腦藝術』」1992年駱麗貞自紐約返台，發表了〈電腦與藝術對話〉一文，介紹以美國為主的電腦藝術創作，她於文章開始即定義「電腦藝術」為：「由電腦完成的純藝術」。她以第二屆「新表現雙年會」（The Second Emerging Expression Biennial）中派屈克‧普林斯（Patric D. Prince）的觀點為主軸，介紹了三種電腦藝術類型：第一種「視電腦為設計、素描或模擬作品的工具，然後再轉換以傳統媒材來完成」（註3）；第二類為「視電腦本身為媒材，作品可能直接呈現在電腦螢幕上或者利用電腦的周邊設備來控制局部或整件作品」；第三類為「視電腦為視覺研究上的啟發對象，他們（藝術家）檢視科技如何影響人的狀況，而人和電腦的關係又如何。」從駱麗真的觀點可看出，電腦藝術不僅僅是在於視覺工具的應用，更在於打破刻板印象中認為「電腦藝術」等同於電腦繪圖（computer graphic）的誤謬。

　　科技藝術一詞可以回溯到1993年，蘇守政（1992-98科技藝術中心主任）推動成立台北藝術大學科技藝術中心（註4），並於2001年正式成立科技藝術研究所（Graduate School of Arts & Technology）（註5）。之後，這段時期「電腦藝術」的名稱漸漸被「科技藝術」一詞所取代。2002年國巨基金會與亞洲文

註2：Kinetic Art在此翻譯為「動力藝術」，然又可翻譯為「機動藝術」。

化協會合作，創設「國巨科技藝術創作獎」（Yageo Tech-Art Award）（註6），2006年鳳甲美術館與國家文化藝術基金會提出「科技藝術創作發表專案」補助專案，提供科技藝術創作者充裕的創作資源。獲獎藝術家創作類型涵蓋數位影像、互動裝置、錄像藝術、網路藝術與聲音藝術等。（註7）2003年台北立美術館策辦「靈光流匯——科技藝術展」，德國策展人華安瑞對「科技藝術」一詞，提出清楚界定：「靈光流匯所展現的全然是以機械的、電動的以及／或是電子媒體為基礎或媒介而產生的藝術。」邀展的作品形式主要以攝影與錄像為主，並包括了電子機械裝置與聲音藝術，打破了一般人對於科技藝術的定義。（註8）

在此同時，承續自媒體藝術（Media Art）的新媒體藝術（New Media Art）一詞，強調「新科技」的運用與實驗，使其成為藝術表現的一種可能。王嘉驥（2004）定義「新媒體藝術」是「媒體藝術」的延伸或深化，只是更重視數位影音、網絡與互動媒體科技的運用，藝術的媒體特性。

2006年台北市立美術館展出了龐畢度中心所典藏的三十三件錄像、影片與影像裝置作品，並將此展覽命名為「龐畢度 新媒體藝術」，克莉絲汀‧凡雅絮（Christine Van Assche）依列夫‧曼諾維奇（Lev Manovich）的新媒體理論，提出其定義為：「新媒體作品必定都是透過數位規格設備（錄影帶與錄音帶、光碟、硬碟、網站所完成的藝術作品，但也包含源自傳統媒材，為了展出的需要而轉錄到數位規格設備上的作品（如電影）。」而2007年國立台北藝術大學、國立台灣藝術大學、國立台南藝術大學、以及國立澳洲大學新媒體藝

註3：作者以紐約藝術家凱薩琳‧魯茲（Kathleen H. Ruz）的作品〈資料庫構造〉（Repository Construct）為例，說明第一種類型的電腦藝術。魯茲以電腦草繪後，將電腦圖像再轉繪於草皮紙上（papyrus paper）。見駱麗真，〈電腦與藝術對話〉，《藝術貴族》第41期，1993.5.1，頁68-71。

註4：1993年許素朱老師到職後導入更完整的技術規劃。自1993年起該中心每年皆舉辦科技藝術展，集結台灣從事媒體藝術創作藝術家，從而能一探當代創作現象：「93'科技藝術展——科技的詩情，新藝術的試驗」、「94'科技藝術展」、「95'科技藝術專題展——電子影像在關渡，迎接電影一百年」、「'96科技藝術專題展——New Paradise of Image and Imagination」。參見袁廣鳴（2007）〈初探台灣媒體藝術發展脈絡1979-2000〉，Retrieved 11.1, 2008, from http://mfa.techart.tnua.edu.tw/~gmyuan/mediaart/?p=82。

註5：設立沿革與宗旨。Retrieved 11.2, 2008, from http://mfa.techart.tnua.edu.tw/1_intro/purpose.html。科技藝術研究所已於2010年改稱為新媒體藝術學系，設置大學部與研究所。

註6：獲獎人包括林俊廷（2002）、蕭聖健（2003）、吳達昆（2004）、徐瑞憲（2006）、蘇匯宇（2008）等人。

註7：第一屆獲獎者：王俊傑、呂凱慈、吳天章、林書民、黃心健、蔡安智。第二屆獲獎者為：林其蔚、張博智、吳季璁、林俊廷、蔡宏璋。第三屆獲獎者為：宋恬、吳達坤、林昆穎、陳志建、曾鈺涓及盧詩韻。

註8：華安瑞在文中談到「媒體藝術」一詞的神祕不易理解的特性，「使人聯想到未來主義的嚴格概念，那是與所有文化領域內既有的傳統的徹底斷裂」，因此他不願意使用「媒體藝術」之命名。見華安瑞，〈靈光流匯〉，《靈光流匯——科技藝術展》張芳薇編，台北：台北市立美術館，2003，頁10-13。

曾鈺涓（所以然藝術實驗室）
Flow 網路互動裝置
2006 「Boom！快速與凝結新媒體的交互作用──台澳新媒體藝術展」
（攝影／曾鈺涓）

術中心共同主辦「Boom！快速與凝結新媒體的交互作用──台澳新媒體藝術展」一展中，陳永賢為文提出「澳洲政府……而今更致力於發展新媒體藝術之數位電影、錄像、電腦動畫、互動式媒體、人機介面、虛擬實境、電腦遊戲與數位內容產業之結合……。」此展覽認為新媒體藝術是涵蓋範疇擴及至電腦遊戲與數位內容產業，此亦呼應官方對「數位藝術」一詞的定義。

　　台灣開始使用「數位藝術」一詞，應是從2000年宏碁基金會成立「宏碁數位藝術中心」開始，同年舉辦了「國際數位藝術紀」展覽，並出版了《數位藝術：歐洲：奧德荷三國採樣報告》一書，「數位藝術」一詞漸漸為人所採用，並與「科技藝術」、「媒體藝術」、「新媒體藝術」名稱各有其擁護者。

　　2001年陳麗秋定義「數位藝術」是「經過數位化的過程方法、手段產生的

藝術創作，稱為數位藝術」此定義廣為年經學子引用。2002年行政院文化建設委員也採用廣義的定義，定義「數位藝術」是統整了以數位科技表現的各種創作形式，涵蓋了數位音樂、互動裝置、數位影像（CG）、數位動畫、電影與網路創作等。2005年葉謹睿出版了《數位藝術概論》，以「數位藝術」統稱了包括電腦藝術、網路藝術、數位攝影影像、動態影音藝術、軟體藝術與新媒體藝術等各種表現形式，他解釋「現代的電腦器材立足於數位科技（Digital Technology）；同時，數位化（Digitalization）的概念，也對藝術創作的方向與特質有絕對性的影響。因此在藝術相關的論述中，普遍以數位藝術（Digital Art）一詞來取代電腦藝術，統稱所有的電腦藝術。」他強調「數位藝術所界定的，並不是一種特定的風格或理念，它比較接近油畫、木雕或攝影等等名詞，規範的是創作的工具或呈現的方式……」「電腦藝術」、「科技藝術」與「新媒體藝術」，強調的是以科技工具與透過科技媒介所產生的創作表現的物體性特質。因此在此架構下，根據其媒介與媒材的科技特質，作為其命題主題，是此三種名詞的重點。官方定義的「數位藝術」，偏向於數位創意產業，期待提升數位內容產業的產值與競爭力。而陳麗秋與葉謹睿以「工具論」的觀點去解釋「數位藝術」，則與多數人對「科技藝術」、「電腦藝術」、「媒體藝術」與「新媒體藝術」認知相同。其籠統的定義中，主要仍以電腦的工具性為主要考量的面向，強調技術的應用，科技作為一種媒材工具的定義。

定義「數位藝術」需由定義「數位」（digital）與「科技」（technology）為始。「數位」的原文digital，描述以「是」（positive）與「否」（non-positive）狀態進行衍生（generate）、執行（process）與儲存資料（store）的科技，資料被轉換成為以0與1所組合而成的數串，每個數字被稱為位元（bit, binary digit），一定數量的位元所組成的串，則稱之為位元組（byte），作為一個單位來處理的一個二進制的字元。尼葛羅龐帝（Nicholas Negroponte）形容位元像人體內的DNA一樣，是資訊的最小元素，雖然不具顏色、大小或重量，但卻是一種存在的狀態。因此，數位的意義，不僅在於技術定義，也是攜帶眾人存在資料結構的無限世界。

因此如透過海德格的工具論與本質論，以科技工具的執行、變異與發生，再重新理解科技的存在狀態，透過科技去重新認識被遮蔽的事物本質，透過「本質論」去理解科技與人、與世界的關係，瞭解現代科技所啟發的存在世

界如何顯現自身，才能理解現代科技的本質。

在此觀念下，本文所提出的「數位藝術」定義，需涵蓋數位科技工具所創作的創作表現，而其概念則需討論作為人存於此科技構築的世界所面臨的生存狀態以及其所啟發的存在，均可被納入數位藝術的討論範疇當中。

袁廣鳴　難眠的理由
1998　互動錄像投射裝置
（圖版提供／袁廣鳴）

▌結論

科技的本質，並非僅在於工具使用的過程與最後呈現的結果，而是強調透過科技工具的使用，去瞭解科技所建構的科技文明與人的存在狀態之改變。（馮黎明，2003）數位工具產生數位革命，位元構築的新世界，改變了整體的資訊社會的經濟模式，也使得人類思維成為一種以「位元」為基礎的系統性思維。數位科技不僅主導了藝術創作的工具使用，更重要的是在於其影響了

黃心健　皮項底層
2009　複合媒材互動裝置
（圖版提供／黃心健）

整體社會、文化與生活的發展脈絡，也影響了藝術家思考的模式與創作的主
題。

　　正如克莉絲蒂安妮・保羅（Christiane Paul）認為，透過定義與分類，或
許對於如何闡明此類藝術的媒體特質有幫助，但是也會因為定義上的侷限性，
限制了理解一個藝術形式的可能性，特別是當此類藝術形式仍處於不斷演化的
狀態當中。（2010）

林珮淳　夏娃克隆NO.3
2011　六面投影大型互動
裝置，依場地而定
（圖版提供／林珮淳）

曾鈺涓

國立交通大學應用藝術研究所博士，研究方向為數位藝術創作與理論，
現任教於世新大學公共關係暨廣告學系，並任台灣女性藝術協會理事長、台灣科技藝術
教育協會理事、數位藝術基金會監事。
文章發表於*Leonardo*國際期刊、*Fylkingen's Net Journal* Hz（13）、ACM Multimedia國
際研討會、國際電子藝術研討會（International Symposium on Electronic Arts, ISEA）
等國內外期刊與研討會。

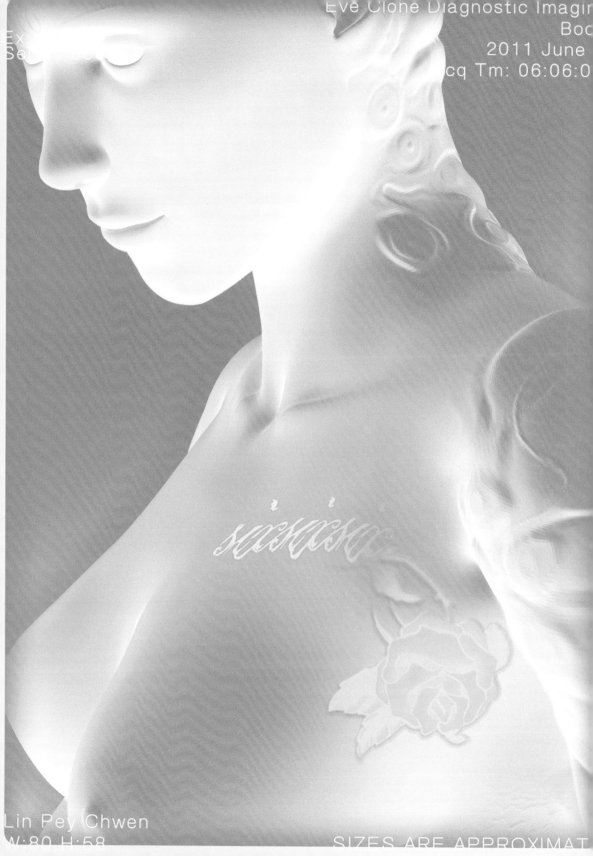

Lin Pey Chwen
W:80 H:58

SIZES ARE APPROXIMAT

2007年由國立台灣藝術大學主辦，國立台北藝術大學、國立台南藝術大學、澳洲國家大學（ANU）以及澳洲葛里菲斯大學（GU）共同合辦的：「Boom！快速與凝結新媒體的交互作用—台澳新媒體藝術展」（Boom！An Interplay of Fast and Frozen Permutation in New Media），是個以新媒體藝術為主軸的跨校、跨國、跨領域國際性展覽，結集亞太台、澳兩地新媒體藝術院校菁英，包括教授、專業教師與研究生之新媒體藝術家作品，首先配合研討會發表於台藝大國際展覽廳，之後展於北藝大關渡美術館，策展人包括林珮淳、石瑞仁、陳志誠、羊文漪、林豪鏘及袁廣鳴等人。本展覽有多篇論述，包含廖新田、陳珠櫻、葉謹睿、曾鈺涓、邱誌勇、魯西恩‧里昂（Lucien Leon）、吳介祥、蔡瑞霖等，由於篇幅有限，僅收錄蔡瑞霖的〈瞄拼之眼—「台澳新媒體藝術展」的觀後語〉與吳介祥的〈藝術的「媒材即媒體」時代〉兩篇論述，完整資料請參考林珮淳數位藝術實驗室教學部落格（http://daltaiwan.blogspot.tw）。此外，另一篇〈實踐藝術的批判性格體現創作的時代精神：以實驗室為基底，「林珮淳＋Digital Art Lab.」開創前衛性的創作能量〉乃邱誌勇於靜宜大學藝術中心之策展論述，以強調新媒體教育體系中「實驗室」的特殊性，這是有別於傳統藝術教育的實驗空間，誠如邱誌勇所言：「實驗室」是孕育科技發明與藝術人才培育的重要場域，在新媒體藝術的學術領域中扮演著更重要的角色。

新教育 3
New Education

In 2007, hosted by National Taiwan University of Arts and co-sponsored by Taipei National University of the Arts, Tainan National University of the Arts, Australian National University, and Griffith University, Boom! An Interplay of Fast and Frozen Permutation in New Media was an exhibition that gathered the works of professors, professional teachers, and graduate students. It was first announced at International Exhibition Hall of National Taiwan University of Arts. Afterwards, it was held at Taipei National University of the Arts' Kuandu Museum of Fine Arts. Curators included Lin, Pey Chwen, J.J. Shih, Chih-cheng Chen, Wen-I Yang, Hao-chiang Lin, Guang-ming Yuan, and others. There were many articles written about this exhibition, including those by Hsin-tien Liao, Chu-ying Chen, C.J. Yeh, Jane Tseng, Aaron Chiu, Lucien Leon, Chieh-hsiang Wu, Ray-lin Tsai. Due to limitations in space, only Ray-lin Tsai's "Mapping Gaze – Review of Taiwan-Australia New Media Art Exhibition" and Chieh-hsiang Wu's "Art's Material is Media Era" were able to be included in this book. For complete information, please visit Lin Pey Chwen Digital Art Lab education blog at http://daltaiwan.blogspot.tw. Additionally, Aaron Chiu's "A Critical Character for Implementing Art Reveals the Creative Spirit of the Times: Based in a Lab, Lin Pey Chwen Digital Art Lab Launches an Avant-garde Energy" was specially added. It emphasizes the unique role of a "lab" in the digital media education system, which is different from the traditional art education.

瞄拼之眼——
「台澳新媒體藝術展」
的觀後語

蔡瑞霖

　　我們來自於場地、載體、物質、表演、皮膜、硬邊、運算、迴路，看到的「快速與凝結新媒體的交互作用」，其實是我們的瞄拼之眼在作崇。

▌000 場地

　　台灣新媒體藝術發展已經十幾年了，國人對新媒體藝術的界定，從來就很清楚，沒有疑惑。事實上，只要滿足一些條件即是，例如：跨過舊媒體文化習性而使用到電腦產出技術、以電子產品為展出輔助、藉數位資料以儲存傳輸及運算，以及利用到網路環境等等皆是。新媒體藝術是帶有前衛性格的尖端科技藝術，有很認真的社會實驗性和浪漫自足的時尚感。但是，任何展場的現實條件都在考驗新媒體藝術自身以及觀眾互動的適應力。

　　這次「2007國際新媒體藝術節」的兩個展場，台灣藝術大學國際展覽廳和台北藝術大學關渡美術館，各有特點。展覽廳空間開放，人群走動容易，場所平實無華，讓人走馬更想看花，反而聚足人氣。美術館空間幽閉，內外環境華麗，儘管動線轉折彎扭，似迷牆暗巷，然而彎彎曲曲中，別有興味。前者有來去人潮，熱鬧之餘，讓人赤裸裸面對數位風潮之新奇，而後者氛圍隨處現成，似乎對味於新媒體藝術而有光影戲弄的樂趣。不過，這些暗室微光之情結，恐怕已是新媒體藝術無可能跳脫的宿業命運。「暗室情結，微光驚豔」是展出主題BOOM以最大的極小量之收尾儀式，這可能也是新媒體藝術的美學啟蒙，人類官能感受的重新調整之初開始吧！

　　本文是對藝術節主要活動「Boom！快速與凝結新媒體的交互作用—台澳新媒體藝術展」（2007.5.28～6.9，國立台灣藝術大學國際展覽廳；2007.6.5～7.8，關渡美術

館）展出之觀察後的報導，帶有一定的論述興趣，希望藉由創作者、策展者與參觀者，三方相互影響的觀看操作立場來分析新媒體藝術引起的視覺文化問題。由於 mapping（瞄拼）是數位藝術創作常用到的技法，這不僅是佈點、配區或貼圖的動作，還更是用手心協同之視覺瞄準態度來改造視覺對象呈現的特殊方式，所以本文取「瞄拼之眼」為名，用來聚焦新媒體藝術的核心問題。

當然，場地條件限制或其他原因，有些作品未完整

Boom！快速與凝結新媒體的交互作用
——臺澳新媒體藝術展
Boom！An Interplay of Fast and Frozen Permutation in New Media
—Taiwan-Australia New Media Arts Exhibition

2007 國際新媒體藝術節
International New Media Arts Festival

�◣「Boom！快速與凝結
新媒體的交互作用-台澳
新媒體藝術展」海報

展出。效果未獲理想的也有，如〈光牆〉、〈猛擊〉和一兩件硬邊的空間裝置。兩個展場的外在瞄拼環境是不完善的，尤其是資訊科技改造後的今日世界，已不是一個唯一現實的世界，作品展出的場地條件需求已不斷改變。可以說，因為虛擬了，世界隨時會滑入過於真實的視覺陷阱裡，以至於我們就乾脆從眼睛內部向外翻轉出來，反過來盯著螢幕看世界。換言之，虛擬現實是我們把眼睛外翻出來形成的世界。而且，這也正是通過電腦及網路連成一片的數位包裹體。眼睛地位升級了，晉身為科技的終端組件，我們幫地球的電子網路神經這「利維亞坦」超文本來觀看自身周遭的世界。不忙碌的時候，我們的眼睛依然是數位集體器官之暫時閉眼而已。所以，瞄拼是公眾的藝術事件和行為，而且可以說每個人都「我瞄拼故我在」（I map therefore I am）。

▌001 載體

新舊媒體分別之判準，是後世代對於前一世代藝術態度的總結。舊媒體指

工業技術生產出來的攝影、錄影、電影及電視等光電產品，也包含前工業的傳統媒體，繪畫、雕塑和建築等。光電產品未經過數位科技轉形的一概屬於舊的，不論是所謂靈光的或類比的。其實，媒體就是媒體，新舊問題主要出於形式條件之改變而非內容條件。

媒體是藝術創作的載體，但這有相對的兩種。the carrier（載送者）與the bearer（承載者）的分別是，媒體載送了訊息，以及媒體自身即是訊息。正因為這樣，今天藝術界看media就有不一樣意思了。說來，media有三變：媒材、媒介和媒體，這當然有關中譯之問題在內。籠統地說，媒體泛指一切訊息載體，中譯三個詞是為了說明方便，或為了強調重點而區分的。因為如此，一些用語必須再次釐清。底下，文中我們編碼採用兩種進位制寫法混搭，文脈可以依迴路而再融。

媒體是載體

廣義的媒體兼指媒材、媒介及其自身（狹義媒體），而不論任何形態的媒體，都有承載資訊及意義之作用，這生起廣義的媒體兼指媒材、媒介及其自身（狹義媒體），而不論任何形態的媒體，都有承載資訊及意義之作用，這生起承載作用的媒體稱為載體。電腦使用中，硬體是軟體的載體，軟體又是資料的載體，傳輸資料時電腦及周邊設備是載體。雖說如此，媒體作為載體卻有積極和消極之不同。有時媒體除了承受自身資訊或意義之外，別無它物，這是the bearer，稱為承受的載體；相對地，媒體充當中介工具（媒介），它是運送者而不是訊息本身，是the carrier，成為運送的載體。承受也包含運送，所以當我們說媒體是載體，也必須指明資訊就是媒體自身，或只是傳送的媒介而已。

新媒體藝術

新媒體藝術之新是指運用電腦、網路等資訊科技，經過數位運算處理（algorithms）而產出的創作，有別於舊媒體之非運用電腦和網路而產出者。新媒體藝術創作必須熟稔各種高科技軟體之操作技法，如瞄拼（mapping）、再融合（remixing）、視覺化（visualization）等，以及種種後設處理的技術。這些數位化了的媒體資訊是資料（data），不再是人們所能

直接閱讀和辨識的，所以稱為後設媒體。曼諾維奇（Lev Manovich）認為「軟體加媒體」就是後設媒體（software + media = meta-media），是這個觀念的簡潔表示。

舊媒體藝術

　　新媒體藝術將資訊科技和數位運算以前的媒體藝術都稱為舊的，包含工業生產的攝影、錄影、電影、電話和電視等。舊媒體藝術也包含前工業的傳統媒體，包含繪畫、雕塑和建築等。舊媒體藝術大多是指帶有物質性的媒材（the medium(s)），也指非數位（稱為類比）的材料處理方式。多種多樣的媒材經過混合使用，稱為複合媒體藝術（mixed media art），或多媒體藝術（multi-media art）。

媒體是媒材

　　舊媒體藝術創作中利用物質材料為創作的載體，尚未被數位運算所處理的、帶有赤裸的物理性質而可直接運用於藝術創作的存在物，不外乎美術社販售的材料、自然環境或生活周遭中可利用事物。媒材一語來自於藝術的傳統觀念，強調材料自身的材質、肌理、屬性等物質特性，並訴諸日常生活經驗和物理學知識。

媒體是媒介

　　媒體作為中介物或介面，居間成為資訊之傳輸、溝通、互動、交換的連結者，如出版、印刷、報紙、廣播、電視及今日網路，從工具意義來說都是資訊連結的媒介。我們說新媒體藝術，在中國那邊稱為新媒介藝術。其實，媒介用語較強調對機械技術之操作使用，工具性意義明顯；相對地，媒體則重視科技運用之意涵，目的性明確。媒體藝術與視聽者之間或人機之間等，都需要媒介的作用。中介者是一項介入、轉換和調整，可以造成資訊兩端的連結或斷裂。

媒體即媒體自身

　　從「媒材而媒介而媒體」之演變，這個訊息載體的轉化也就印證了麥克魯漢過去的預言「媒體即訊息」之意義。用通俗比喻來講，媒婆自己扮演了她要

推銷的媳婦了。新婦為甚麼如此？因為新媒體除了自身以外，別無他物，或與他者不相干涉。媒體之關注轉向自身，甚至是自身之後設。

後設媒體和後媒體美學

因為新媒體自身之後設是數位資料或數據資料庫，所以新媒體也轉而聚焦於數位美學。這種後媒體美學的主張也是曼諾維奇的構想，為眾多數位美學中的一種，但皆強調了新媒體藝術對數位資料運算處理之技術專注與官能反應習性改變之事實。

其他媒體

超媒體（hyper-media 極度媒體）意指在多數媒體文本叢聚的網絡環境中，能凸出資訊入口功能的某個媒體連結狀態。簡言之，做為超文本的媒體，即為超媒體。此中，自該網絡使用者的媒體自身來看待其隸屬關係的，也是超媒體（trans-media 超越的媒體）。至於，高媒體（high media）指高度工業化社會對科技想像之運用而產生的媒體狀態，它也往往是高科技與高尚藝術的結合。

說媒體是資訊，即等於以載體自身為媒體。但當我們用「直接媒介」（the immediate media）一語便是矛盾，不符合於套套邏輯，但卻現實上成立。所以，說它是直接而立即訊息其實也還是間接的媒介，正如我們說使用了間接而非立即的媒體（the mediate media）也等於同語反覆的囈語而已。新媒體藝術的理念思維是否如此呢？這的確是意義開放的問題。

▌010 物質

新媒體的科技問題，來自於藝術創作中技巧和技術的意義轉變。雖然「對抗物質，始自技巧」，這既是傳統藝術觀，也是對藝術勞動之創造價值的肯定。為了分析新媒體藝術作品，我們先論述有關技法與物質之用語。

技巧

技巧（skill）是對媒材的瞭解、操作與運用之手法，藉以進行藝術創作。前工業的藝術創作，靠的是天賦和後天訓練之養成，帶著古典氛圍與浪漫情

境，忍受孤獨折磨之煎熬而產生的高尚藝術之技巧。這種技巧不可世出，難以複製再現，屬於天才或大師所特殊擁有。因此，所謂藝術傑作就是無法複製，以及難以超越和重覆的技巧。工匠可以製造同樣重覆的東西，藝術家不可以，以維持靈光的孤獨唯一。傳統的藝術技巧，不是工匠的技術（technique）；然而，正是通過技術尤其是對機械操作和控制之工業生產，肯定了複製技術的意義。

技術

技術（technical skill, technique）指工具、器具與機械的操控能力，藉以進行藝術創作。工業生產與機械複製技術大方向決定了藝術媒材的表現形式，此以包浩斯的工業設計為代表。

科技

科技（technology）指藝術創作之利用電腦產出與數位運算方式等高科技

袁廣鳴　城市失格　2002
數位輸出
（圖版提供／袁廣鳴）

方式。科技包含了機械操控之技術在內，也一定程度包括了資訊軟體運用之操作技巧。像是再融、瞄拼、視覺化等各式各樣軟體和程式，這些是資訊科學產物。

風格形成

綜合來說，前面我們所描述的「媒材／媒介／媒體」和「技巧／技術／科技」之相對照，是依據歷史發展事實而條理出來的。將這兩條線索加以平行對照來研究是有意義的。藝術評論中，我們常說「媒材加技法產生了風格，以等待品味」，用來進行藝術作品之形式條件分析。若依兩條線索的對照來看，可以成為如下的論述：

（1）傳統藝術重視「媒材與技巧」之配合，是通過所選定媒材的掌握與克服之天賦技巧來完成創作。從再現的審美經驗來看，技巧好壞是關鍵。

（2）現代藝術強調了「媒介與技術」之磨合，利用了工業機械的複製手段及操控技術，藉由媒介工具或傳播中介物來進行藝術創作，也尚處在類比式的再生產技術上。操作技術之熟稔與否，大致符合了表現的審美經驗。

（3）後現代資訊藝術，採用電腦的數位複製手段，藉由不同科技軟體的操作來實現創作，媒體自身成為藝術創作的最終載體。「新媒體藝術與科技」之間深層的混合關係，正式出現在藝術創作中。新美學和數位互動的審美經驗也在開展。

不過，新媒體藝術的美學立場也有傾向於將風格用語捨棄的，有些學者視形式問題是傳統藝術或舊媒體藝術之軀殼。可以想見的是今日生活中審美經驗是混雜的（hybrid experience），品味任意混搭，毫無形式可尋的情形，的確不少。為甚麼轉變這樣巨大？因為形式所要界定之圖像的物質性消失了。

物質性的消失

物質是傳統媒材載體的物理特性，沒有物質則圖像無法依附，物質與圖像往往合一。工業媒介載體主要是光電產品，也還有物質性存在，但已淪落為圖像的中介工具，在不同媒介之間圖像複製是可行的。如今，圖像數位化同時非物質化之後，圖像的漂流已成事實。數位拷貝完全是位元運算的事，非物質圖像隨處流竄，隨時顯現。一種物質遺缺的時代來臨，數位精神出現在平滑的賽

博空間裡無止盡地漂流。

新媒體藝術迎接非物質性（immateriality）的來臨，是合法而不合情理的。去物質性（dematerialization）的過程是通過電腦產出來獲得的，電腦在物理空間存在，圖像在賽博空間中形成。於是，藝術創作將圖像得以憑藉呈現之媒介的物理因素逐步解消掉，到最後只專注在虛擬圖像而忽略物理現實，這是無數分身的圖像迷航（drift off）。藝術創作一旦以非物資性的實現為依歸，即當極簡，歸於無形無感（intangible and senseless）之境地。物理對象慢慢封鎖了，新媒體藝術的美學轉向是前所未有的。

框架的邊界

然而，圖像的框架（the farmable image）總是存在。程式運算視覺化是框架，投影機感應器和布幕等光電設備是框架，呈現在展場空間的是框架，連我們觀者行為及動線也是習性的框架。既去物質性又被物質包圍的圖像就在漫漫漂流中短暫停駐。暗室微光情結是為了迎接數位精神，光電設備佈置在展場空間裡則為了停泊圖像。投影在景框中的錄影或圖像有微微擺動的邊界，軟化的畫框。當代藝術捨棄學院派制式畫架畫框，從杜象引發「物件藝術」之風潮跨步出來，如今大落落地掉入科技裝置藝術的制式口袋裡，變成眾多框架之大框架。新媒體藝術建構的大框架，其實只是漂流圖像的自身呈現—柔軟擺動而無邊界意義的港灣。

▍010 表演

利用電腦處理（computing based）將圖像數位化，或將數位圖像進行再製之視覺化呈現是新媒體藝術創作的基本工序。此次展出的圖像處理上有幾種不同目的和手法，從表演、表演記錄到主題化影片是一類，從隨機錄像、圖像串接到錄影串接，又是另一類。詳細來說，此次展出的數位圖像處理之第一類是「錄製就是錄製」。例如：

表演之影音紀錄

其實，有些作品主要是表演，或其實就是表演藝術。在這種情況下，運用新媒體乃是為了作為記錄文件而再現的載體，它展出事件的記錄或檔案資

料。澳洲新媒體藝術家創作很能善用此媒體載體為表演之記錄。瑞秋‧珮琪（Rachel Peachey）與保羅‧摩斯哥（Paul Mosig）〈雄鹿湖〉（Lake Hart）似在呼喚那藏身在乾涸湖地原住民的身形魅影？有如在無邊界的蒼茫天地中唯一倖存的舞者，她在即將終場的空間裡，渾然忘我地舞出生命的深層告白。似無骨架的軀體，似飛不飛，沒有預期降落，卻又有隨時跌落的悵然姿勢。令人想起荷蘭藝術家巴斯‧楊‧埃德（Bas Jan Ader）探尋人的身體跌落之意義，他錄製自己身體跌落的各個片斷，包括跌落之前的靜止和晃動。莎拉‧珍‧貝爾（Sarah Jane Pell）〈涉水而行〉（Walking with Water）是專業潛水訓練的演出紀錄，在深水、水鐘或其它特殊水域中挑戰身體極限之科技表演。光影對比明顯的場景中，演出者蜷曲在狹小封閉空間身體蠕動，或者抓握大型環圈往湖面旋轉滾入水裡的行動藝術，都是錄製。在她處身空間中，水與空氣似乎敵對至無法共存之地步。

表演之影音紀錄的主題化影片

　　影音紀錄不論如何規劃，都帶有即興的、偶然的適真性（contingence）。將原初影音記錄通過後製來呈現為標題短片。透過主題化呈現，增加了敘事力量之結果，就成為不能不詮釋演出角色的影片。卡薩琳‧雷恩（Kathleen Ryan）〈開朗〉（Open Mind）和崔‧貝克（Ché Baker）〈離開此地〉（Out of This Place）便聚焦於角色詮釋的個性演出，落入了獨白式的場

莎拉‧珍‧貝爾　涉水而行
2005　錄像A裝置
（圖版提供／
Sarah Jane Pell）

王仲堃　如是我「啊～」
2007　錄像裝置
（圖版提供／林珮淳）

景。幾乎所有表演影音記錄的主題化影片，最後可以說是動態呈現的數位肖象畫創作。有趣的是當中的女性比例甚高，呼應了女性視覺化主題依然是當代文化的主流。

隨機移動的錄像

　　然而，無主題性的、無意識作用或無演出可能的視覺呈現，這種無緣無故的自白，常發生在隨機移動的錄攝影機具之數位紀錄上。為甚麼自白？不管演出者是否現身其中，這種錄像根本就與圖像的敘事力量直接衝突。此中原因無他，只因為作者之隨機攝取。但在我們試圖瞭解作品的標題命名時，所有無意義的影像又似乎回魂，尋回了它視覺遊歷的原來軌跡，證實了有影有形的自我耗損。王仲堃〈如是我「啊～」〉之單調現身是如此，石昌杰〈進出台北〉則隱藏了隨機移動者的詭怪身分，將台北都會人的盲目遊走、魂魄無主的身影，還有冷漠無感，完全地記錄，而矛盾的是錄製者也置身其中。數位圖像處理的第二類目的和手法是「錄製以進行串接」。影像紀錄的取捨串接，是用數位化科技承襲了剪輯（montage）的觀念。例如：

林育聖　軌跡　2006
錄像裝置
（圖版提供／林珮淳）

靜態圖像之串接為動畫

　　新媒體藝術中很有技術懷舊氛圍的創作類型是「圖像串接」。將任何圖片、照相或任何來源的圖像，串接起來形成有敘事性的連續呈現，組成一種時間序的視覺聯結（visual combination）。如同動畫製作一樣，林育聖〈軌跡〉利用了定點拍攝的多張影像之重疊，依主題對象（球）

梅丁衍 向范寬致意
2005 影像裝置
（圖版提供／梅丁衍）

移動的位置進行重組，在原來空間中編排新的線性時間，終於使單一視角的移動軌跡串接起來。舊式動畫風格的新媒體作品，如黃博志〈美夢〉作品。在此，夢境始於人的自我催眠，進一步則轉換成為掃描器的夢魘。在關渡展場裡，這件作品展出的幽暗調性是最緊迫壓抑的，只能靠動畫速度而尋求釋放。圖像串接得最具象徵意義的是梅丁衍〈向范寬致敬〉，他將時空瞄拼在一起了，簡潔而意味深遠，一件解構性格強烈的作品，包含了台灣政治意識型態、傳統書畫美術史、性別與動物演化，以及新媒體藝術櫥窗的多重涵義。

錄影串接及效率剪輯

藉由剪輯技術，動態影像或錄影之串接也組成線性連續的穿梭空間，強調了動線視野的行進過程之完成。稍有別於前述〈軌跡〉將靜態圖像串接成為定點的空間位移路徑，亞歷山大‧基勒思比（Alexandra Gillespie）〈衡量〉（Measures）根本就置身在行進的路線上，不是動畫構成，而是利用動態穿梭的錄影視野，剪輯片段組成明顯的單一主題，再配上時速標誌之改變，因為跨越了大片地區的道路，似乎是記錄某種大地藝術的另類文件。未來該作品若發展為配合導航定位系統進行數據運算，可符合定位藝術（locative art）之基本特性。

除了錄影串接，數位影像剪輯已是新媒體科技的日常課題，魯西恩‧

里昂（Lucien Leon）〈給出現海邊的人〉（For those who've come across the seas）在反映政治事件的創作興趣屬上於舊題材，但是媒材與技法操作的態度是新的，它要求對現場錄影的取捨其實是再生產，強調即時而有效率的剪輯和觀點詮釋。媒體藝術可以是在地事件的即時反應，所以藝術家以澳洲價值標準為題材。

▌100 皮膜

　　數位圖像的後設處理，大多利用繪圖程式的視覺化技巧。使用者的瞄拼工序，一般的如「切／拷／貼」（cutting/copying/ pasting）這瞄拼三步。任何瞄拼之前，對圖像瀏覽之迴圈（looping）以及取樣（sampling）是不斷進行的。任何瞄拼之後的再融，包含糊貼（mush-up）和聯結等。數位圖像之電腦處理，除了由人的創作意志主導之外，其實是後設資料的快速運算。algorithm是電腦專有的事，人無法判讀位元的意義。套裝的程式和軟體是人機互動的媒介。新媒體藝術家藉由軟體媒介進行數位化資料之快速運算，相對應的主要操作技術不外乎就是瞄拼和再融。我們試從幾件作品來論述：

蘇育賢　東和五金　2002
影像輸出
（圖版提供／蘇育賢）

數位設計之圖像輸出

　　為了數位輸出結果而進行圖像設計的反覆修改，不斷產出不同效果的試樣，等待最後的定型及完稿。簡言之，這過程就像包浩斯設計在後工業消費時代接受客製化產品一樣，在視

張國治　紅帖系列　2005
數位輸出
（圖版提供／張國治）

覺表現上產出一系列試樣品，正式輸出才是最終成品。新媒體藝術將電腦操作視為設計工具，而不當作展出現場的科技載體，這是現代主義的審美趣味，屬於技術產業的幽靈。這次展出的相應例子，像張國治〈紅帖〉和蘇育賢〈東和五金〉作品，便是如此。可以從2D貼到3D的，再列輸出為2D的圖像皮膜，來自圖庫的材質運用，來自數位運算，也來自實景實物的擷取，這些就是瞄拼。圖像皮膜是甚麼？在我們視覺裡被看到的可感景物之外顯圖像，就是這層皮膜。它是後設的數位資料經過視覺化操作之結果。在數位運算中，它是我們瞄拼動作背後的後設資料，是位元的、資訊的，並無法被我們直接閱讀。

圖像瞄拼並輸出

在圖像輸出之前，經過創作者精緻細膩的改造拼接，套在大圖框架背景上將影像細部進行了繁複的「瞄拼」手術，這「切／拷／貼」乃是技術對新媒體藝術成形的必要之惡。電腦螢幕上操作的瞄拼手術，主要是為了取得及運用圖像皮膜。袁廣鳴〈城市失格〉是很典型視覺圖像的瞄拼傑作。那是從取自同一現實場景的數百張圖檔中，摘取了無數張可用的圖像皮膜，經過切割修整和位置比對，再加以填空貼合，最後輸出。使用者的視覺判斷是有無人影存在，電腦運算沒有這個主觀判斷，只有相應於瞄拼與再融動作的資料運算程式之運作而已。將圖像區塊剪剪貼貼，繁複又一致的技術，逐步地抹掉人的形影，終於無人為止。瞄拼就是數位拼貼，是在無物質性的賽博空間中的拼貼技術。但為甚麼要抹掉人影？選定都會鬧區空間？這是創作題材表現和象徵的問題。

對於陳信源〈閱讀與可辨識〉的圖像輸出應當進行雙重的思考。人機互動中，電腦運算能判讀位元而不辨識日常生活和事物的意義，至於我們辨識各種象徵

陳信源　閱讀與可辨識
2007　數位輸出
（圖版提供／陳信源）

陳萬仁 比爾先生的早晨
2007 數位影像裝置
（圖版提供／陳萬仁）

意義但不能直接閱讀數位資訊。這是對新媒體或資訊藝術最根本的思考，人的認識能力與數位運算能力有很大差異。但是，〈閱讀與可辨識〉圖像經過了瞄拼手術而呈現為作品，將我們日常世界的事物象徵移除了，文字消失了，失去認識環境的直接參考依據，這是在題材上對文化及生活習性的反諷，並非對人機互動能力差異的問題思索。過去在人形圖像上藉由瞄拼手術，摘除器官，移植以無器官的平滑皮膜之超乎現實想像的作品，質量上皆出現不少。不過，空間挪位，位置騰空，文字抹除，符號隱形等等，在題材上再也沒有甚麼對象是不能被消失的了。如此，我們最在意的審美經驗，反而轉向圖像輸出前之瞄拼技術了。簡言之，我們賞識的圖像，是電子瞄拼後的混雜真實。

錄像之同步瞄拼與再融

　　動態放映的錄像比輸出靜態的圖像，讓我們可以更直接感受此瞄拼手術對視覺感受的干擾性創意。錄像的動態瞄拼，還伴隨了更進一步的「再融」目的。經過混同再融的手法而成形的，往往是多樣異樣的真實幻影，而電腦和網路為文化多樣性提供了更多異質融合的可能性。陳萬仁〈比爾先生的早餐〉是對全球微軟的例行儀式之反諷，我們的日常生活被那比爾先生規劃得服服貼貼的，而他時時勤奮地打著高爾夫球。這個作品題材是簡潔的，給了新媒體藝術

冷冷又深情的批評。還有甚麼不可以被混同和再融的視覺圖像？即使是那人體被蟲蛆剝光了衣衫的也應該是。陳永賢〈蛆‧體〉是很真實的錄像再融的作品，展出的氛圍緩慢而平靜，蜷曲裸身的人體逐漸被一隻兩隻乃至無數隻殷紅滾落的蛆體所包圍，團團聚攏在一起。緩緩儀式中帶著敍事性的後人類意義，這兩件作品分別指涉了人本質上屬於自然也屬於自己之新假象。

錄像畫面切割及再融

　　將錄像畫面切割為二個，或三個四個，多到八個之後，放置到同一個視覺景框裡，再利用時間秒差的延遲現象，編排全部畫面，再融為一個整體來呈現。像克里斯多福‧弗翰姆（Christopher Fulham）〈通勤者〉（Commuters）作品這令人想起強迫視覺接受之新型態廣告電視牆。重覆延宕的催眠效果，沒有使我們昏沉，反倒驚醒了我們日常生活之沉悶處境。藝術家常用的手法或風格，是拖著有形無形的行旅或人生包袱而行走的人，街角、通道、廣場或牆角的人影都是被獵取的對象，而分裂複製、多重視點或並列呈現是必然的處理技術。停駐只是為了朝可能方向移動，移動又是沒有意義的重覆。如果拿〈進出台北〉來比較，那單一穿梭的通孔，就和這〈通勤者〉之多重觀景的櫥窗有對照點了。王惠瑩〈大街道〉也是再融了現實與虛擬景物的作品，夜晚的調子偏暗而氛圍凝固，似有人而無人。此外，方彥翔〈時間—建築〉以車站棚架建築等之錄像，配以文字標題做兩邊對照的閱讀框架，類似燈箱設計，已跳回多媒材現實世界。這兩件實驗習性不弱的作品，有甚深意涵待挖掘。至於，完全將錄像呈現為多媒材製作的，在現場空間中做實物組合展出的，可以是錄像裝置。

▌101 硬邊

　　人與訊息載體互動的媒體介面，愈來愈寬闊廣大，終端電腦、區域連線、全球網路與環球衛星。新媒體藝術中，錄像裝置在空間擴展出硬邊，而硬邊的互動裝置則在人身上尋找軟件以餵食資料數據，這些都將變成為超文本媒體介面的一部分。硬邊是工業產品或創作品自身形成邊界，以自身為框架，不做任何外加區隔的特性。硬邊表現是物理世界的擴展（extention）概念在藝術風格上的運用。

高軒然　媒體幻境II
2006　3D動畫裝置
（圖版提供／高軒然）

硬邊表現的錄像裝置concoct

　　有時候，錄像裝置會變成硬邊處理的空間裝置藝術，如同一種可戲譯為「威秀錄像」的再生。威秀錄像不是正規譯名，原字Videa-Videology（威觀念錄像學）是白南準觀念裝置之創作研究，聚焦在電視機和螢幕顯影的生活。電視機組啟發了威觀念（Videa）之想法，帶有Video諧音，指影像錄製、再製與電視播放系統的傳播媒介載體，是電視實物與觀念藝術之混雜產品，也是當代藝術史裡虛擬現實創作的準替身。出現自抽象表現主義之後，和歐普、低限與硬邊攪和在一起的威秀錄像，在今日還有新空間。當時，白南準提議用這威觀念（威秀錄像）來有別於一般觀念藝術、裝置藝術和物件藝術創作，他的確硬梆梆地「再融」了它們。在前數位時代他以極大潛能的類比方式，把攝取動態影像並再現於一個小小的螢幕框架的電子科技文明前景，完全變成觀念轉形的問題。

陳志誠　玻璃屋系列
2004　錄像裝置
（圖版提供／林珮淳）

　　今日看來，這題材單一的硬邊威秀，在新媒體藝術裡有再生的可能意義。影片數位化之後，家庭電視或電腦螢幕之播放媒介的功能，更是被強調和凸出。類似硬邊威秀式的錄像裝置藝術展出，如高軒然〈媒體幻境II〉是環場再現了人與螢幕之間的對視之沉思。後現代媒體以訊息載體身份坐上了轎子，扛轎的變成坐轎的，而媒婆即新婦的熱鬧反諷，是新媒體藝術最需要自身呈現的題材。如果，威秀錄像仍是現代主義前衛思想，那麼新媒體藝術的硬邊威秀錄像更應該站在「後前衛」角色了。從陳志誠〈玻璃屋系列〉來看，正是如此。大自然光線、人照光線，還有電腦螢幕上錄像的害羞微光，是相互綁架的。作品擺在關渡美術館靠落地窗的位置，玻璃對玻璃，光亮照光亮，昏暗藏昏暗，硬邊切硬邊，一切都對比了，於是甚麼都有，也甚麼都沒有。可是，我們穿透視線到那玻璃屋裡頭，瞄拼到兀自緩緩旋轉的螢幕，朝向我們的瞄拼而瞄拼的孤獨機組，寂靜無聲。威秀錄像被囚禁的科技牢房，豈不就是後人類改造完成後成為集體器官的我們自己？如同硬邊裝置的，還有崔西·班森（Tracey Benson）〈猛擊：機場、邊界、柵欄〉（Swipe: Airports, Borders, and Fences），他題材興趣是種族或區域跨越的藩籬，媒材表現是硬邊物件。

手指介面互動遊戲裝置

　　動眼動心，也動手的互動裝置，也帶有小小的硬邊檯座，上面有觸碰螢幕。所有利用電腦創作的新媒體藝術，都可以說互動裝置藝術，因為藝術家在機具上操作。但是不考慮藝術家存在，展場要的互動是尋找觀眾來參與，作品

林珮淳　創造的虛擬
2006　互動裝置
（圖版提供／林珮淳）

必須邀請或誘使觀者積極成為互動者。此中型態很多,例如單向互動、定點感應、多點傳輸、區域行動或衛星定位,不一而足。這次展出的新媒體互動裝置有兩類:手指介面觸碰板的,和身體感應器的。一般來說,觸碰的審美情感是遊戲興趣,非觸碰則往往滑入不知的空間氛圍。林珮淳〈創造的虛擬〉提供了一件奇觀,大自然生命與虛擬生命交涉映現的水中天地。通過主觀意志而實現的視覺生物是虛擬的,在參與者的手指頭點按觸碰之間被創造、誕生、燦爛而

葉謹睿
myBirthday=myPhilipGlass2006
互動裝置
（圖版提供／葉謹睿）

後遠去，幾乎所有人都參與了這件奇觀。如果把操控檯座改換為精緻敏銳的各種感應器，人就變成虛擬蝴蝶的替身活蛹了，更進一步把身體動覺的數位美學打開了。葉謹睿〈myBirthday=myPhilipGlass〉（Equal系列）的音樂互動裝置，也以站檯形式呈現。樂譜內容有趣，在一片光影聲響四起的展場裡，要專注到樂譜內容的自動化的換算機制之趣味性上，需要機緣。

王福瑞　超越0~20赫茲
2006　聲音裝置
（圖版提供／王福瑞）

聲音裝置

　　這次另外還有兩件聲音裝置展出，新媒體聲音藝術也有朝向非物質性發展的傾向。聲音原生來源於何處？取自自然現實的錄製，或由運算產生，或由互動裝置介入回應，甚至超越人類感官能聽音頻的界限，都有不同意義。像王福瑞〈超越0～20赫茲〉是一組硬邊裝置八顆喇叭做共振感應器，透過自身相互餵食訊息，再迴路到數據運算的亂數結果來輸出。藝術家強調他用了人耳聽不見的正弦波音頻為音源，藉數位控制音頻與響度產生的類比錯誤，來重新建構新的聲音。這就是迴路干擾的聲音，把聽覺界限以外的感知抓回來了。陳長志〈走音II〉則藉由參與者的介入，在聲音走廊中走動，觸動反應而調頻以發出不同頻率聲音。前兩件聲音裝置並不將生音視覺化表現，硬邊的物理裝置只是工具性載體。如果把聲音轉為視覺訊息，那麼硬邊設備就被邊緣化了。瓊安‧傑柯夫（Joanne Jakovich）〈音的太極〉（Sonic Tai Chi）便改以人的身體動覺來和作品互動。像太極一樣的韻

陳長志　走音　2006
聲音裝置
（圖版提供／林珮淳）

駱麗真・張耘之
那光譜如同小小點
2006
數位影音裝置
（圖版提供／
駱麗真・張耘之）

律感，正是最適當的資料運算狀況，可以餵食出最飽滿豐富光譜的聲音和色彩。所以，聽七彩光的聲音，或者看有迴音的色彩，要用太極韻律的身體感應來換得。聲音裝置藝術之得以互轉為視覺奇觀，資料數位運算是關鍵。

110 運算

　　新媒體藝術已經聯結了虛擬現實與實際現實兩個世界，這種數位美學是在日常生活中進行瞄拼之游牧者的美學。在電腦生成的運算中，瞄拼了半實際半虛擬之混雜圖像（hybrid image）。數位運算自身的視覺化，原先是渾沌（chaos）方程式，在分數維度的歧異分子流動中，進行純粹幾何生成之碎型圖形。因此，電腦運算產出的資料被視覺化處理成純粹幾何圖樣，或是實際與虛擬混雜的圖樣。

陳珠櫻　繪影繪生
2002
互動裝置
（圖版提供／陳珠櫻）

數位運算投影裝置

　　圖像物質性經過數位化處理後，成為非物質性資料的位元存在，可以運算產出圖樣。駱麗真、張耘之〈那光譜如同小小點〉作品，是數位運算的投影裝置，類似光影色彩的望花筒，有輕鬆自在的曼荼羅呈現，而無宗教的嚴肅悲苦。這個不斷變化的壇城圖案，背後有程式運算之必然邏輯，也有相應的視覺表現的偶然適真性。同樣地，林昆穎〈波II〉則用時間圓圈來呈現程式運算的適真性，用來檢驗人們習有的感性情緒或純理性的觀看。

　　此外，較特別的運算投影裝置藝術是陳珠櫻〈繪影繪生〉作品，有人機互動性的，也有其一貫的科技藝術作風。過去藝術家一直從資訊程式之生物基因與原生蟲般的圖樣，以類生物繁殖行為的資料運算來進行藝術創作。純粹數據資料的程式運算有隨機亂數，作品試圖呈現單純化的藍色深海空間，來讓觀者跳進虛擬生物的團狀光影旁來相互推擠。參與者在現場離開了物質意識，成為淺層皮相的數位意識之共謀。

陶亞倫　光牆　2006
光裝置
（圖版提供／林珮淳）

身體動覺互動裝置

　　利用參與者的身體移動產生的光影或觸動感應器，所產生的數據來改變視覺化輸出的圖像，這沒有檯座讓手指觸碰。所以，參觀者置身其中，匆匆走過卻不知道箇中互動竅門是甚麼，巧妙何在？往往需要摸索，才能會意一二。曾鈺涓／李家祥〈Flow〉營造了大片光音流竄的牆面，形影流逝，聲音雜傳，很多人只瞄一眼，停留一下就走了。但就算如此，人們也成了形影不定的魂魄，在題材恰好遭遇的牆面上，提供參與者不互動的互動光影。陶亞倫〈光牆〉構思一座透空無

林豪鏘　幸福晚餐　2007
數位影音
（圖版提供／林豪鏘）

牆的光之城堡，像攪拌機一樣的光的柵欄，切割出虛擬牆面來旋轉參觀者。很妙的光電驅動的身體洗禮儀式，但是未能完整展出。陳志建〈換日線〉就詭異了，掃描器一樣的明暗銜接的光影區塊，似白天黑夜一樣橫走過日常的街景空間，而且還有晝夜燈光變化。這是具體而微的換日軌跡，規律而不真實。作品如果更放大，環狀繞場成內凹或外凸的牆面，會更逼人凝視的。

動態影像之數位運算與再融

艾莉諾‧蓋茲－史都華
病毒系列　2006
錄像裝置
（圖版提供／Eleanor Gates-
Stuart）

還有一些動態影像之投影裝置是程式設計之精密運算的，藉由數位運算之事先介入，干擾或改變既有圖像的畫面視覺呈現因素。展場展

出的作品不再有互動性，只單純地將錄像投影。林豪鏘〈幸福晚餐〉和艾莉諾‧蓋茲－史都華（Eleanor Gates-Stuart）〈編織〉（Knit），有類似而可相對照的圖像再融手法。至於瞄拼設計後的畫面呈現，如麥可‧胡德（Michael Hood）〈大寮屋模型測試〉和傑森‧尼爾森（Jason Nelson）〈危險物件之間〉（Between Treacherous Objects）。題材以現代繁忙生活為對象，強調辦公室文書機器的操控與被操控之現實，迎面而來繁複的媒體選項，令人眼花撩亂。

▋ 111 迴路

新媒體藝術穿梭到虛擬世界去，終究還要回到實際現實來，重新面對物質。這個迴路是最大的迴路，它使無數的數位迴路為可能。所以，藝術家走到非物質性的極限，就是對隱藏或消逝的物質性流露出懷舊之情。

動畫之虛擬角色

或許動畫是全球性的數位浪漫主義之科技產物。為了捕捉新媒體的童年舊幻想，既使題材再老舊，動畫永遠顯目而吸引人。瑪麗亞・卡拉蔻法（Mariya Kalachova）〈黑暗中的美人魚〉（Rusalka V Temnote）是如此。七十餘件〈看鮮動畫秀〉趣味習作，也是。動畫的虛擬角色滿足了瞄拼之眼，也吸引了瞄拼。

非平面投影錄像裝置

展場上最微弱而又極動感的非平面投影之錄像裝置，被放在角落。瑪麗安・茱瑞（Marian Drew）〈女人噴泉〉（Woman Fountain）大膽地跳回到物質性上。多麼幽靈微光，又卑身顫抖的尊貴生命！我們似乎離開現實遙遠，這又逼我們去正視圖像載體的迂迴旅程，新媒體之載體角色繞行一圈，虛擬仍舊依靠依附在現實上。如果「朝向自身之未來終結」是「後一」這個前綴詞的真實意涵的話，那麼新媒體藝術的前衛之如此疾速朝向自身之未來的終結，就贏得了「後一」的意涵，也就應當稱為「後前衛」了。在數位資料中再無風格可形塑，前衛的精神性腦瘤，使「後」前衛也默默成形。

等待意義來臨，成為永不實現的意義之等待。在電腦和網路脈絡中游牧的後人類，是人機拼裝的族群，他們的器官集體化，用後前衛朝向未來的自我終結，所有具體的文明象徵都已迷航在瞄拼之眼中。當然，面對無數「瞄拼之眼」這新媒體藝術而心起困惑的觀者，其最後因應之道，還是回到眨拼（zapping）以對。拿著砸頻器（zapper），不斷瞪著電視螢幕而眨拼，這也是過去舊媒體的事了。（2008）

蔡瑞霖

國立台灣大學哲學博士
義守大學通識教育中心暨大眾傳播系專任教授
UNESCO國際藝評人協會（aica）正會員、中華民國藝評人協會理事
曾任大葉大學造形藝術學系、南華大學美學與藝術管理研究所所長
主要專長：美學、哲學、宗教學、藝術研究

藝術的「媒材即媒體」時代

吳介祥

　　2007年國際新媒體藝術節以「Boom！快速與凝結新媒體的交互作用」為標題，就標示出了新媒體藝術的特質，甚至是這種藝術型態的主要特質。新媒體藝術有時是「新的媒體藝術」，有時是「新媒體的藝術」，有一些創作形式是因此媒體而成就，有一些創作是將此科技變成藝術媒材。雖說藝術家創作的動機不在於試探新媒材，藝術的目的也不在於馴服新科技，然而在文明體驗歷程中，還有什麼比藝術更能激勵我們在既有與創新、守成與開發之間做大膽嘗試呢？

互動而間接的時代

　　「Boom！快速與凝結新媒體的交互作用」的展出作品以學院師生為單位，雖然同樣是以新媒體為標示，但是幾乎是一件作品一個故事、一個議題。因為這種媒材的使用，藉其記載、示範、公開、實驗的可能性，讓創作者直接試探種種議題。崔西・班森（Tracey Benson）〈猛擊：機場、邊界、柵欄〉（Swipe: Airports, Borders, and Fences）的距離與隔離議題；魯西恩・里昂（Lucien Leon）的〈給出現海邊的人〉（For those who've come across the seas）類似神話的

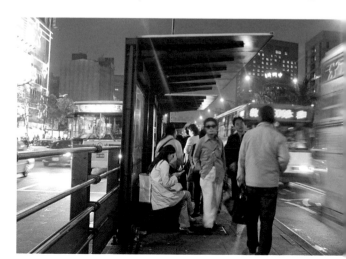

石昌杰　進出台北　2005
錄像（圖版提供／石昌杰）

林昆穎　波II　2006
數位影音裝置
（圖版提供／林昆穎）

標題觸碰的是澳洲長年以來的接收難民政策的爭議。探勘「Boom！快速與凝結新媒體的交互作用」的人文深度，澳洲的師生顯然比台灣師生欲試探更多的社會議題，而台灣學生的創作旨趣在於藉科技特質創新但粗淺地探討認識論議題，如林昆穎的〈波II〉、方彥翔的〈時間─建築III〉、高軒然的〈媒體幻境II〉以及王惠瑩的〈Avenue〉等作品。

　　媒材即媒體，同時意味著藝術經驗不再是物理上的接觸、不是感官的體驗，而是觀念的陳述、幻想空間的塑造和寫實事件的虛擬。新媒體藝術提供了互動、半主動的，卻是非常間接的藝術經驗，這使界定藝術有了本質上的問題。在科技、資訊環繞的境遇下，「新媒體」已經無法構成策展的架構，藝術展覽若以它為標題，反而製造了藝術論述的麻煩，或說讓策展畫地自限。「快速與凝結」這個標題點出了新媒體的記錄、複製、重播、變速、變相等影像可操作的特質，這些特質正是新媒體藝術的溝通潛力之所在。新媒材也是新傳媒，它們已跨出藝術／非藝術的框架，我們實在不再需以藝術為名，也不必再庸人自擾地在「媒材決定論」還是「動機決定論」上計較藝術／非藝術的口舌之辯，得以直接走向社會人文縱深。

視覺的川流轉折

　　石昌杰的〈進出台北〉處理了大量的城市交通紀錄，特別是與橋相關的城市川流不息的影像，不但呈現了城市的硬體構成，也呈現了都會的性格，同時重組了台北居民的行進、駐足、跨越、等待、交錯……的經驗，以川流、速度和節奏感為這個擁擠焦躁、聲光雜駁的城市做個美學評斷。林育聖的〈軌跡〉擷取了許多不同時刻所拍攝下的投籃球動作，以拼格的方式組成一條搖晃顫抖

的籃球飛行路徑，作者想呈現單純的視覺暈眩效果。儘管挑戰感官經驗的藝術品不計其數，但是這個不具議題性的畫面卻也是從原點出發，不論是類比還是數位技術，它呈現重複、選取、剪接、複製以至扭曲的紀錄影片，而反映出視覺紀錄形式的特質，其可信度以及可操弄性。

感知的真空狀態

陳信源的〈閱讀與可辨識〉隱喻出現代圖騰、消費與認同、跨國企業、連鎖商店Logo綿密夾攻下的資本市場操作，來再現我們漸趨一致的視覺環境樣態。相通的觀念則有傑森‧尼爾森（Jason Nelson）

傑森‧尼爾森
危險物件之間
2006　錄像裝置
（圖版提供／Jason Nelson）

的〈危險物件之間〉（Between Treacherous Objects），藉用互動模式呈現大量的消費資訊、資訊消耗以及商業操作出來的需求和滿足感。平行的觀念還有曾鈺涓＋李家祥的〈Flow〉選取一定量的資訊網頁，讓觀眾用燈源隨意抓取，獲得及時的網路資料，平鋪直敍地呈現資訊流。作品雖是呈現網路生活的互動模式與即時性，然而事實上我們不但早已習於資訊流的沖刷，更習於處在資訊流裡的「真空泡沫」中。處在這種真空狀態中，儘管大量密集的訊息驚濤駭浪，但人們不是漠然，就是無法做選擇、無從辨真假，載浮載沉。

以人為丈量單位

亞歷山大‧基勒思比（Alexandra Gillespie）的〈衡量〉（Measures）似繼承了觀念藝術與地景藝術，拼湊國家公園的山脈風景和公路速限告示，密集地呈現大自然與人的作為之間的關係，速限又同時是藝術家的年齡限制，暗示了藝術家生涯是一個跟年齡壓力有關係的荒漠漫遊。莎拉‧珍‧貝爾（Sarah Jane Pell莎拉‧珍‧貝的〈涉水而行〉（Walking with Water）運用了「水生活



動態」（Aquabatics）這個新詞彙來代表此新概念一種科技出發、人為對象的美學測量行為。以各種涉水、潛水設備和測量裝置，目的是為了理解人在這些環境下的感知力和行動的可能性。透過這種研究形式的工程，行動本身成為表演藝術。在今天看來，這種沒有真正目的、不具科學性標準也沒有功能必要性的研究精神顯得荒謬，但創作者的行動和工具卻強烈地暗示了達文西式的飛行想像及工具研究精神。在今天，科技文明下的各種工程規模遠超過人自身可想像的尺度，也意味著工業發展的驅動力已經遠離人本需求了。具有各種水中活動專業資格的創作者之「涉水而行」藉著工具發展的過程，將議題牽回人的身上。

　　年紀非常輕的瑞秋‧珮琪（Rachel Peachey）和保羅‧摩斯哥（Paul Mosig）能利用紀錄與表演的方式呈現他們的故事，這次展出的〈雄鹿湖〉（Lake Hart）視覺與述說相當具有說服力。〈雄鹿湖〉藉由傳說和藝術家想像出來的故事，以半即興身體表演呈現非原住民—藝術家自己在陰森森的原始地帶之行為。兩位藝術家在澳洲烏梅拉（Woomera）這個風大的廢棄武器測試地做了一個星期的觀察和表演，他們走進乾涸的湖中，對此地景做感應而即興創作。藝術家所要呈現的是天然與人為的詭異結合：這一片神祕而美麗的原始地景，卻是軍備測試和毀棄掩埋砲彈的地方，人文進駐自然竟是這類的破壞性作為。藝術家的身體表演令人聯想到靈媒或乩童，他們認為這既是對這片具

曾鈺涓‧李家祥　Flow
2006　網路互動裝置
（圖版提供／曾鈺涓‧李家祥）

陳志建　換日線　2006
互動裝置
（圖版提供／陳志建）

崇高感的地景之膜拜行為，也是對這個歷史上的空白空間的憑弔，同時是對人為工事、尤其是對施諸於自然與人道之暴力的質疑。

生命的凝結溶解

　　透過重組影像，袁廣鳴的〈城市失格〉凍結了都會商圈的豔光華彩，製造出無從說起的寂寥，眾人熟知的影像雖在眼前，感受到的卻是一方「語境不及、視覺之外」的人間荒原。一樣以西門町為題材，陳志建的〈換日線〉是取時間做標本。這是一件以數位感和時間感呈現城市面貌——特別是這個幾乎晝夜不分的城市一角的作品。一晝一夜有多長？這是天文計算出來的，還是城市自己的節拍？〈換日線〉成熟地拿捏了藝術表現裡的科技尺度、科技規律裡的藝術感性。克里斯多福・弗翰姆（Christopher Fulham）的〈通勤者〉（Commuters）重現所有人的必有的等待經驗，這是再平常不過的現代生活景象。芸芸眾生最低度期待、最低度溝通之片刻的集結，似乎造成了生命中的凝結狀態。

以虛擬科技執行承諾

　　彼得・威伯（Peter Weibel）在2007年初接受採訪時（Der Spiegel 8/2007），提出他的數位美學觀：「數位網絡就是第二生命。」（第二生

命「Second Life」原是由Linden Research Inc公司於2006/2007年之間發展的互動線上社群,在此社群中,許多社會活動進行著,特別是不動產交易,遊戲結果也將在現實社會中實現,贏錢可兌換真錢等,類似網上的大富翁遊戲)。在

袁廣鳴 城市失格 2002
數位輸出
(圖版提供╱袁廣鳴)

威伯的詮釋中，網路連結下的人們就像上了諾亞方舟，向新世界航行。而這個互動的世界裡，虛擬想像的不再只是布希亞所說的視覺環境，在這裡所有人都可以加入互動，參與建構他們加入的社群。而在此應許下，「這個互動的網絡就像宗教般，正如基督教義承諾了死後的第二生命，互動社群允諾了生時就平行存在的第二生命。而正因為現代人仍需要宗教般的救贖，科技在這裡代替了宗教。在這裡許多人以真實生活交換虛擬的第二生命。而從這個虛擬的世界還能帶東西回現實世界，如將世界名畫製成晶片拿到家中去放映等。」

林珮淳的〈創造的虛擬〉儼然是為這樣的世界做個範例。一切視覺、聽覺和觸覺經驗都不必來自真實世界，可以從資料庫叫出來，由參與者自己架構組合，一部分的決定出自參與者，原則上可以容納多人共同操作的互動網絡一旦形成規模，又持續操作，便可以是一個「應許之地」的模式。在這個世界裡，不但滿足感，連需求都是虛擬的，崇拜自然之美者不需親自體驗過自然的真實面貌，模擬環景的程式就能滿足他。美感經驗無須有所緣起源頭，一切都來自數位工程師的「匠工」。世界從此沒有美醜之辯，只有相容不相容的問題。

新媒體藝術並沒有因其科技特質而顛覆了藝術的定義，卻開創了各種展現議題的方式，也讓展現的議題更多元。從新媒體藝術以來的諸多題材內容來看，新媒體既是媒材也是溝通媒介，因此新媒體藝術創作品不代表自己也不代

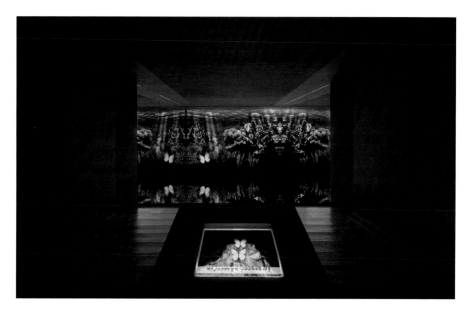

林珮淳　創造的虛擬
2006　互動裝置
（圖版提供／林珮淳）

表藝術,而其互動的「設計」也變成互動的「機制」,創作的動機不侷限於藝術動機,而出自溝通的動機,在溝通中形成無數社群,它們具有影響力卻同時是虛擬的。(2007)

陳珠櫻 灰 1995
影像裝置
(圖版提供/陳珠櫻)

吳介祥
國立彰化師範大學美術系助理教授
德國奧登堡大學社會學博士
專長為視覺文化及藝術評論

實踐藝術的批判性格
體現創作的時代精神——
以實驗室為基底，
「林珮淳＋Digital Art Lab.」
開創前衛性的創作能量

邱誌勇

　　長期以來，「實驗室」都是孕育科技發明與人才培育的重要場域，在新媒體藝術的學術領域中，實驗室扮演著更重要的角色。在台灣大專院校中，與新媒體藝術相關的實驗室並不多見，其中任教於台灣藝術大學多媒體動畫藝術研究所的林珮淳，便帶領「數位藝術實驗室」（Digital Art Lab.），開創出許多前衛性的豐碩成果，亦展現出年輕一代創作者的創作能量，並以「林珮淳＋Digital Art Lab.」之名，經常性地作展演發表。

　　在林珮淳教授帶領之下，台灣藝術大學數位藝術實驗室成立於2001年，隸屬於多媒體動畫藝術研究所（2011年改名為新媒體藝術所），其主要目的在於試圖整合校內外資源，以課程、展覽、表演、工作坊、研討會、國際交流與競賽等方式，鼓勵學生投入數位藝術的研究與實驗創作。透過多元的數位媒材與手法，如電腦動畫、錄像、互動裝置、網路藝術、新媒體公共藝術、跨領域創作等形式進行實驗創作，期盼提呈出具時代性的數位美學與創作觀。

　　目前實驗室的成員皆來自多媒體動畫藝術研究所的研究生，其中多名成員皆已具備新銳創作者的身分，並獲得新媒體藝術多項榮譽，如台北獎、台北數位藝術獎、大墩獎、KT獎、404電子藝術節、上海電子藝術節、好漢玩字藝術

曾靖越　Unheeded Advice
2008　網路藝術
（顏翠宜攝影）
（圖版提供／曾靖越）

節、台北上海文創博覽會、英國D&AD學生國際大獎、法國安亙湖國際數位藝術節等。

　　2007年作品〈玩・劇Play〉獲上海電子藝術節、台北數位藝術節、404國際藝術節入圍，陳韻如的跨領域創作〈非墨之舞〉獲選2009年「法國安亙湖國際數位藝術節」評審團特別獎；李佩玲的〈異化城市—手機篇〉以及詹嘉華的〈身體構圖II〉亦分別獲選進入2010與2012年的「法國安亙湖國際數位藝術節」，其中〈身體構圖II〉並獲得視覺藝術類首獎肯定，是實驗室具體的國際成就。2010年的跨領域創作〈Nexus關聯〉榮獲文建會科技與表演藝術結合旗艦計畫百萬補助，並入圍第十二屆布拉格劇場設計四年展。2011年曹博淵、胡縉祥也獲台北數位藝術節互動裝置類「評審團特別獎」及「互動裝置類佳作獎」，陳韻如及詹嘉華也分別獲2009年與2012年德國奧登堡艾蒂羅絲媒體藝術中心駐村專案。此外，每年經常性展出更是培訓成員成為傑出創作者的重要作為，因此從2002年至今，每年皆有不錯的成果展現，如「域流」系列（2009～2010）、「字變相」（2010）、「感測體」（2011），以及「零構成」（2012）等。

　　林珮淳認為在台灣新媒體藝術發展過程中，實驗室主要的功能在於鼓勵成員投入前瞻性實驗創作，並將實驗成果公開展示，主動參與國內外數位藝術展覽與藝術節，更重要的是鼓勵跨領域之成員進行團隊合作，共同激發與整合嶄新創作觀念與科技之大型創作計畫，如互動裝置藝術、舞蹈與科技結合之跨領域創作等。更進一步地，將實驗創作成果作專題探討與研究，進行論文公開發表，為台灣數位藝術建立研究資料與論述。此外，數位藝術實驗室更不定期邀請科技團隊成為實驗室之共同創作夥伴，如李家祥與維希科技公司等，利用嶄新科技與實驗創作結合，解決技術與互動程式的問題。最後，透過網站（林珮淳數位藝術實驗室http://ma.ntua.edu.tw/labs/dalab）來呈現完整的實驗成果，藉以提供相關研究與創作單位作為參考。

　　當代藝術家藉由複雜社會中的諸多議題，作為重新反思人與社會環境的創作題材。以當代新媒體藝術的創作為例，其多元媒材與創作形式的可能性更成為台灣新媒體藝術家們表現關懷與批判社會的文化現象。2009年，由邱誌勇策劃，假靜宜大學藝術中心展出的「跨界視域：林珮淳＋Digital Art Lab聯展」，邀請林珮淳教授與其主持的數位藝術實驗室創作群，共同展出十餘件作品，從人文、科技、社會與性別議題，進行藝術家的自我反思性表現。該展展出的作品具體體現出科技世代下的自主意識，並反思各種數位科技的發展與應用，凸顯數位科技全面性地滲透至人們的日常生活之中，並深刻地影響了人類感官刺激、思維與經驗的現實。就藝術創作而言，數位科技的應用，亦創造出全然不同的感官經驗與美學體驗。意即，數位科技強調人機互動、動態與複雜等新科技特性，為數位藝術創造出有別於平面創作的美學呈現與感官經驗。其中，許多媒體藝術家更把科技世界中的處境，當成創作的敏感題材。在「跨界視域：

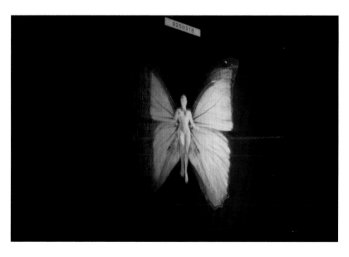

林珮淳　標本
2010　數位圖像、光柵片
（圖版提供／林珮淳）

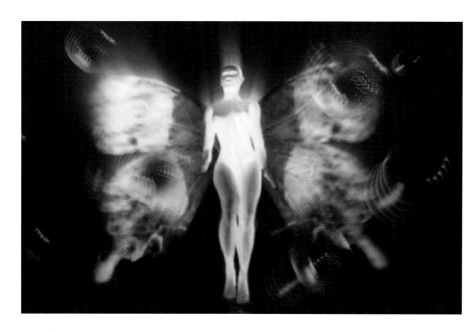

林珮淳　夏娃克隆NO.2
2011　互動裝置
（圖版提供／林珮淳）

林珮淳+Digital Art Lab聯展」展出的所有創作中，觀者可以清楚地認知到科技／技術對當代藝術創作著力的痕跡。

其中，曾靖越的作品〈Undeeded Advice〉關切的便是科技社會中的環保議題。此作品將當今全球軟化的概念轉化為網路媒體中的符碼與資料，提醒著觀者網路世界中大量的地球暖化新聞／資訊，已經讓我們失去了危機意識。因此，曾靖越以暖化新聞相關關鍵字不斷地搜尋、下載與統計新聞，將其連結量化處理，藉由程式轉化資訊輸出於實體的介面（風扇與螢幕）中。螢幕中呈現資訊量的多寡成為決定頭罩裡風扇轉速的因素，也代表著暖化新聞對於觀眾的「耳邊風」。讓參與者以異於傳統的方式來參與感受世界的脈動，並藉此反思人們對環境、媒體與自身的關係。

林珮淳的〈夏娃克隆NO.2〉則是利用科技媒體的創作來反思科技對生物體的衝擊。藉由電腦互動系統、3D電腦動畫，與攝影機（webcam），創造出一個活在試管中不斷變形的基因複製人「夏娃克隆」，她從蛹形逐漸蛻變成為長有蝴蝶翅膀的豔麗女體，最後成如真人般的女性。當複製人夏娃吸取的養分（影像中的氣泡）愈多，她便進化得更像真人，也隱含著電腦程式愈強而有力的寓意。此作品利用隱藏於螢幕後端的攝影機建立起和觀眾的互動，觀眾的多寡亦成為影像中養分補給的決定性因素。換言之，在感應區中的觀眾愈多，

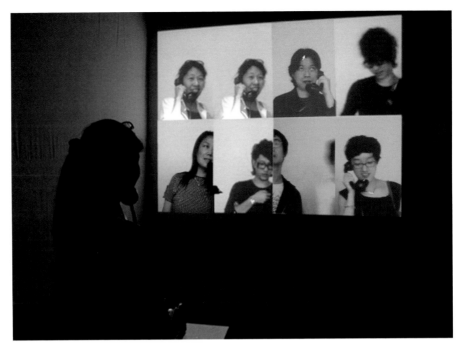

王政揚　喂我打個岔！
2010　互動裝置
（圖版提供／王政揚）

複製體夏娃便會獲得愈多的氣泡養分。藉此作品，林珮淳深沈地呼喚人類必須
重視人與科技的相互依賴關係；也提醒著人們是否已經準備好面對如此虛擬又
無所不在的科技創造物。

　　再者，〈喂！一段成熟的對話〉互動裝置，讓人們在語言、新舊科技與人
性之間產生某種程度的矛盾，並以此反思藉由科技溝通的媒體世代是否也存在
著斷層與虛偽的表象。王政揚利用電話作為主要最純粹的溝通模式，邀請參與
者進入作品之中，讓陌生人的影像及聲音互動。作品中的互動裝置錄下了所有
參與者的聲音與影像，以致每位參與者置身其中時，都會隨機地與先前參與者
所錄下的言語交談。因此，其隨機性可能造成偶然的巧合，亦有可能成為雞同
鴨講的局面。創作者利用科技媒體上的隨機性，以戲謔諷刺的方式製造出多重
的碰撞與衝突，訴說著日常生活中的溝通斷層與虛假表象。

　　此外，胡縉祥的〈管窺〉則是以窺視作為創作的母題，進而訴說著科技監
控社會中無所遁逃的命運，參與者在作品之中所扮演的角色不僅是窺視者，同
時也是被窺視者。然而，觀者看到的影像就是真實嗎？在影像大量充斥的媒
體世代中，〈管窺〉讓我們重新反思「眼見為憑」的必然性。總而言之，科

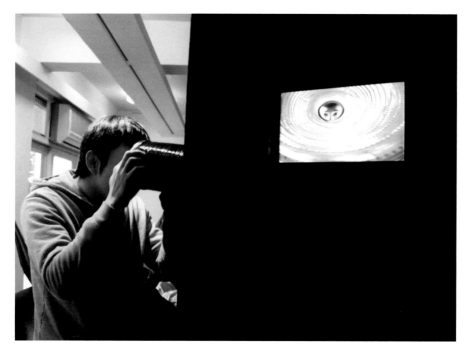

胡縉祥、蕭思穎　管窺
2009　互動裝置
（圖版提供／胡縉祥、蕭
思穎）

技總是在不同的脈絡下被人們給「表現出來」（incorporated）、給「賦予生命」（lived），人們也因此創造出意義，而人類與科技之間如此的主客體關係因此是「相互合作的」（cooperative）、「共構的」、動態的而且主客之間的關係是可以回復的（reversible）。當影像文化成為主流時，人們時常將自己的生命理解為一部電影；如今，人們則經常以電腦系統、程式來理解自己，同樣地，也時常以人類的心靈或身體的概念來描繪科技。在此次展出中，多數的作品皆以諷刺的態度反諷人類試圖利用科技扮演造物主的慾望，要求觀者／參與者深刻地反思科技對人文社會帶來的影響。然而，這些作品某種程度也透過參與者對電腦螢幕界面操控的互動情境，正向地彰顯了人類對科技的主宰意識。雷瓦爾（Tim Lenoir）便曾言，在論及人類轉換到後人類情境時，必須重新重視身體的重要性，他認為，後人類的情境更應該被視為是一種自然、人類與智慧機器之間的正向合作關係。（註1）於此，〈跨界視域〉展出中也以跨領域的視域，創造出另一種人與科技環境的關係。

註1：Tim Lenoir. "Makeover: Writing the Body into the Posthuman Technoscape. Part One: Embracing the Posthuman." *Configuration* 10(2000): 203-220.

陳韻如 非墨之舞 2009
跨領域創作
（圖版提供／陳韻如）

由上可知，人類對於科技的使用與詮釋不僅隨著脈絡的不同而有所差異，同時彼此之間的關係也不斷地相互建構，這即是梅洛龐蒂（Maurice Merleau-Ponty）體現哲學中動態知覺的觀點，意即：新的科技邏輯已經開始改變我們對於世界、對於我們自己以及他人的知覺方式，而且正因為科技總是與文化相關，所以，新的科技邏輯也將改變、影響我們的社會邏輯、心理邏輯甚至生物邏輯。新媒體數位美學的互動性特質便是表現在數位科技這個介面對於人類經驗的型塑。也就是說，我們並不是在操作電腦，相反地，我們是在與電腦產生互動，而一項成功的數位藝術作品是設計來讓人們經驗的，而不只是設計來讓人們使用的；一項好的數位設計是在於「編織經驗」。（註2）

時至今日，「跨領域的思維」（Interdisciplinary Thought）已然成為新媒體藝術創作中不可或缺的元素之一。此次「跨界視域」展出中最為特殊的便是林珮淳帶領著一群年輕的新媒體藝術家結合影像、多媒體科技與舞蹈，進行跨領域的表演，成為台灣新媒體藝術跨界創作的代表。在開幕的三個作品〈非

註2：Jay Bolter and Diane Gromala. *Windows and Mirrors: Interaction Design, Digital Art, and the Myth of Transparency.* London: MIT Press. 2003. 22.

墨之舞〉（Monologue）、〈身頻演繹〉（Mobi Waver）與〈Zoé〉分別延伸出觀者身體（the body）、活動影像（the image）與中介空間（the space-in-between）的關係。

　　〈非墨之舞〉不禁令人喚起在金庸的奇學武俠小說〈俠客行〉裡，俠客島洞窟中李白古詩〈俠客行〉（註3）如何演化成為一套絕世武功，以致江湖高手一沾成癮，滯留島上，不願復返。數十年來，諸多的江湖高手皆無法領悟的至高絕學，卻被一位目不識丁的小叫化給參透了，其中便是因為這名小叫化將文字性的書寫轉化為圖像式的接受。這般領域轉換的景況也成為跨領域創作的契機。〈非墨之舞〉以中國傳統「女書」的概念，利用身體與影像的互動，書寫著東方女性心理的經驗；也描繪著傳統社會與文化對女性的烙印，舞者透過肢體展演，以互動機制去除影像的同時，意味著對傳統束縛的掙脫。〈非墨之舞〉成功地結合舞蹈、表演、多媒體影像、中國音樂、互動裝置的跨界創作，讓舞者藉由肢體的運動即時畫出筆觸與線條，透過科技再現中國傳統文化的思

胡紹祥、蕭思穎 Zoé
2008　跨領域表演
編舞者暨舞者：周夢蘋
（圖版提供／胡紹祥、
蕭思穎）

註3：金庸的《俠客行》這樣描寫著：「這些劍形或橫或直，或撇或捺，在識字之人眼中，只是一個字中的一筆，但石破天既不識字，見到的卻是一把把長長短短的劍，有的劍尖朝上，有的向下，有的斜起欲飛，有的橫掠欲墜，石破天一把劍一把劍的瞧將下來。」

維。

跳脫傳統書寫美學與現代影像科技的結合，〈身頻演繹〉則是在詮釋手機對現代人生活所造成的焦慮心理。手機在當代社會中快速地普及，非但改變了人們的溝通行為與生活方式，更讓人們隨時處於「待機」的狀態，而手機延伸而來的電磁波也意味著人們對生活環境的不確定性。因此，作品利用舞者與影像的即時互動，創造出手機的電磁波干擾著作品影像與聲音的情景；同時，也演繹出當代人們處於無形干擾中，人與科技社會的關聯性。〈Zoé〉同樣地藉由影像、聲音、互動機制與舞者的肢體語言來傳達本體自我靈魂欲想掙脫於被束縛的軀殼。此件作品以抽象的線條影像、寫實的人形影像，以及舞者身影與影像的交互重疊，表現出內在靈魂與外在軀體之相的相互拉扯。

在這三件跨領域的開幕作品中，可以發現身體影像成為身體（意識）的視覺性理解，意即：將身體視為一個外在的視覺客體；身體基模則是指任何由肉身所產生的活動，並由人類這個體現的有機體所產生的活動。而影像裝置刻意地將畫面與空間保留下來，無非是為了讓舞者能夠演出（perform）藝術作品，讓身體影像成為體現（體驗）主體出現在（in）這些作品裡的痕跡。此外，影像裝置結合舞蹈的過程也意味著這種藝術形式的存在是一種暫時性的、短暫地出現在某個空間裡。也因此，此種藝術形式無法永久存在於它展出時的主題與時空。（註4）

從「跨界視域：林珮淳+Digital Art Lab聯展」中可見的是，自我、認同，都不僅是精神領域形而上的認知；相對地，此種的認知是很物質性地根植於身體（特別是表皮的感覺）。但是，從另一個角度來說，身體表皮並不是什麼本質的、物質的、不變的先驗存在，而總是和其連帶的形象感受一起構成了自我認同。自我和身體都是開放的、動態的存在，並與周遭社會各種立量的互動中不斷改變、不斷調整、不斷地在不同時刻和情境中尋求著並營造著不同的身體安居感。（註5）由此可知，主體並非一個抽象的思維或意識形態，而是一個與身體共同體現性的存在；主體的形成與建構依肆著身體與他人、與周遭環境之間的互動。就認同而言，身體更扮演著關鍵性的角色。人們對自身身體（包括

註4：Margaret Morse. Virtualities: Television, Media Art, and Cyberculture. Indiana: Indiana University Press. 1998. 157-158.

註5：Stanley Aronowitz. Reading Digital Culture. Mass: Blackwell. 2001. 14.

龔嘉薇　A＋B＝？　2009
錄像（圖版提供／龔嘉薇）

身分、性別）的認同並非僅是心理層次上的認同，更關乎著身體的慾望。李佩玲的〈場域〉結合了聲音、影像與肢體表演，在不同的空間場域將表演者置放於大型的投影影像中，以第三者的角度表達自身在不同空間場域中所扮演的角色與壓力，結合聲音環境，表達創作者的內心情感，演繹出創作者身處於社會不同場域中的角色認同，及其心理的內外衝突。〈場域〉某種程度反思了現代人身處強大的社會結構中不能自己的窘境，並表現出對社會身分認同上的質疑。

　　而龔嘉薇的〈A＋B＝？〉更以開放性的作品名稱質疑特定族群的身分認同。透過影像中拼貼的身體，述說著跨國婚姻中自我凝視下的認同議題，創作者以交互穿插拼皆屬於不同文化生活背景的差異影像，突顯社會身分與身體之間的衝突性。換言之，在跨國人口流動的當代社會中，身體主體的認同必須交

你所看見的那女人，就是管轄地上眾王的大城。
（啟示錄 17:18）

因為列國都被他邪淫大怒的酒傾倒了，
地上的君王與他行淫，地上的客商，
因他奢華太過就發了財。
（啟示錄 18:3）

他又叫眾人、無論大小貧富、自主的為奴
都在右手上、或是在額上、受一個印記
（啟示錄 13:16）

林珮淳　夏娃克隆啟示錄
2011　互動裝置
（圖版提供／林珮淳）

互參照著社會身分的物質性實踐才得以獲得。正因為身體與主體之間不斷地相互影響、相互協商，因此主體的認同絕非處於一個固定的狀態，反之，乃是一種流動且不斷轉變的狀態，而〈場域〉與〈A＋B＝？〉中對主體意識與認同的演繹正是表現出反思性的回饋。由此可知，身體是一個高度爭戰的場域，身體也因此不斷地被視為客體加以打造，而顯得異化。

隨著社會發展越來越複雜，科技和知識不斷的擴張，傳統社會中人與人間信任的互動關係，已轉為對專家的信任；而現代社會之後的專家卻也製造出許多不確定性與社會風險。當代多媒體藝術家創作表達的類型之一便是以創作的自覺進行對社會與自我的反思。在此展中年輕一代的數位藝術創作者正努力地以知識分子的自覺喚醒大眾對所處環境的關切。

此外，2012年，由王俊傑策劃，假台北藝術大學展出的「超旅程──2012未來媒體藝術節」，林珮淳的3D動態全像作品〈夏娃克隆肖像〉受邀參展，其創作概念是從《聖經》中的夏娃故事衍生而得。神造了人類始祖亞當、夏娃，將他們安置在伊甸園（神的園）中，神吩咐亞當說：「園中各樣樹上的果子，你都可以隨意吃。只是分別善惡樹上的果子，你不可吃，因為你吃的日子必定死。」而大蛇（魔鬼）卻引誘女人夏娃說：「你們不一定死」。夏娃受了欺騙，不但自己吃，還給亞當吃，於是罪就進入這世界，人被逐出伊甸園，人類就開始發展文明的巴別塔，如政治、軍事、科學、人文、經濟等，所衍生出的戰爭、強權、偶像、文明、化學毒品、大自然反撲的災難，甚至生化基因改造生物等危機，皆是違背神原創的結果，〈聖經‧啟示錄〉所預言的末日大災難中那迷惑全地的獸像已出現：「他又叫眾人，無論大小、貧富、自主的、為奴的，都在右手上或是在額上受一個印記。除了那受印記，有了獸名或有獸名

在著七碗的七位天使中、
有一位前來對我說、你到這裡來、
座在眾水上的大淫婦所要受的刑罰指給你看。
　(啟示錄 17:1)

在他額上有名寫著說、奧秘哉、大巴比倫、
作世上的淫婦和一切可憎之物的母。
　(啟示錄 17:5)

除了那受印記、有了獸名、
或有獸名數目的、都不得作買賣。
　(啟示錄 13:16)

雄艾可蘿人
形像右十

數目的，都不得做買賣。在這裡有智慧，凡有聰明的，可以算計獸的數目；因為這是人的數目，他的數目是六百六十六。」

因此，「夏娃克隆肖像」系列（Portrait of Eve Clone Series）乃反思人類極致發展文明科技的結果，逐漸將夏娃克隆（喻表人類）變造成「人與蛹」甚至「人與獸」的合體，其美貌雖依舊存在（正如基因的改造美其名是造福人類，卻不知將帶來物種的災難），面貌甚至如無生物般冷酷，如金、銀、銅、鐵、泥（瓷土）等形象，且額頭上印有各種人類語言的666數字，有中文、日文、德文、阿拉伯原文、阿拉伯數字、匈牙利文、埃及文等，喻表各族、各民、各國皆無法逃脫獸的挾制。為了顯現夏娃克隆的全貌，林珮淳選擇了「3D動態全像」（hologram）的高科技材質，企圖展現她各種角度的姿態與眼神，並利用壓克力透明材質將她封存於如「標本」的框架中，讓觀者仔細閱讀《啟示錄》中所預言的獸像，當觀者左右移動時，會驚奇地發現夏娃克隆的眼神也同時跟著觀者的眼神，在美貌的底層暗藏著被誘惑的危機，提醒人類是否要繼續發展可能帶給人類災難的文明科技。

與此同時，林珮淳「夏娃克隆啟示錄」新作，受到前任巴塞爾藝博會（Art Basel）總監、邁阿密巴塞爾（Art Basel Miami Beach）創辦人魯道夫（Lorenzo Rudolf）的青睞，親自於新苑藝廊參觀後邀其作品參加2012年「藝術登陸新加坡博覽會」（Art Stage Singapore）展出。藉由林珮淳的創作，或許我們可以說昔有在《聖經‧創世紀》篇章中深刻地描繪著上帝創造亞當，其後從亞當身軀中取下一根肋骨，創造了夏娃；今有林珮淳在「夏娃克隆肖像」系列作品中藉由當代數位科技扮演著亞當的角色，創造了「虛擬」夏娃，並進而以量產的方式大量複製（克隆）。在「夏娃克隆系列」中，林珮淳

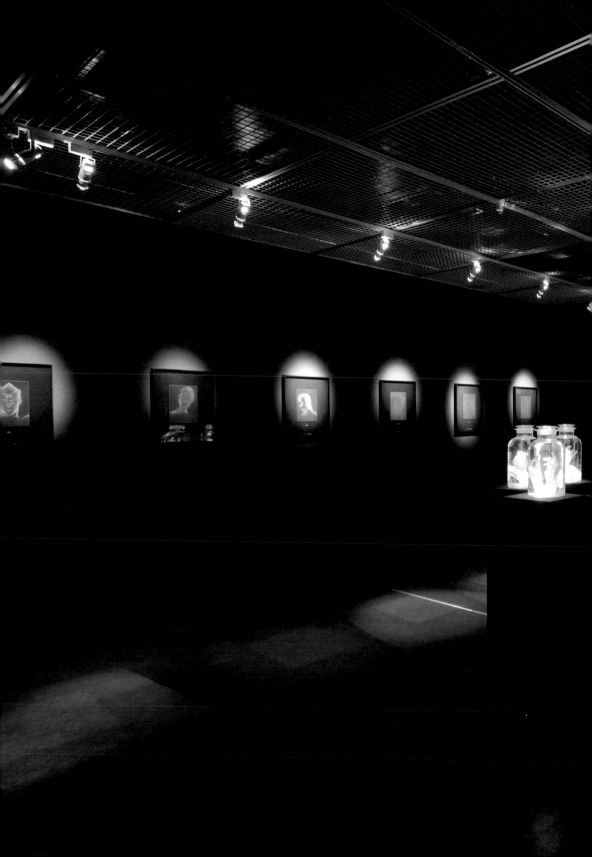

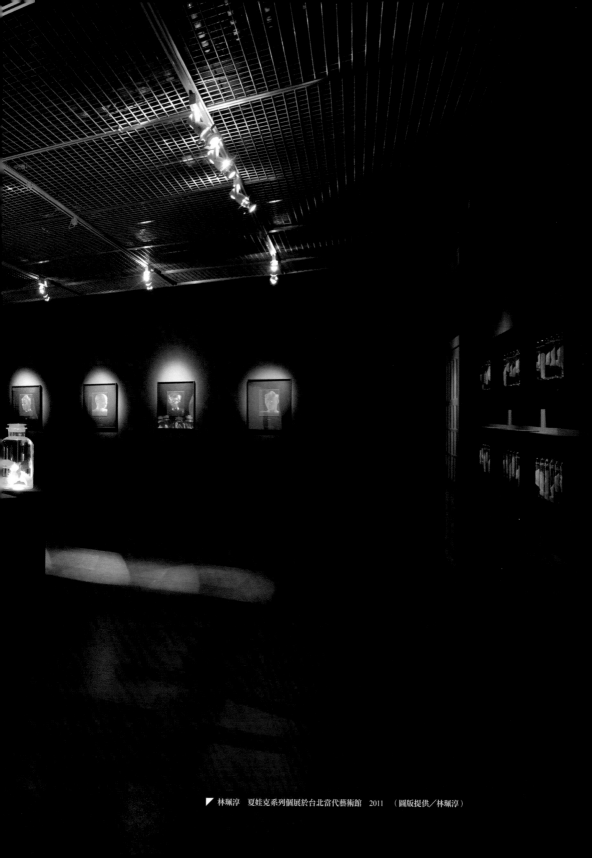

▶ 林珮淳　夏娃克系列個展於台北當代藝術館　2011　（圖版提供／林珮淳）

以複合媒材的藝術表現形式，不僅提醒著人們身處數位科技時代需有的警覺心，也對世人展現出其作為藝術家的批判性格，也讓實驗室成果又再一次走向國際。

　　台灣新媒體藝術教育較缺乏的是吸引不同領域專長人才共同創作與實驗的中心或實驗室，如藝術、科技、建築師、音樂、戲劇、工程等跨領域人才共同合作的園地，讓每個專業的人才都能貢獻不同的想法，彼此激盪出超越單一領域專業所能完成的想法。尤其，像是科技領域的人才對於藝術專業相當陌生，若他們能在此園地中與藝術家交流，逐漸吸取創意養分，就能與藝術家溝通，共同完成具前瞻性的科技藝術計畫。科技人才雖擁有尖端技術，但僅限用於工業與產品功能應用，但所發展的產品仍無法與先進國家研發創意相比，若他們能與藝術家合作，將藝術家的原創結合科技，便能建立屬於自己特色的作品。

（右圖）▶
蕭思穎　光朔迷離
2012　複合媒材
（圖版提供／蕭思穎）

（左圖）▶
林珮淳　透視夏娃克隆
2011　數位圖像
（圖版提供／林珮淳）

蔡昕融　移動風景
2012　互動錄像裝置
（圖版提供／蔡昕融）

（左圖）▶
陳俊宇　掠影　2006
　　　　互動表演
（圖版提供／陳俊宇）

（右圖）▶
江柏勳　介入　2010
　　　　互動裝置
（圖版提供／江柏勳）

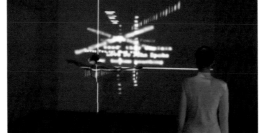

另外，藝術家也能在具充分技術支援與創作資源下，將無限的創造力落實於作品上。總體而言，猶如阿諾・豪瑟（Arnold Hauser）曾言，藝術不僅反映社會；更與社會相互影響。對豪瑟而言，藝術與生活是密不可分的，藝術也必須保持與現實生活整體間的聯繫，並作為審美行為的基底。如此，藝術方能以最生動、最深刻的方式反映現象。林珮淳經年性地帶領著「數位藝術實驗室」展出，不僅實踐了當代新媒體藝術的批判性格，更體現出藝術創作的時代精神。（2012）

▶（左圖）
林珮淳　夏娃克隆手
2011　複合媒材
（圖版提供／林珮淳）

▶（中上）
蔡濠吉 巴西布布
2011　互動裝置
（圖版提供／蔡濠吉）

▶（右上）
卓筊緯　開關　2012
互動裝置
（圖版提供／卓筊緯）

邱誌勇

美國俄亥俄大學跨領域藝術系博士（School of Interdisciplinary Arts, Athens, Ohio, USA）

現為靜宜大學大眾傳播學系副教授暨系主任，並同時擔任財團法人台北藝術基金會監事、數位藝術評論推動委員會委員、《數位藝術》年刊總編輯，經年擔任新媒體藝術策展人、藝評家與評審委員

專長為新媒體藝術美學、理論與批評

▶（中下）
許朝欽　測我・我測
2010　互動裝置
（圖版提供／許朝欽）

▶（右下）
蔡秉樺　蟲眾
2012　互動裝置
（圖版提供／蔡秉樺）

Eve Clone Diagnostic Imagi
Boo
11 June
06:0
Series 00004
Acq

本章乃以「台灣數位藝術脈流計畫」之「身體·性別·科技」與「未來之身」兩大展覽共同觸及的「身體」議題作出發，收錄了兩篇論述：陳明惠《電子人、身體與歡愉：由數位藝術思考》及邱誌勇《身體的未來想像：脈流貳—「未來之身」中的身體意象》。策展團隊包括：林珮淳、曾鈺涓、廖新田、陳明惠、邱誌勇、駱麗真與陳冠君。本展覽的論述作者有多人，如廖新田、陳明惠、邱誌勇、曾鈺涓、賴雯淑、林欣怡、陳冠君、葉謹睿、安東妮塔·伊娃諾娃（Antoanetta Ivanova）等人，由於本書篇幅有限，僅刊出陳明惠《電子人、身體與歡愉：由數位藝術思考》與邱誌勇《身體的未來想像：脈流貳—「未來之身」中的身體意象》兩篇論述，完整的資料請參考網站：脈波壹「身體·性別·科技」數位藝術展及脈波貳「Next Body未來之身」數位藝術展策展人之一的邱誌勇指出：2010的「脈波壹」以「身體·性別·科技」為命題，觀察並提出藝術家如何呈現身處此數位科技的身體存在狀態，與凝視自身存在的意識觀。2012年「脈流計畫」邁入第二年，並以「未來之身」（Next Body）作為命題，延續對於「身體」作為當代數位藝術創作的重要性與時代性，其目的在於顯現當代台灣藝術家對於未來社會的擬想與批判力，未來的身體形象是什麼？

新身體
New Body

This chapter draws upon issues of the"body"touched upon by two major exhibitions for the Taiwan Digital Art Pulse Stream Plan: Body, Gender, Technology and Next Body, and includes two articles: Ming Tuner's"Cyborgs, Bodies and Pleasure: Thinking with Digital Art"and Aaron Chiu's"Imagining Our Future Bodies: The Second Phase - Imagery of Human's Next Body." The curatorial team for the two exhibitions included Lin Pey Chwen, Jane Tseng, Hsin-tien Liao, Ming Turner, Aaron Chiu, Li-chen Lo, and Champion Chen. There are many authors of discourse for the exhibitions included Hsin-tien Liao, Ming Turner, Aaron Chiu, Jane Tseng, Wen-shu Lai, Hsin-yi Lin, Champion Chen, C.J. Yeh, and Antoanetta Ivanova. Due to limited pages in this book, only Ming Tuner's"Cyborgs, Bodies and Joy: Thinking with Digital Art"and Aaron Chiu's"Imagining Our Future Bodies: The Second Phase - Imagery of Human's Next Body"were able to be published. For complete information, please refer to the websites for The First Phase: Body, Gender, Technology digital art exhibition and The Second Phase:Next Body digital art exhibition. One of the curators, Aaron Chiu, pointed out that the First Phase proposed Body, Gender, Technology by observing and asking how artists present the conditions of physical existence amongst digital technology, as well as gazing at the consciousness of our own existence. In 2012, the Pulse Stream Plan entered its second year, and proposed Next Body, which continued the importance and relevance of"body"to contemporary digital artworks.

賽伯人、身體與歡愉—— 由數位藝術思考

陳明惠

　　身體作為一種藝術創作之議題，自西方1960年代晚期，透過女性藝術家的表演藝術，已經達到高峰。女性藝術家以身體作為媒介的表演藝術，往往在挑釁女性被物化了的身體，藝術家反轉女性身體長久以來被觀看的客體之事實，改以主體化呈現之，表演的過程多半是以「強制性」的方式，以達到表現女性意識自主的概念。其中具代表性作品包括日本藝術家小野洋子（YokoOno, 1933-）的〈剪片〉（Cut Piece, 1965），與70年代東歐南斯拉夫的表演藝術家瑪麗娜·阿布拉莫維奇（Marina Abramović, 1946-）之一系列名為「音律」（Rhythm）的表演藝術作品。直至當代，「身體」作為一種藝術創作之議題，始終被無數當代藝術家所沿用，包含：剛逝世的法籍美國藝術家露易絲·布爾喬雅（Louise Bourgeois, 1911-2010）、法國藝術家—歐蘭（Orlan, 1947-）與英國藝術家崔西·艾敏（Tracey Emin, 1963-）等。

　　直到今日，當科技發展將人類的生活方式帶到一種與過去截然迥異的層次，科技所帶給人們生活的便利性及改變，提供視覺藝術家不同於以往的美感經驗。其中，藝術家的價值觀與想法借著科技所帶來生活機能的轉變，而激發出一種與過去迥異之藝術靈感，也同時產生對於「身體與性別」不同之詮釋。當本展覽（編按：指「身體·性別·科技」數位藝術展，2010.12.17～2011.1.23，台北數位藝術中心）企圖再以「身體與性別」作為科技藝術發展之主題，我必須將本展覽與90年代初期，由西方開始討論的數位女性主義（cyberfeminism）之觀點，來分析本展覽之參展作品。

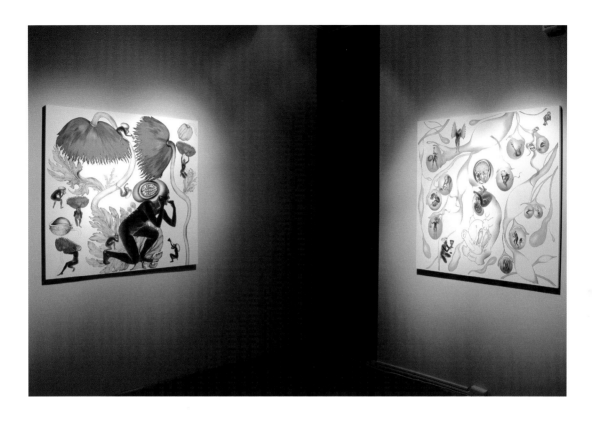

▶
劉世芬　基督的鮮血
穆勒氏樹　2008
數位輸出
（圖版提供／曾鈺涓）

▋賽伯人與數位藝術

在眾多當代數位女性主義的論述中，美國數位女性主義學者唐娜・海若威（Donna Haraway, 1944-）最具代表性。海若威在其1991年出版的《類人猿、賽伯人與女人》（*Simians, Cyborgs and Women: The Reinvention of Nature*）一書中指出：二十世紀末的機器，已經將自然與人工、心靈與身體，自我心理建設（mind and self-developing）與外部設計（externally designed）之差異性模糊化。海若威的論點提出一個由機器所創造出的現象：科技已經削減有機（自然）與無機（人工）；肉體（具心靈）與賽伯人（純金屬）之分界。科技所帶給人類生活的貢獻，並非僅只是提供人們身體物質之需要，經由科技所創作出的「賽伯人」（海若威所指稱——超越性別世界之生物體），提供給人們一種「無異性別象徵」（no truck with bisexuality）與超越「前伊底帕斯時期之象徵體」（pre-oedipal symbiosis）之具體物件。

「賽伯人」似乎是一種烏托邦式的交雜體，它結合有機體及機器，超越傳

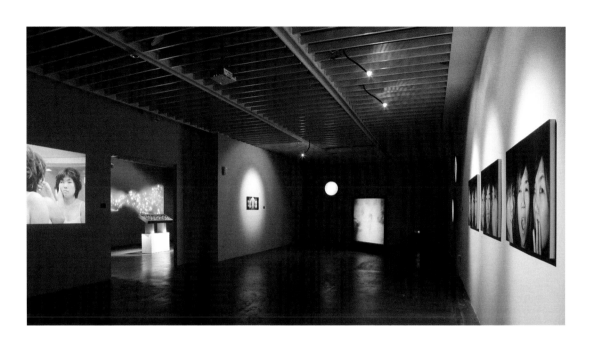

「身體‧性別‧科技」
展覽會場
（圖版提供／曾鈺涓）

統既定的社會性別結構、年紀、種族及文化之偏見及限制。賽伯人所在的虛擬世界，提供給人們一種可以漫遊資訊的數位空間，這種現象已改變一般人的傳統邏輯結構及審美價值。人們在由科技所建構出的虛擬世界中，體驗一種可以讓訊息無邊際漫遊之想像世界，而傳統世俗之價值觀，更是隨時可以被顛覆及挑戰的。關於這種當代的文化現象，許多藝術家也借著這種科技技術及概念，而發展出許多超越現代與傳統的作品。藝術家除了利用賽伯人「超越性別」或「雌雄同體」的特性為創作議題之外，科技所帶給藝術家創作上之便利性也帶來許多具實驗性的當代藝術作品。身體，作為一種文化的再現與媒介體，藉由現代科技技術，已經超越過去人們對於身體與性別既定的詮釋與規範。在傳統或現代藝術中，身體所承載的文化與象徵符號，在數位藝術的領域中，已經不再遵循過往人們所熟悉的文化邏輯與二元論。當代藝術家透過數位技術，其對於身體的解讀與詮釋，早就超越早期女性主義者搖旗吶喊的去父權性。藉著賽伯人的被創造，藝術家透過數位技術與「去性徵」之身體，進而闡述一種更符合當代科技世界中性別的議題。

在數位空間裡，肉體與機器、有機與無機之界線，已經相互交融且曖昧化。在數位空間裡，沒有清晰可區別個體的絕對界線，人們更可以隨時加入任

葉謹睿
myData=myMondrian　2007
網路藝術
（圖版提供／葉謹睿）

何對話及討論，因此，傳統既定的性別定義因而被解構，取而代之的是一個跨文化、超國度、缺乏主／客體，且沒有邊際的非物質性空間。相同的，數位科技藝術也沒有特定的物質性，不同於傳統繪畫或是手工藝術，數位藝術作品借著光影、電子媒體，且多半以連續的時間性呈現在觀眾面前。在數位空間中，聲音、影像的瞬間轉替，消減了不同時間與地理空間的差異性及距離，這種非具象的特色，帶給藝術家不同的觀點來詮釋身體議題及論述，尤其藉著流動性且非物質性的數位世界裡，藝術家在其藝術創作裡，找到屬於他自己的歡愉——一種藉著烏托邦世界之邊界模糊性，進而產生充滿流動與不穩定性之歡愉感。

　　參展的藝術家以數位錄像、網路藝術、動畫、數位輸出、網路互動裝置與3D動態全像攝影作為創作之形式，作品展出於台北數位藝術中心之一樓所有展覽室。目前居住於美國之藝術家葉謹睿，展出名為〈myData=myMondrian〉之作品。葉謹睿邀請觀眾於電腦登入自己的身高、年齡、眼珠與髮色、收入等資料，藉著電腦中已設定之程式運算，再以類似荷蘭藝術家蒙德里安之抽象繪畫形式輸出。此作品邀請不分男女老少之觀眾參與，再將其私人資料分解成抽象之電子數據，最後以不可辨識之幾何平面形式呈現，將可辨識的人類生物性

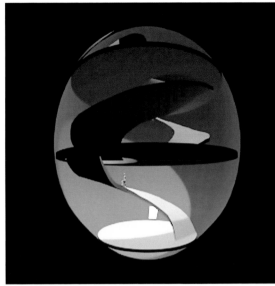

（左圖）▶
蔡海如　是二一嗎？
2005-2007　數位輸出
（圖版提供／曾鈺涓）

（右圖）▶
郭慧禪　泡泡人
2006　動畫
（圖版提供／郭慧禪）

與社會性，轉化成不可辨識之幾何點線面。人們生物性的部分（性別、年紀、種族）在此作品中，皆被數位化與幾何化，此乃接近海若威論述中，無性別象徵之賽伯人之特質。

　　新生代藝術家郭慧禪展出一件動畫作品〈泡泡人〉，此泡泡人如同高科技下之賽伯人，是一種集結現代繁雜電腦資訊與訊息之非生物體，且超越生物性之性別符號，脫離現實生活之物質性，並且跳脫人之繁複慾望與焦慮感。郭慧禪之作品並非直接探討性別議題，但其〈泡泡人〉之電子化之身體，呈現一種當代藝術家藉由電子技術與介面，呈現另一種對於「超越物質性人體」的想像。藝術家劉世芬的作品，亦呈現一種超越既定身體的符碼，與郭慧禪之作品有相呼應之處。但不同於郭慧禪由電子資訊所形塑的「泡泡人」，劉世芬展出其於2008年創作的作品——《穆勒氏樹》，探索人體胚胎在第七週前，男女兩性生殖系統尚未建立之「無性別時期」。《穆勒氏樹》結合手繪的穆勒氏管變異之生殖系統，與自己身體的影像結合，作品似乎象徵藝術家自己 '雌雄同體'之特質，且達到海若威所謂的一種「無異性別象徵」之個體，也就是超越既定性別結構之無性「賽伯人」。《穆勒氏樹》以手繪再加以數位技術輸出來展示，作品呈現藝術家人工的技術與痕跡，此與本展覽其他作品非常不同。

　　劉世芬另一件作品〈基督的鮮血〉藉由聖經故事之啟發，將藝術家自己不

林珮淳
夏娃克隆肖像系列　2011
3D動態全像
（圖版提供／林珮淳）

同姿態的身體以負片之方式，重覆出現於作品中，再配以血紅色之罌粟花，藝術家的身體呈現一種科幻、超越現實物質世界之象徵。藝術家林珮淳，透過其長期發展的「夏娃克隆肖像」系列（Portrait of Eve Clone Series），也塑造出另一種超越生物性之賽伯人：一種結合二十一世紀數位技術與宗教啟示之「類女體」。藝術家林珮淳所創作出的夏娃克隆，雖然帶有生理女性之基本生物特徵，但她是一種自然與人工結合之賽伯人。完美無瑕且毫無體毛之夏娃，是藝術家創造出的一種烏托邦式的女體：似真似假、介於有機與無機之間的身體。林珮淳最新的「夏娃克隆肖像」系列，是以3D動態全像的技術，將夏娃的頭像與多種禽獸的形象結合，再賦予不同礦物之色澤與質感（金、銀、銅、鐵、泥等），藉此，林珮淳在反諷科技帶給人類之潛藏危害，且挑釁社會對於女性身體之牽制與束縛。

　　另外，同樣以身體作為創作主要元素的參展藝術家，尚包含蔡海如、宇中怡、黃博志與黃建樺。蔡海如的作品〈是二一嗎？〉結合兩個裸露身體的形象，呈現同時是正面與背面之身體，其中一雙手插著腰，另一雙手撐著身懷六甲之大肚。這兩個重疊的身體之上部（背部），隱若顯現出「精忠報國，自由自在」之字語，作品背景是兩個類似於逃生門之出口。〈是二一嗎？〉主要以孕婦的裸體作為主元素，再加以反轉重疊，且置於兩道門之正中間，呈現一種

宇中怡
失焦－耳語 2009
數位輸出
（圖版提供／曾鈺涓）

超現實之虛幻感，賽伯人的概念透過不真實的身體而顯現出來。本作品帶著濃厚之女體象徵，蔡海如提出男女結合，新生命被創造，生命價值始被重新思考之觀點。

　　新生代藝術家宇中怡，以自己的形象作為其作品之主角，並展出三件名為〈失焦－耳語〉之數位輸出作品。在此作品中，宇中怡自己本身便是數位人──一種透過科技數位技術扭曲自己形象之個體。藝術家企圖透過自己交錯、失焦、拉扯的形象，反映自己在數位電子世界中迷失、混亂、自言自語的狀態，一個運用數位科技來進行創作的藝術家，反倒呈現自己迷失在數位世界之現象，或許這便是「賽伯人」的特徵，一種模糊有機與無機、交替真實與虛幻的特質，進而達到無可言喻之歡愉與解脫感。

　　同樣以身體作為作品主元素，且呈現一種交錯與混雜精神特質之作品：黃建樺的影像空間裝置〈未命名〉。透過流動且無機的光、影像之效果，呈現沉重的交雜人體形象，時而具體時而飄忽，作品中的身體是純粹的身體，不帶有任何文化、性別符碼，是虛幻、不真實，且僅存於數位科技中的「類身體」。透過這個數位化的身體，藝術家企圖呈現一種流動的記憶感、無可名狀之內在精神狀態。

　　黃博志亦以身體作為創作之主體，展出一件名為〈自畫像紅二號〉之錄

像作品，作品中以藝術家自己的身體作為主角，再加以特殊數位技術處理後，呈現一種曖昧、忽隱忽現且自我掙扎之影像效果。藉著數位技術，黃博志將自己有機的身體轉換成無機的數位符碼，企圖呈現其自我內在對於情愛、慾望與死亡之精神掙扎與分割。

　　張惠蘭的數位錄影裝置〈微慾望〉，藉著數位影像與裝置物件，形塑出一個屬於藝術家自己的私密空間，與一個虛構身體的概念。透過片斷的、不連續的物件與身體截影，再配以藝術家精緻的安排與布局，張惠蘭的作品呈現一種虛擬的身體想法，這與本展其他藝術家非常不同。「賽伯人」概念中的無機性、無性別象徵性，人工與電子媒材交雜的概念，於本作品中一覽無遺。張惠蘭作品欲呈現的私密性、觀眾與作品物件之間的曖昧性，亦由此虛構的身體呈現出來。

　　駱麗真的〈變奏之家〉透過錄影裝置手法，呈現金玉其外、敗絮其中的家之形象。影片以一個小女孩為主角，透過特意散焦、過度曝光的手法，藝術家企圖表現「美好家庭」的易碎性與不安全感。〈變奏之家〉亦

黃建樺　未命名
2008　數位影像裝置
（圖版提供／黃建樺）

黃博志　自畫像紅二號
2007　錄像裝置
（圖版提供／黃博志）

（左圖）▶
駱麗真 婆婆之家
2009 錄像裝置
（圖版提供／曾鈺涓）

（右圖）▶
張惠蘭 微慾望
2010 數位錄像裝置
（圖版提供／張惠蘭）

採用「身體」作為作品主元素，但作品並非討論由身體延伸之精神性，或象徵性，與其他藝術家不同的，駱麗真透過記錄這小女孩的身體之影像，傳達她所觀察的社會現象。

　　由藝術家曾鈺涓、沈聖博、黃怡靜與陳威廷所組成的團隊，展出一件名為〈你在哪裡？〉之影像裝置作品，且大膽地將全球虛擬網路世界視覺化。藝術家團隊將大型影像布幕長條仿若是瀑布泉流般，由天花板垂直高掛，且讓近一半的布幕平躺於地板上，垂直的影像上半部呈現全球地圖，下方以星辰隱喻散居於網路世界的大眾，再配以世界各文化、人種之圖像與符號，而平躺於地板之布幕，則以水珠與失焦之眾生肖像最為結尾。數位空間裡，存在著沒有清晰可區別個體的絕對界線，世界上凡能使用網路之人們，可以隨時加入網路世界裡任何論壇，因此，現實世界中既定的國家與政治邊界往往被消除，取而代之的是一個跨文化、超國度、缺乏主／客體，且充滿流動性的數位世界，而此作品便是這種概念的呈現。「身體」在此作品裡僅是一個標籤，不帶任何情感與批判，僅代表世界眾生之取樣。

　　數位藝術與身體「身體」作為當代藝術家的創作主題或繆思，已經脫離早期女性主義革命時期之政治性。以「身體」為議題之當代數位藝術作品，往往跳脫過去顛覆性別之二元論，且不再以推翻父權作為手段，「身體」作為一種創作題材，尤其在數位藝術的範疇中，變得較過去開放、自由；無論是探討數位賽伯人之無性別象徵之身體，或是去除文化符碼、去除既定形象之身體，「身體」仍舊是當代藝術家常關注之議題。無可否認的，當科技技術愈趨

新穎、進步，藝術家可以運用及表現的藝術形式愈趨多元；無庸置疑的，藝術可以將人類在數位科技中的無窮想像力，透過藝術家之巧思，以更富創意的形式表現出來。（2010）

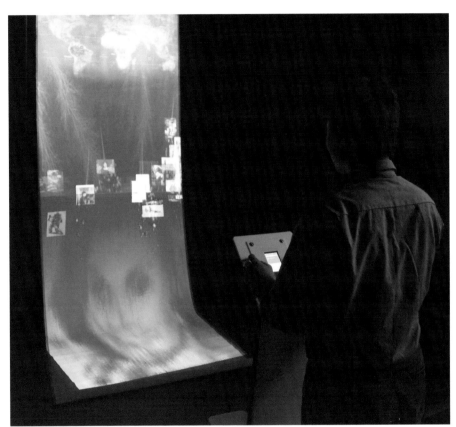

曾鈺涓、沈聖博、黃怡靜、
陳威廷　你在那裡？
2010　互動網路裝置
（圖版提供／曾鈺涓）

陳明惠

英國羅芙堡大學藝術史及理論哲學博士（Loughborough University）英國政府海外研究學人（ORS）獎學金。
獨立策展：2011-12年「美麗人生：記憶與懷舊」，英國、台灣國際巡迴展；2010年「0&1：數位空間與性別神話」於中國重慶。
國際學術出版：《西方女性研究》（北京人民大出版社）、Gender and Women's Leadership（倫敦Sage）、n.paradoxa。

身體的未來想像：脈流貳——
「未來之身」中的身體意象

邱誌勇

　　隨著數位科技的進步，科幻小說裡的情節越來越實在，關於「賽伯人」（cyborg）的討論亦愈來愈廣泛後，其所指涉的概念也愈來愈多元，它可意指具有人類軀體形貌的機器人，也可能是具有機器外貌的人類；亦即，賽伯人可能是指機器人演變成人類，也可能是由人類變成的機器人，而此兩者的「交互轉變過程」才是此名詞的真諦。當機器人變成人類，意味著機器人能夠產生類人般的靈魂；而當人類變成了機器人／賽伯人，則意味著靈魂將可脫離肉體人身，進駐到機器軀殼或是虛擬空間。如此的交互性辯證亦在「未來之身」（2011.11.5～11.20，華山1914文創園區）中突顯出來，進而探究「人與獸」、「人與科技」以及「物理性與非物理性」間的具體議題。

林珮淳與數位藝術實驗室
Nexus關聯　2010
互動多媒體跨領域表演創作
（圖版提供／林珮淳與數位
藝術實驗室）

THE NEXT BODY

「未來之身」 海報

　　若我們回歸到身體的論述裡可以發現的是，身體絕非一個單純的主體，更有許多社會文化各方面非常複雜的介入。依梅洛龐蒂（Maurice Merleau-Ponty）所言，身體是在世存有的媒介，對於一個活著的生物而言，擁有一個身體就意味著我被牽涉在一個特定的環境中，更意味著我可以確定我與其他事物，與這個世界彼此互允彼此的存在。延續梅洛龐蒂的哲學觀，當代科技哲學家伊德（Don Ihde）也引薦了關於人們經驗具體化「身體」的觀點，認為橫互於「生物性」與「文化建構」之身體觀點間的是種「科技的身體」（techno-body），而此科技的面向中，人們最常經驗到的便是身體角色的「體現關係」（the embodiment relation）。簡言之，今日科學的成就在於補救了人類的缺點，生化科技的進步亦從單純地協助人的心跳，到人的器官再造與移植，若是身體的完美由科技所完成，其衍生之詞彙所傳達的意義已超越了科技的範圍，推及到了生命倫理的領域，人的慾望是在服從自己的身體，還是在違背自己的身體？這一個問題就是探索究竟人是如何看待自己，身體是如何適應在科技的容器之中。有鑑於此，「未來之身」數位藝術展邀請了台灣當代藝術家（李小鏡、林珮淳、王蓁、宋孜穎、胡縉祥、陳依純、黃文浩、黃心健、黃贊倫、葉謹睿、蔡歐寶、陳冠君、曾靖越、龍祈澔、黃蘭雅、陳瑋齡、與周文麗等十七位）與國內外策展暨評論者（陳冠君、駱麗真、陳明惠、曾鈺涓與邱誌勇等），以新媒體數位藝術的影像、裝置、數位互動等媒體多元樣貌與想像，體現身體意象與視覺文本，從人的主體性重新思考科學的操作與工具性，探索數位時代所面臨的共同困惑——身體感。

　　首先，「未來之身」延續「脈流計畫」直指當代數位藝術發展的另一個重要的特徵——「跨領域」（interdisciplinary）的創作本質。數位時代中的藝術創作實然應有其「跨領域」的獨特性，科技進步造成媒材使用的方便性與多元性，使得創作者的身分不再侷限於傳統藝術家的單純身分，跨領域的創作也因此大量湧現。因此於展覽中的跨領域表演——「Nexus 關聯」，即是在林珮淳主導製作之下，藉由錄像、互動影音、電腦程式、數位聲音、彈性布幕、浮空螢幕與舞者肢體，結合現場手機撥打所創造的影像，進行具獨特的互動多媒體跨領域表演創作，企圖表現「人與人」、「人與自然」、「人與科技」間的關聯性。作品表現出生命的誕生，男女舞者間恰似為一體密不可分，透過電腦的運算與紅外線偵測，創造肢體殘像悠遊於人文與大自然的情境中。隨後，因數

位科技有形無形地入侵人類的個體與群體，數位虛擬影像中的符號與視覺語言透過即時投影在浮空螢幕上，進而創造虛擬的網路空間，且隨著傳遞的訊息愈多而影像的投射逐步增加，最後在虛實影像之切換及聲響瞬間爆發後，逐漸回歸至自然與原點。策展藉由「Nexus關聯」以提出了關鍵性的命題：究竟人類是否因為數位科技加深人與人的交流？抑或是阻隔了人與人的關聯？

　　再者，延續自跨領域表演，關於「未來之身」的參展作品更是橫跨台灣數位藝術史中的三個世代，我們可以藉由生物的身體、文化的身體與科技的身體三個面向來剖析此次展出中的藝術創作。國際知名的藝術家李小鏡與林珮淳，在生物的身體面向上替此展揭開序幕。李小鏡的「馬戲團」（Circus）與「成果—慶典」（Harvest-Celebration）兩大系列中，人獸同體的演員以相當愉悅且幽默的姿態展現於數位的顯示器之中。作品強烈的超現實特色與表現性猶如

▼（上圖）
李小鏡 馬戲團
2009 數位圖像
（圖版提供／李小鏡）

▼（下圖）
李小鏡 成果—慶典
2009 數位圖像
（圖版提供／李小鏡）

林珮淳
夏娃克隆啟示錄
2011 互動裝置
（圖版提供／林珮淳）

述說著人們扮演著「造物主」的角色，創造出「人獸異種」的形體。

　　而同樣展現出人與獸之間生物性融合的是林珮淳的〈夏娃克隆啟示錄〉（Revelation of Eve Clone），但在林珮淳的創作中則是以極為批判性的論述，引薦《聖經》寓言故事，在陰暗詭異的氛圍中，展現出從生物性（人與獸）到文化性（社會中的政治、經濟、科技等面向）的批判與省思。

　　此外，新銳創作者宋孜穎的〈巢〉則是呈現出日常中微小生物散落在空氣，從身體的肌膚剝落和沾黏，利用肉眼無法觀看的角落用微光去建構寄生，在文化的身體面向中明顯可見，藝術家們利用身處環境與當代性的議題作為創作的元素，融合不同科技表現形式，呈現出多元的創作面貌。其中，王蓓的〈Hetro Power!〉展現出台灣文化中的含混交織現象，從外來視覺文化元素與本地原有符號產生熱鬧互動和交集之中，呈現在異質文化的衝擊之下，扭曲、辛辣的視覺刺激和裝飾性的視覺表現，在空間及軀體之中不斷地被重複和鼓勵。

　　而在黃蘭雅的〈請用餐〉中則是以「文件」型態，展現出文化飲食與生存

間的關聯性。作為行為計畫——「藝術家生存·食玩計畫」的再現形式，作品從2008年開始便持續性地創作，而〈請用餐〉則是從袖珍作品與食物帶給參與者的互動探討創作與生存的關係。

　　再者，身處於當代媒體世代的新銳創作者陳依純，則是以〈美好的生活〉展現出人們日常生活中不斷接受傳播媒體散布的大量訊息議題。陳依純透過拼貼的技法，轉譯台灣媒體文化中的視覺圖像（大量新聞悲劇影像），藉以展現出人的渺小，卻不斷接收資訊洪流的衝擊，從中提醒人們漠視所造成對自身與所處環境的危害。

▼（左圖）
宋孜穎　巢　2011
複合媒材
（圖版提供／林珮淳）

▼（右圖）
牆上：王蓁　Hetro Power!
2011　數位輸出
桌上：黃蘭雅　請用餐
2011（圖版提供／林珮淳）

▼
陳依純　美好的生活　2011
動態錄像
（圖版提供／林珮淳）

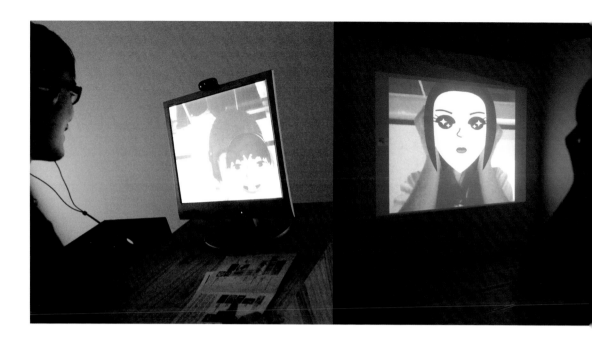

曾靖越
視以為是 2011
互動裝置
（圖版提供／林珮淳）

　　而曾靖越的〈視以為是〉則是透過網路讓兩方觀眾即時運用視訊以及語音溝通的數位創作，觀眾在視訊溝通的過程中，螢幕上雙方的容貌永遠被卡通人物的臉所覆蓋，透過這種保有即時溝通與隱私性的視訊對談，曾靖越進一步探究觀眾在網路溝通的過程中，是否會更肆無忌憚地暢所欲言，抑或是更小心拘謹地惜字如金？無論溝通結果如何，科技如何進步，虛擬世界究其根本終無法取代真實世界中的「實體對談」。

　　更甚之，在龍祈澔的〈霹靂感〉、〈霹靂感—支配〉與〈霹靂感—被支配〉系列作品中，則是進一步地展現出文化空間的「物理性」與「非物理性」的辨證。龍祈澔認為一種迥異於現實空間的運行習慣與認知方式正在數位空間展開，多面向的意識連結構織了超脫物理法則的感知網路，使得人們的感知系統亦隨之延展、分裂，進而交互堆疊成離散的意識片段。而此介於真實與虛擬之間的過程與記憶卻既空前地真實，又如夢境或神靈交融般地難以言喻，藉以展現愈來愈多與生活息息相關的資訊媒體被轉換至網路空間的現象。在使用者收集資訊與互通訊息的同時，網路虛擬空間中產生了一股從精神層面匯聚而來的意識流，並在實體空間之外構成了另一種超身體的存在。而在眾多的媒體文化之中，情色與性別的議題一直在媒體論述中佔據重要的位階。

龍祈澔
霹靂感　2009
畫布輸出，動態影像投影
（圖版提供／林珮淳）

（下圖）
黃文浩　MUTE
2009　數位輸出
（圖版提供／黃文浩）

　　黃文浩的〈MUTE〉則是利用無數張的情色圖像組構成自我的身軀，在馬賽克般的視覺感知中，抽象地呈現出藝術家自我身軀赤裸地面對大眾；然而，當人們近距離地觀視則會在錯亂的視域中看到無數赤裸的女體，藉此黃文浩展現出無數幻影重疊而成的虛妄自我，也操弄在性別之間的展演。

　　最後，在科技的身體面向上，大量的展出作品成為「未來之身」的重要命題。其中胡縉祥的〈Recaller〉利用網路互動裝置，表現出數位記憶可被重製、捏造、再現、搜索、共創

胡縮祥　Recaller
2011　網路互動裝置
（圖版提供／胡縮祥）

與刪除等現象，藉此呈現身處於數位時代中的人們，大量地將生活數位化，並將傳統保存人類記憶的媒介從紙張轉化為數位檔案，以及人們在網路社群平台中留下了大量的紀錄，透過日誌、照片、影片等呈現「數位記憶」。透過〈Recaller〉的創作表現出數位記憶的樣貌、再現和多人共創特性之互動介

葉謹睿
矯揉年代系列
2000　油畫
（圖版提供／葉謹睿）

面，亦即在數位記憶資料庫、數位記憶時間軸、數位記憶拼圖中，允許觀眾在
參與作品的過程，省思數位記憶可能帶給人類的影響與衝擊。

　　同樣的，葉謹睿的「矯揉年代」系列作品，則是探究了數位影像處理技術
對於人類視覺習慣，以及自我形象認知所造成的影響。在此系列作品中，人的
臉與生殖器官，都被藝術家刻意刪除了。臉的抹去代表著自我個別身分的消
失；而被去除的生殖器官，則象徵了人類所放棄的最後防線。以致失去了身分
和武裝的人體，懸浮在無重力的視覺空間之中誇張而扭曲地呈現著，像是意圖
將壓抑在心中的聲音粗暴地大聲叫喊出來，但無論如何聲嘶力竭，卻依然是無
聲無息的一個夢魘。

　　此外，周文麗的〈洗
禮〉則是利用數位科技放大
人類肉眼所無法見識到的細
微影像，將身體中的毛髮與
皮膚等影像極度放大，展現
出情慾、狂喜、壓抑與釋放
等精神狀態中的生命經驗與
情感投射，透過細微身體的

周文麗　洗禮　2010
動態影像
（圖版提供／周文麗）

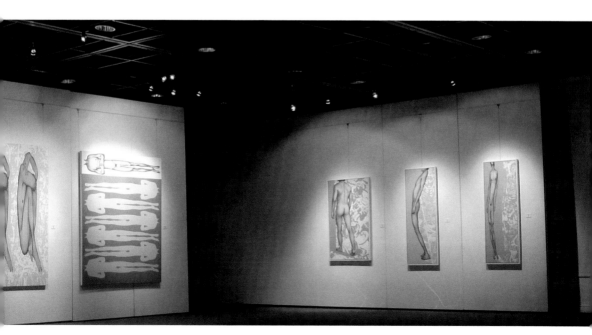

陳冠君 雙身體
2011 數位輸出
（圖版提供／林珮淳）

放大突顯，展示出精神慾望層面的極度緊繃與矛盾。有異曲同工之妙的是陳冠君的作品〈雙身體〉，其作品展現出在數位化時代裡「身體即媒體」的現象，透過觀察技術的演繹，被定義，分類，測量，身體的內在精神與外在形體提供了影像權力的顯影；而身體在科技的命題不斷催化之際，呈現出分歧與混雜的現象，使得電子化中樞植入人的感官中，進而成為媒體化的後身體（Post-Body）。

當科技身體的論述進展到「類人機器」或「機器人」之際，黃心健的〈靜止的聲音〉則是藉由十五片尺寸相異之不鏽鋼薄片組成科技的身體，呈現出一種類似人類身體型態的雕塑作品，以當代數位科技仿照生物醫學的創造性，再現人類身體的意象。

黃心健 靜止的聲音
2009 數位雕塑
（圖版提供／黃心健）

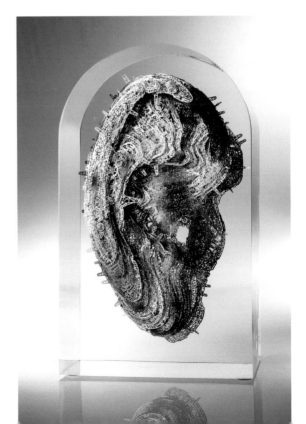

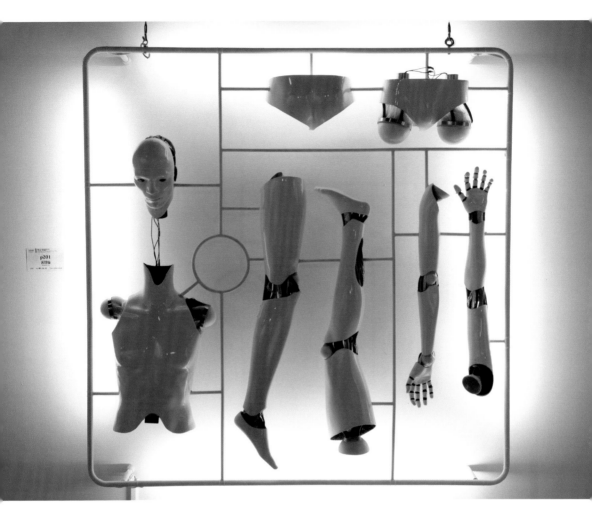

黃贊倫　p201
2008　複合媒材
（圖版提供／林珮淳）

而同樣以科技型態呈現出人類身軀的是黃贊倫的〈p201〉，藉由可辨識的人型面具與機械零件，諷刺著人類從來不完美，試圖追求反覆確認那不可追的永恆性，以及那種從精神底層害怕被超越而最終抹去其存在最微薄的意義。透過人型的創造，黃贊倫展現出人們如何一次次對完美不朽或拒或迎的消費，人型一再替換更新模擬人類的想望，而人類的自觀，始終缺席。

此外，在蔡歐寶的〈後人類公仔〉中也展現出人與機器混種的樣態。此作品以複合媒體呈現一個生動有力的文化圖像，並彰顯出人、機器、動物的混雜性，並提供一個框架，媒合數位編碼、基因生化、機械工程、工具嵌入等素材，並將身體視為載體，將此複合素材載入體內，而成「後人

蔡歐寶　後人類公仔
2009　數位媒體
（圖版提供／林珮淳）

陳瑋齡
機器人—當我決定啟動
2011　動力機械互動裝置
（圖版提供／林珮淳）

類」（Posthuman）的形
體。最終，人類的生活必然
面臨機器人的全面介入，而
陳瑋齡的〈機器人—當我決
定啟動〉便是以此作為表現
的主題，凸顯機械化時代介
入自然環境與之相斥現象。
陳瑋齡以沉重機械互相碰撞
所產生之劇烈聲響，表現出
人類介入後所啟動之文明的
實驗，致使城市蔓延著一股
詭譎的相斥聲響，呈現出人
類生活與機器互生的矛盾情
結。

　　總體而言，人們可以發
現，自有科技介入人類生活

之際，人與物種之間的交互關係便起了急遽的變化，人與獸之間不但有了混種
的可能性；人與機器之間更成為密不可分的相互依存現象，人類不但靠著機
器（或科技）來從事生產與生活；更甚之，必須依靠科技／技術的協助才得以
讓生命延續下去。而當日本開始準備販售機器人阿西莫（ASIMO）之餘，必
須思考的便是，我們如何面對未來人類必需與科技（或機器人）共同生活的景
況！（2011）

▼「未來之身」展覽現場（圖版提供／林珮淳）

Ex:
Series 00005

Lin Pey Chwen
W:80 H:58

SIZES ARE APPROXIMAT

數位藝術的另一特質即跨媒體的整合，此章收錄了兩大展覽的論述，即曾鈺涓在中和美麗永安生活館的策展論述〈「光子＋」依光而存在的訊息系統〉，以及王柏偉針對關渡美術館的「超旅程：2012未來媒體藝術節」所提出的論述〈展演與感受：從「超旅程：2012未來媒體藝術節」談媒體藝術的美學特質〉。曾鈺涓指出，以「光子＋」為策展主題，乃希望能以另一種觀點討論光的意象，也重新思考數位藝術中，創作者與作品、參與者與作品之間的關係，應該不僅是建立在觀看的視覺表象，或是創作的擷取與掠奪，而是透過訊息的傳遞與溝通中，所建構的互動結構。王柏偉則針對由王俊傑策展的「超旅程：2012未來媒體藝術節」指出一個重要問題：這些媒體藝術作品呈現了什麼樣的美學特質？有沒有某種特別能夠透過這些媒體藝術作品才更能彰顯出來的感知模式？兩篇文章整合了台灣最主要的媒體藝術家及團隊，全面性地展現台灣媒體藝術發展的當下樣貌以及關切的核心議題。

新媒體 5
New Media

Another characteristic of digital art lies in cross-media integration. This chapter contains expositions for two major exhibitions, namely Jane Tseng's "Photon+: A Messaging System that Relies on Light for its Existence" and Bo-wei Wang's "Performances and Sensations: Discussing the Aesthetic Qualities of Media Art from Transjourney: 2012 Future Media Festival". With Photon+ as her curatorial theme, Tseng hopes to use another point of view to discuss the imagery of light, as well as reconsiders the relationship between a work and an artist, and a work and a participant. This relationship should not just be established across a visual appearance or in a creative grab and plunder, but also through an interactive structure constructed via the transmission and communication of a message. Wang proposes an important issue to the Jun-jieh Wang curated exhibition, Transjourney: 2012 Future Media Festival: what aesthetic qualities do these media artworks actually present while gathered at Transjourney: 2012 Future Media Festival? Is there a particular perception that can only be highlighted through these digital artworks? The two articles integrate the most important artists and teams to comprehensively reveal the current development and core issues of Taiwan Digital Art.

「光子＋」依光而存在的訊息系統

曾鈺涓

羅禾淋＋陳依純
光林－深之淨土　2011
互動裝置
（攝影／胡財銘）

　　光是人類眼睛可見的電磁波，是視覺產生的基礎。「光子」是電磁波傳導的載體，在量子場論中，光子被認為是電磁相互作用的媒介子。「光子＋」（「光子＋：2011新北市科技藝術國際交流展」，2011.12.9～2012.2.12，中和美麗永安生活館），擴展「光子」物理學的狀態意義，討論以光、電等訊息流動，所產生的訊息傳導，以及傳導中所產生的訊息傳遞與訊息轉換中，所建構的生命系統。

▌依「光」而活

人依賴陽光生存，生物沒有陽光則無法生長。身處數位時代的人們依靠「光」而存在，終日沉浸於「光」之中，以眼睛接收「光」、以鏡頭捕捉「光」、在螢幕前被「光」所攝，訊號電流決定影像呈現樣貌，以光點組構訊號，存在網路光點的眾人，以「光」為食，也透過螢幕中的光點，證明自身的存在。「光」是影像再現的媒介，從投影機投射出來的「光」、液晶電視產生的「光」、LED顯示器的「光」，顯像出美麗絢麗的影像，透過光的多種面貌，呈現「光」的視覺震撼與美感。眼睛觀看與影像攝影的過程，是透過物理與生理程序，所進行「光」之捕捉過程。在色彩理論中，色彩存在於光中，當光線照射於蘋果表面，因為材質的吸光特性，吸收了其他色光，卻將紅色反射出，使得觀者看到紅色的蘋果。視覺理論中，則以物理與生理詮釋，認為當光線照射於物體表面，經由反射進入眼中視網膜成像，再經由視網膜上的視神經接受光訊號後，轉換成訊息傳到腦海，讓心理依據經驗與學習，詮釋與理解所看到的結果。

� 黃致傑
聽覺生物　2011
互動裝置
（攝影／胡財銘）

光是一種人類眼睛可以見的電磁波，而其傳導的載體是「光子」。這些被看到的「光」，是由「光子」所攜帶的能量激發眼睛上感光細胞的一個分子，產生視覺。對物理學家而言，透過研究「光子」，可以理解光的攜帶能量與動態的狀態，因此在當代相關研究中，光子成為研究量子計算機的基本元素，也在複雜的通訊技術中，具有重要的研究價值。「光子」的存在，除作為載體，也產生能量。

叁式－陳威廷、宋恆、
曾煒傑、吳思蔚
聲音騎士－SJ
2011 聲音互動裝置
（攝影／胡財銘）

80年代，時任職德國馬堡大學，從事理論生物物理學研究的弗里茲－亞伯特·波普教授（Fritz-Albert Popp）提出光子作為生命能量的意義。他認為：

　　當我們吃植物糧食，我們自然也攝取光子並儲存起來。比方說，我們吃了一些青花菜，接著把它消化，藉新陳代謝轉化為二氧化碳與水，再加上經由光合作用儲存在裡面的陽光。我們吸取二氧化碳，排出水分，至於光，那是種電磁波，則必須儲存起來。當光子被身體吸收，其所含的能量便會耗散，最後從低到最高頻率，均勻分布於整個電磁波譜。於是這種能量便成為我們體內一切分子的驅動力量。

　　光子啟動身體的處理程序，它們就像指揮家，分別啟動每件樂器，集結構成合奏。它們在不同頻率分別扮演不同的功能。……DNA則是最重要的光儲備與生物光子發射來源之一。（註1）

註1：琳恩·麥塔嘉（Lynne Mctaggart）、蔡承志譯，《療癒場》，台北：商周出版，2011，頁79。

在波普的觀念中，「光子」以身體的DNA作為儲備單位，成為人類體內驅動一切分子的力量，是一種生命能量。「光子」在此的意義，則超越了僅是作為光的載體，更透過訊息的傳導，成為具有能量的系統。

以「光」作為科技藝術策展主題與作品，已然成為一種象徵。以「光子」與「＋」組合命題：「光子＋」做為策展主題，主軸則在以「光」為基礎，擴展「光子」物理的狀態意義，討論訊息在流動與轉換過程中，光子傳遞的路徑所建構之系統，此系統以光為基礎，以光呈現，透過光為介質，呈現的「生命」系統。

江振維　聲音物件－夏
2011 互動裝置
（攝影／胡財銘）

■ 依「光」傳遞

數位科技的訊息傳遞系統，以「光」作為介面，進行訊息的編碼、傳遞、接收與解譯，以「光」作為視覺再現的藝術表現，其意義除形式美感之外，訊息的傳遞意義，呈現出數位媒體的控制論本質尤為重點。克勞德‧夏

農（Claude Shannon）提出訊息理論，以模型解釋訊息如何在控制系統裡，經由回饋迴圈進行訊息傳遞。控制論則提供系統裡，目標、預測、行動、回饋與回應之間互相影響的關係之理論基礎。

以訊息傳遞為討論藝術本質的觀點，可以遠溯1956年英國著名普普藝術展「這就是明天」（This is Tomorrow）第十二個子題。在傑弗瑞‧賀萊（Geoffrey Holroyd）、東尼‧戴爾‧倫齊奧（Toni del Renzio）、勞倫斯‧艾勒威（Lawrence Alloway）作品中，他們以三張圖描述訊息與溝通的過程，圖的頁面左側A部分之上下方，描繪溝通系統流程圖，呈現溝通系統依賴著訊號傳送而產生。B則嘗試比較各種可以達成有效溝通的不同意義與不同管道。在此短短三頁中，他們提出系統溝通理論的重要性，提出訊息傳遞作為一種藝術系統的觀點。

訊息理論的訊息傳播過程，是透過傳遞訊息通道，接收者接收到訊息，並理解訊息傳遞所建構的模型。然而如何在此訊息傳遞的過程當中，幫助訊息源與接收者間搭設聯繫的橋樑，並在此程序過程中，透過精準的控制，掌握訊息傳遞的正確性，則有賴於「媒介」的運行與傳導，也因此得以建構出具有轉換行為與認知能力的邏輯程序系統。1966-67年羅伊‧阿斯科特（Roy Ascott）發表了〈行為者藝術與控制論視野〉（"Behaviourist Art and the Cybernetic Vision"）一文，就已認為在作品與環境的即時回應互動中，作品成為具生命體的回應裝置，具儀式性的行為或具隨機性的程序，允許觀者在一個開放性結構的系統中，透過邏輯規劃的互動行為，建構行為與行為的連結，不僅成為程序的執行者，也成為程序的變數與元素，在不斷的衍生成長中，建構一個具永恆變動的不穩定系統。

藝術家與參與者變成共同創作的生命體，以傳導訊息的程序系統，完成「輸入」的工作，表象上，是驅動科技工具完成光的回饋，事實上，卻觸發彼此的知覺，以身體去感受身體內化回饋反應，並與程式系統的回饋反應產生連結互動，彼此共同修正、輸出並完成創造。此整體的完成，依賴「光子」作為訊息傳遞的媒介，在具邏輯性結構的操作程序的過程中，去參與、驅動與介入。

李清照私人劇團
露希安娜娜的晚餐　2011
錄像、手機互動裝置
（攝影／胡財銘）

▌「光子＋」之訊息與系統

在科技藝術創作中，無論是透過光學攝影的觀看與捕捉，或是透過程式編碼與執行規則而建構，提供參與者透過隨機控制，所產生的自動化與衍生的機制，在創作者與參與者所共同建構與賦予的創作系統中，「光子」是傳遞訊息的主體，因此訊息得以在光的映射與傳遞中，重新編碼轉譯，得到展現的機會。此次邀展的作品，包括來自法國、加拿大、台灣藝術家與創作團隊作品共十組件，討論三種議題：一、透過「光」所建構的擬生物回饋系統；二、以「光」呈現訊息傳遞與轉譯的生命訊息；三、捕捉生命訊息「光」之展現。

▌透過「光」所建構的擬生物回饋系統

羅禾淋、陳依純〈光林─深之淨土〉、黃致傑〈聽覺生物〉；宋恆等年輕藝術家組成的「叁式」〈聲音騎士─SJ〉；法國藝術家亞雷希・麥爾（Alexis Mailles）〈桌上的休憩〉（A little rest on a big desk），江振維〈聲音物件─

夏〉，都是以「光」作為訊息回應觀者的存在狀態，作品成為具生命回饋機制的個體。

〈光林—深之淨土〉是光的人造生物，因參與者的觸碰而甦醒與發光，當參與者尚未進入與觸碰時，光林的觸鬚以微微的呼吸與韻律，呈現半休眠狀態，一旦參與者進入作品之中，觸碰到林中觸鬚時，則啟動觸鬚的舞動，並且以身體回應每一根觸鬚的舞動。在「半休眠狀態呼吸方式」與「甦醒狀態運動模式」的此循環系統狀態中，將人的存在訊息，轉換成為視覺符碼，光之控制參數，〈光林—深之淨土〉達成一種自我學習的生長循環。〈聽覺生物〉將機械結構轉換成為具互動回饋的聽覺生物，隨聲音起伏變化的律動反應與光影變化，以呼吸聲音傳達具生命的情感回應。

〈聲音騎士—SJ〉建構了具群體結構的微型震盪聲音裝置，參與者以介入外在光源的驅動方式，影響各個微型裝置之連續振幅和相位所構成的電訊運算。這些微型震盪聲音裝置，均是獨立的聲音生物，一起回饋參與者的驅動，形成具集合系統型態的共鳴氛圍。

〈桌上的休憩〉以辦公室桌子互動空間的主體，邀請參與者透過觸碰與移動辦公室物件的方式，重新給予熟悉的辦公室物件，訊息意義的改變，筆與鉛筆成為驅動物件發聲的互動介面。辦公室物件則在敲擊的動作中，似乎被喚起了生命，並以聲音與光回應，且宣示自主的存在狀態。光在這裡的意義，不僅是作為強化裝置形式的視覺焦點，也重新賦予物件新生命的能量。

〈聲音物件—夏〉則是以機械聲響創造夏天的蟲鳴組曲，四個演奏小舞台上，在黑夜與白日的交替中，進行一場人造的機械電子音樂盛會。此五件作品，創作者以光作為雕塑型態上建構的元件，也以光作為建構擬仿生物特質之訊息傳達的介質，並在回應觀者互動參與的過程中，給予觀者虛擬物種的回應與生命存在的想像，而光影與訊息回饋之間，建構出觀者與作品之間的存在想像。

▌以「光」呈現訊息傳遞與轉譯的生命訊息

李清照私人劇團第一個跨國與跨界的科技藝術創作〈露希安娜娜的晚餐〉（Dinner of Luciérnaga）的iPhone手機應用軟體〈露希安娜娜〉（Luciérnaga）、〈露希安娜娜與光〉（Luciérnaga with light）；法國藝術

金啟平＋吳冠穎
電子妖怪祭－對戰版
2011 互動裝置
（攝影／胡財銘）

家格雷戈里‧夏通斯基（Grégory Chatonsky）〈不知道自己該怎麼做？〉（I Just Don't Know What to Do with Myself）與〈冰島〉（HisLand）；金啟平與吳冠穎團隊「木天寮互動雜工作宅」〈電子妖怪祭－對戰版〉，則是透過光的介面，將訊息內容重新轉譯，成為新的訊號符碼，傳達另一種存在面貌。

〈露希安娜娜〉是〈露希安娜娜的晚餐〉劇場表演的序曲，由西班牙聲音藝術創作者與台灣藝術家共同創作完成。露西安娜娜具有多重象徵，其西班牙原文Luciérnaga是螢火蟲之意，但是卻也象徵你與我，訊息與指令、要求與希望。作品設計一款iPhone 應用軟體，邀請參與者以觸碰方式捕捉光，將眾人所存在的世界變成為光。〈露希安娜娜與光〉則是討論光與人的關係，是互動、推擠、黏著與融入，二者均在捕捉與探索的遊戲世界中，以維持光的存在，作為自己與世界存在的證明。

夏通斯基〈不知道自己該怎麼做？〉以指紋作為創作主題，每個人的指紋都代表著一個人的存在訊息。以光掃描指紋並轉換為視覺訊息，建構、辨識與操控，變形創造出具時間性演化的個人風景，此風景以電腦運算方式，更將指紋的微妙奇觀擴大成為立體的〈冰島〉。〈電子妖怪祭－對戰版〉以參與者

羅惠瑜　奇幻微光
2011　攝影影像、燈片
（攝影／胡財銘）

的悠遊卡資訊作為個人存在的象徵，並依此建構成電子妖怪與他人進行對戰的虛擬生活空間，不僅僅是儲存個人存在的場域，也可以主動生成自己的替身：電子妖怪，卻又無法操控與侵犯，替身與替身間的戰鬥，是一個有趣卻又無聊的遊戲。此三件作品，討論光作為一種訊息介面，與生長於數位時代眾生，與存在之間的關連性。我們終日沉浸於「光」前，以眼睛捕捉「光」、以鏡頭捕捉「光」、在螢幕前被「光」所攝，我們依光而活，也將自己透過訊號電流，再現於網絡的虛擬世界中，以光再現，並證實自身的存在。

捕捉生命訊息「光」之再現

　　瑪麗－珍·穆希歐勒（Marie-Jeanne Musiol）〈光之森：植物能量標本館〉（The Radiant Forest: Energy Herbarium）與羅惠瑜「奇幻微光」系列作品，則以不同的攝影科技與技巧，以光呈現植物的生命能量。〈光之森：植物能量標本館〉以電攝影成像方式或是克里安照相技術（Kirlian photography），揭露圍繞在物體周圍的能量磁場，改變觀者對於不同世界的慣常視覺經驗，觀看圍繞在生命體周圍不斷浮動變化的光能量訊號，生物體不再是穩固不變的恆常物件，而是具開放的系統與場域的動態組織。「奇幻微光」系列作品則是透過光照技巧，以光誘發並創造夜間花朵的神祕氛圍，塑造出奇幻的場景，在幽暗卻又華麗的視覺夢幻中，傳達出神祕而詭譎的氣息。此

兩件作品，呈現出物體的生命之光，呼應了波普教授提出光子作為生命能量的意義。攝影所拍攝的光，是光子的流動狀態，圍繞並誘發出植物的生命存在感，在訊息溝通與流動傳導中，植物的生命訊號得以存在，因此，在靜止不動狀態的視覺表象中，實際上卻是無止無盡的流動生命。

▌結論

　　在人與人、人與生物、人與自然、人與科技的互動中所建構的關係，並非是最終狀態，而是一種系統，光在此系統中所扮演的角色，可能是訊息的傳遞者，也可能是訊息的揭露者；可能是訊息傳遞的介面、載體，也可能是主體；「光」的展現形式，可能是可視的，也可能是不可視，或轉換成他者形式出現。但是，無論「光」的狀態為何，其中作為傳遞「光」的「光子」之重要性不容小覷。因此，「光子」的意義，是建構主體的重要能量，並且成為一切展現的驅動力量。

　　此次策展主題：「光子＋」，希望能以另一種觀點，討論光的意象。也重新思考科技藝術中，創作者與作品、參與者與作品之間的關係，應該不僅是建立在觀看的視覺表象，或是創作的攫取與掠奪，而是透過訊息的傳遞與溝通中，所建構的互動結構。不僅是回應對象物的召喚，更是依照創作者的要求，將自己融入於作品架構裡的身體、行為與經驗分享，而是在訊息傳遞中，引發作品與之回饋，並且在此過程中，作品成為具有「生命」，具主體意識的個體，並帶給參與者具有自主能力與行為回饋的想像，參與者將作品視為一個具生命的主體，去理解他們的情感、慾望與思考，產生投射與移情的感受，並重新感知認識真實的意義，在無意識與有意識的回應中，接收與喚醒作品主體的感情，觀者不僅接收作品主體所傳遞的感情、慾望、行為與觀念，同時也使作品主體成為真實存在的個體。

　　誠如曼諾維奇（Lev Manovich）提出的「心智具體化」概念，認為科技作為互動藝術創作的工具與介面，其工具特性與媒體特性，僅是一種達成「心智具體化」的手段，而參與者透過心與身體，與作品之間的互動、參與介入的程序，與作品之間搭構起心智「感知、假說、回憶、連結過程」，並與作品之間產生微妙情感的連結，投射自己的經驗情感，是作品真正的意義所在。（2011）

展演與感受 —— 從「超旅程：2012未來媒體藝術節」談媒體藝術的美學特質

王柏偉

　　聚集在「超旅程：2012未來媒體藝術節」（2012.1.1～2.19，國立台北藝術大學－關渡美術館）之下的這些媒體藝術作品呈現了什麼樣的美學特質？有沒有某種特別能夠透過這些媒體藝術作品才更能彰顯出來的感知模式？2012年開春迄今，台灣藝術圈最重要的事件，應該非關渡美術館所舉辦的「超旅程：2012未來媒體藝術節」莫屬。之所以「超旅程」這麼具有舉足輕重的里程碑地位，就在於

卡薩諾與維利亞雷
不安的共感 1.0
2010　互動環境
（圖版提供／Mattia
Casalegno and Enzo
Varriale）

涅爾茲‧維爾克
七十五
2011 複合媒材
（圖版提供／Nils Völker）

這次藝術節幾乎動員了台灣最主要的媒體藝術家們，以近乎普查的方式，全面性地展現台灣媒體藝術發展的當下樣貌以及關切的核心。不過，除了這個對台灣媒體藝術圈而言所具有的里程碑意義之外，我們還關心另一個重要的問題：到底聚集在「超旅程：2012未來媒體藝術節」之下的這些媒體藝術作品呈現了什麼樣的美學特質？有沒有某種特別能夠透過這些媒體藝術作品才更能彰顯出來的感知模式？

▋展演的普遍性

不管是馬諦亞‧卡薩諾（Mattia Casalegno）與恩佐‧維利亞雷（Enzo Varriale）的〈不安的共感1.0〉（Unstable Empathy 1.0）還是劉驊的〈心

劉釒驊　心禁
2010　互動裝置
（圖版提供／劉釒驊）

禁〉，這些基於腦波活動（技術物層面：腦波儀）來開展的作品直指上個世紀人文社會科學中聲勢浩大的語言學轉向（the linguistic turn）還需要更進一步的思考。雖然約翰・奧斯丁（John Langshaw Austin）的語言行動（speech act）理論與尤根・哈伯瑪斯（Jürgen Habermas）的溝通行動（Kommunikatives Handeln）理論都發現了說話或溝通必然具備「行動」的面向，並認為這個面向是種展演性表述（performative utterance），西方哲學傳統中單子式的主體必須依賴語言來創造社會面向上「有意義的」行動。上述的兩個作品甚至指出，從腦波活動→個體的思考→互為主體地理解這三者間的「→」並不呈現必然的數理邏輯或因果規則。兩個觀察者間互動的發生有賴於允許溝通得以產生之「規則」，而非個別觀察者自身的「思考」。叄式

叄式　貪食蛇
2011　互動裝置
（圖版提供／叄式）

基於「遊戲」這個隱
喻所發展出來的〈貪
食蛇〉與〈害人乒〉
兩個互動世界、北藝
新媒所FBI Lab的〈蘑
菇總動員：無線感測
人文樹道〉與〈zen_
Move互動禪修道〉、
曾偉豪〈在聲中〉、
王仲堃〈交響樂計

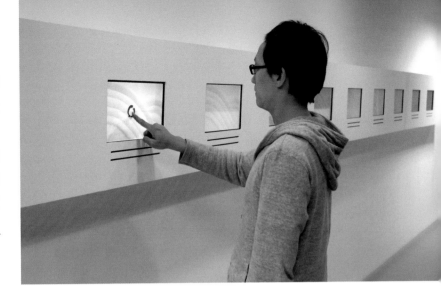

國立臺北藝術大學新媒所
FBI Lab
zen_Move 禪修道　2010
複合媒材、互動網路裝
置、手機應用（圖版提供
／國立臺北藝術大學新媒
所FBI Lab）

畫：壹、機械提琴〉、姚仲涵〈我會壞掉〉等這些作品測試的，正是「在規則
的限制下允許不同互動策略的發生」這個意念。就是在「彼此在認知上封閉
的觀察者／社會層面上共同的溝通行動規則」的意義上，所有的「行動」都
是「展演」，都意味著「普遍規則下特殊的個別表述方式」。

▌展演的重複性

　　雅克・德希達（Jacques Derrid曾為我們指出規則性的語言使用必須輔之
以「可重複使用的語言符號」才有可能。換句話說，任何一個行動的發生，

王仲堃　交響樂計畫：
壹、機械提琴
2010　機械互動裝置
（圖版提供／王仲堃）

比爾‧維歐拉　兩個女人
2008　單頻道錄像，無聲
（圖版提供／Bill Viola）

都是將某種有限、特定、可重複使用之符號「嫁接」（或以精神分析的方式名之為「縫合」）在每每不同的脈絡之中。這種「可重複使用之符號／每每不同之脈絡」的組合形式允許我們用「有限的符號」表現「無窮的意義內容」。正如同西皮爾‧克萊默爾（Sybille Krämer）所強調的，在意義內容都不相同，符號卻總是重複的狀況下，符號在表現層面上的每次重複都意味著它「成為自身的它者」，也就是不斷地溢出自身原有的規定性。比爾‧維歐拉（Bill Viola）的〈兩個女人〉（Two Women）記錄短暫事件卻以慢速播放來創造震撼效果的做法、赫曼‧科肯（Herman Kolgen）〈拼貼風景〉（Train Fragments）、〈Overlapp〉與〈塵埃〉（Dust）中在不同脈絡中一再出現的鐵道碎片、水滴及塵埃、林珮淳帶領其數位實驗室所完成的〈喂——一段成熟的對話〉中的話語片段、曾鈺涓〈奇米拉之歌〉中的奇米拉等等，都是藉由將一再重複的符號置放在不斷更新的脈絡中來達成的目的作品。

王政揚、曾靖越
喂—一段成熟的對話
2008 互動裝置
（圖版提供／王政揚、
曾靖越）

正是在一再回返的重複性中，符號才不斷地獲得新生，茱蒂絲‧巴特勒（Judith Butler）在談及身體時所強調的「徵引的創造力」（Creativity of Citations）因而在每一次的展演中都會爆發。對巴特勒來說，這不僅從時間面向上撼動了以「符號」方式被沈積下來的「過往」，將之投向一個前此並未被思及的「未來之過往」（futures past），建立「過往」與「未來之過往」兩者之間的連結並產生一個「新的傳統」；更重要的是，對過往的徵引必然以一種「劇場」的模式召喚「展演」的發生。「展演／劇場性」兩者共構的意義

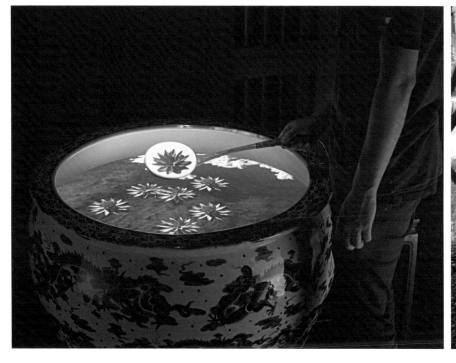

（左圖）▼
國立臺北藝術大學科技與
藝術中心魏德樂等
鏡花水月 2004
虛擬實境互動式裝置
（圖版提供／國立臺北藝術
大學科技與藝術中心
魏德樂等）

（中圖）▼
國立臺北藝術大學
藝術與科技中心
匍蘑菇總動─
無線感測人文樹道
2010 複合媒材
（圖版提供／王柏偉）

（右圖）▼
曾偉豪 在聲中
2011 聲音裝置
（圖版提供／王柏偉）

形式使得「徵引」總已經是「再次徵引（re-citation）」，換句話說：「重複」與「改變」兩者就在「展演」中一同發生。在這樣的背景下，我們不難理解廖克楠〈梵谷眼中〉、北藝藝科中心魏德樂等人共同創作的〈鏡花水月〉、北藝新媒FBI Lab的〈名畫大發現：清明上河圖〉與〈沈浸國畫【十猿圖】〉、洪一平及影像與視覺實驗室的〈正昧像〉這些作品所具有的「活化舊物」積極功能究竟來自何處。

不過，就是在前述的探討中，不管是展演的普遍性還是展演的重複性，我們仍然維持在「語言」這種媒介物在歷史上為我們開啟的可能性空間之中。克萊默爾認為，如果並未意識到這點，我們就仍停留在以「文字」、「文本」（text）、「徵引」與「符號」這些媒介為基礎的「論述之符號學」（die Semiotik des Diskursiven）裡，並未真的完成對「媒介物」的反思。

▼
國立臺北藝術大學新媒所
FBI Lab
名畫大發現：清明上河圖
2005
複合媒材、互動影像裝置
（圖版提供／國立臺北藝術
大學新媒所FBI Lab）

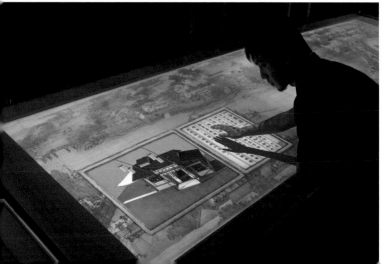

▌展演的身體性

　　如同狄厄特・默施（Dieter Mersch）所發現的，正是在藝術對於「展演」（行為藝術）強調之中，於「觀察者如何觀察世界」的層面上，我們才能夠從「論述之符號學」所隱含的「再現」模式中掙脫開來，完成默施觀察到的：藝術發展趨勢是「從『作品』到『事件』」的演變。於此，最重要的推進力，就在於藝術作品的觀察者的角色在單純的「被動接受意義的『觀眾』」之外，還增加了「參與藝術作品過程並幫助作品意義完成的『演員』」這種功能。林珮淳的「夏娃克隆肖像」系列、交大音樂科技實驗室的〈放低聲〉、北藝FBI Lab 的〈一百萬個心跳〉、北藝藝科中心感知界面實驗室的〈舞動綻放〉這些作品，如果沒有觀眾將自己以「演員」的角色與作品互動，則作品意義很難算得上完成。或許我們也注意到了：這種作品意義的完足只會發生在參與作品互動而獲得「經

張永達
Y現象－四聲道版 Ver. 2
2011　聲響裝置
（圖版提供／張永達

（左圖）▸
洪一平＋臺灣大學影像
與視覺實驗室　正眛相
2010　互動裝置
（王柏偉）

（右圖）▸
國立臺北藝術大學科技
與藝術中心感知界面實
驗室　舞動綻放
2009　互動裝置
（圖版提供／王柏偉）

當觀者坐下後會啟動閃光，開啟互動

（左圖）▸
廖克楠　複合媒材
2008　互動裝置
（圖版提供／廖克楠）

（右圖）▸
紀子衡、劉哲瑋
放低聲　2011
互動音樂裝置
（圖版提供／王柏偉）

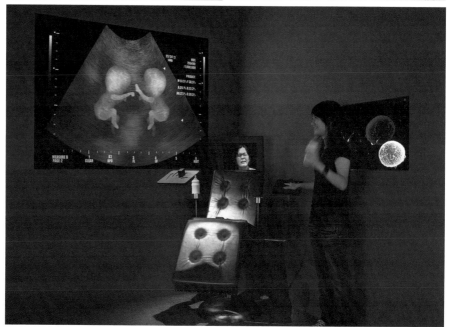

▸
國立臺北藝術大學新媒所
FBI Lab　一百萬個心跳
2006　複合媒材、無線感
測互動網路裝置
（圖版提供／王柏偉）

郭奕臣　曙光一蝕
2011　聲音裝置
（圖版提供／王柏偉）

驗」的觀察者身上。藝術家張永達在其作品〈Y現象－四聲道版 Ver. 2〉中的
位置，就是擺盪在「觀眾」與「演員」兩種角色之間的觀察者。

　　對於這種觀察者來說，藝術作品因而不是如同其他類型的藝術傳統彷
彿「再現」了一個世界，而是「建構」了一個世界。這個被建構的世界與建構
它的媒介物息息相關。茲摩恩（Zimoun）作品〈八十只現成直流電馬達、棉
球、60×60×60cm紙箱〉創造了以聲音為媒介的世界空間、郭奕臣〈曙光－

豪華朗機工　游泳
2011　複合媒材
（圖版提供／王柏偉）

蝕〉中以光為媒介的聲響世界、豪華朗機工〈游泳〉中以日光燈為媒介的律動世界、蒲帥成〈築霧〉中以霧為媒介的迷樓、袁廣鳴〈逝去中的肖像－Mio〉以月光粉為媒介的記憶空間、陶亞倫與王福瑞等人〈境非心外、心非境中：i Fog創意空間〉以超音波水幕為媒介的山水畫境……都是建立在特定媒介上的可能世界。這樣一些世界不以「論述之符號學」為其世界秩序的模本，相反地，必須回到個別個體的經驗來探討被感知到的世界模態。讓我們更清楚地說：前述這些藝術作品所表現的「特殊媒介所建構出來的世界」不過是「被個體所感知到之世界」的某種形變，或者說，是某種劇場式的模型。

於此，媒介與世界兩者的關係就在於：世界必須依賴媒介來為其賦形。這樣的理解讓我們理解到，以文本為媒介的「符號世界」不過是這眾多可能世界的其中一個，我們還可能擁有聲響世界、律動世界、山水世界、迷樓世界、記憶世界…等等不同於符號世界的可能性空間。不同媒介給了諸多可能世界屬於自身的「身體性」。

▌感受（Aisthesis）

或許我們已經藉由點出「媒介與世界」這個議題，來到媒體藝術關切的核心：記錄與感受。正如弗萊屈克‧奇特勒（Friedrich Kittler）在《擎記系統 1800／1900》（*Aufschreibesysteme 1800/1900*）與《留聲機、電影、打字機》（*Grammophon, Film, Typewriter*）這兩本重要著作中所描繪出的歷史軌跡：從記錄的層面上來看，不同的主導性媒介導致不同的文化。霍斯特‧布列德坎普（Horst Bredekamp）與克萊默爾已經分別從藝術史與哲學史的角度證明了西方中世紀對「靈魂」的思考以及啟蒙時期對精

蒲帥成　築霧
2010　複合媒材
（圖版提供／王柏偉）

國立臺北藝術大學科技
與藝術中心陶亞倫、王
福瑞等　境非心外、心
非境中：i Fog創意空間
2008　水幕互動裝置
（圖版提供／王柏偉）

黃世傑
EX-C-FB-Clear (KY)
2010 複合媒材裝置
（圖版提供／王柏偉）

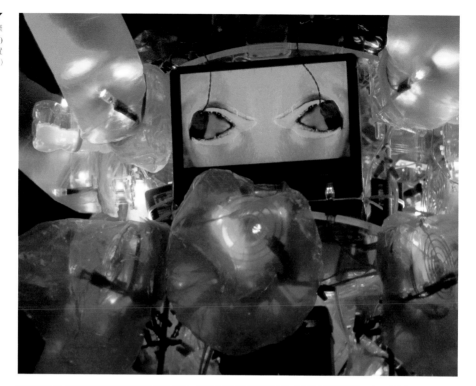

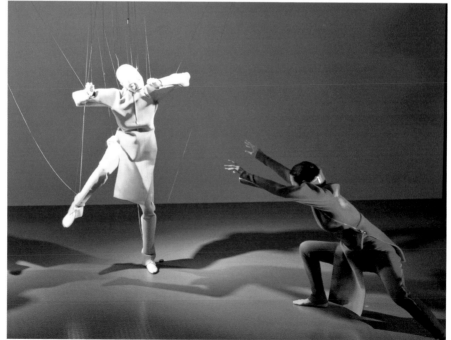

台北數位藝術中心黃安
妮計畫 2011
複合媒材、人偶
（圖版提供／王柏偉）

神（Geist）與象徵（Symbol）的強調，乃是「文字」與「文本」這兩種媒介的限制下所找出的「文化」模式。對我們來說，以「電」為其靈魂的藝術作品，諸如涅爾茲・維爾克（Nils Völker）的〈七十五〉（Seventy-Five），黃世傑的〈EX-C-FB-Clear (KY)〉、〈EX-C-FB-Clear (MRB)〉、〈EX-C-FB-Clear (WM)〉與〈BSB-G〉，林世昌的〈匍匍匐〉，王連晟的〈再生運動〉，台北數位藝術中心的〈黃安妮〉，這些作品恰恰掙脱了文字與文本的限制，以「電」為媒介為機械物注入靈魂，使其成為「自動機」（automata）；猶有甚者，黃致傑的〈有生松子〉、李明道的〈Dadi〉、〈BeBe.5〉與〈Lulubo〉以加入感測器（sensor）

▶ 王連晟　再生運動
2011　複合媒材
（圖版提供／王柏偉）

▶ （左上）
臺北數位藝術中心＋
張永達　光怪　2009
第四屆臺北數位藝術節
開幕表演
（圖版提供／王柏偉）

▶ （左下）
黃致傑　有生松子
2012　動態裝置
（圖版提供／王柏偉）

▶ （右圖）
林世昌　匍匍匐
2009　複合媒材
（圖版提供／王柏偉）

姚仲涵　我會壞掉　2011
電子裝置、日光燈
（圖版提供／王柏偉）

▶林珮淳　夏娃克隆肖像　2011　數位圖像（圖版提供／王柏偉）

▶曾鈺涓　奇米拉之歌　2011　互動裝置（圖版提供／曾鈺涓）

提供機器人「智能」（intelligence）的方式，挑釁了啟蒙時期以降人類中心主義式的「理性」構想，這些演變都來自於伯納德·史帝格勒（Bernard Stiegler）所謂「記錄工業」在19世紀中期以降興起迄今所達致的成果。

就是因為這諸多記錄性媒介的發明，讓我們能夠更為貼近每個事件的出現時刻，白南準的〈萊特兄弟〉（Wright Brothers）極其精準地以結合「交通工具（飛機）／電視（大眾傳播媒介）」的方式貼近了我們這個時代「速度感」發軔的時刻。平行於此，或許就是在電腦與網路的時代，19世紀末以降生理學上對於聯覺（synesthesia）的強調，才能克服前此文字、圖像、聲音、攝影、電影、錄像等等不同媒介之間的鴻溝，從數字與數位的角度以「程式」來完成「跨域」的可能性。

正如克萊默爾所強調的，這種媒介史的變遷讓我們看到這樣一個時代變遷：從對「溝通」的著重轉而強調「感知」、從重視「規則」到注意「現象」、從「說」（say）到「展現」（show）、從「普遍的符號類型」到「特異的陳述」、從「社會性」變成「身體性」、從「對中央系統的指涉」（Referentialität）到「對他者的索引」（Indexikalität）、以及從「象徵」

白南準 萊特兄弟
1995 複合媒材
（圖版提供／王柏偉）

李明道　DaDi
2007　複合媒材
（圖版提供／李明道）

國立臺北藝術大學科技
與藝術中心、王俊傑與
王嘉明執導
萬有引力的下午
2010 科技表演劇場
（圖版提供／王柏偉）

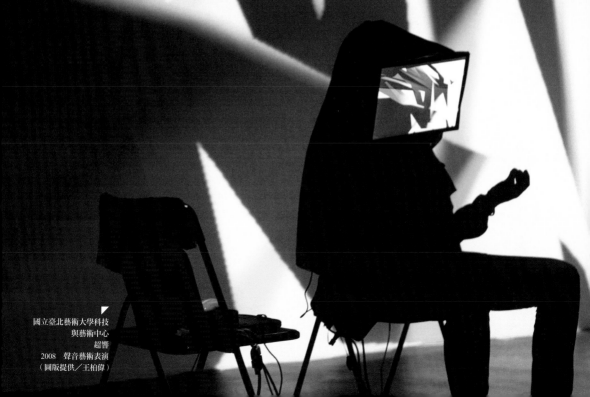

國立臺北藝術大學科技
與藝術中心
超響
2008 聲音藝術表演
（圖版提供／王柏偉）

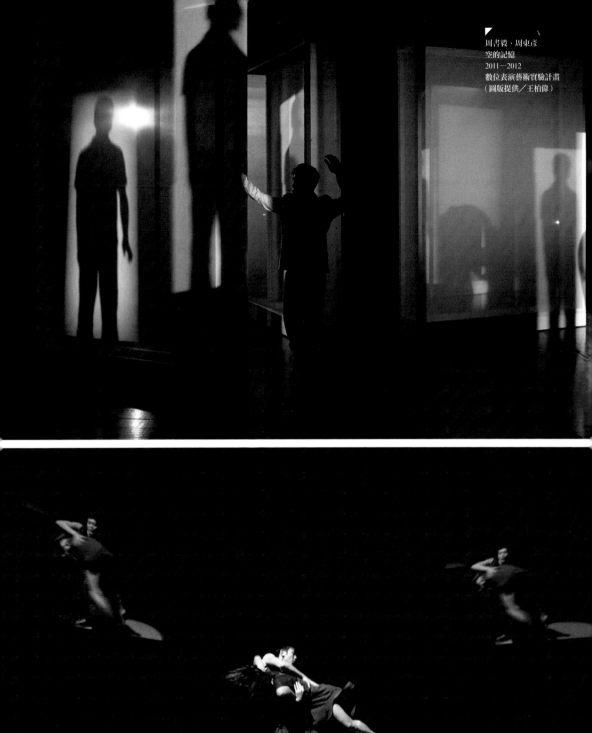

周書毅、周東彥
空的記憶
2011—2012
數位表演藝術實驗計畫
（圖版提供／王柏偉）

周書毅、周東彥
Spin
2010　跨領域表演
（圖版提供／王柏偉）

一當代舞團
W.A.V.E.城市微幅
2011　互動表演
（圖版提供／王柏偉）

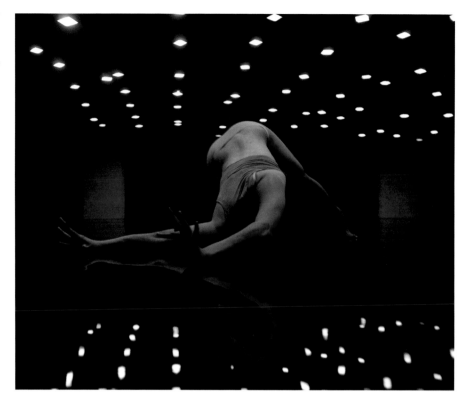

到「跨越象徵」。總的來説，這樣的時代變遷，是個美學（Ästhetik）意義上的變遷，因為對每個「事件」之「感受」（Aisthesis）的「平滑地過渡」取代了對「思考」之「結構性深度」的探究。不管是王俊傑與王嘉明執導的〈萬有引力的下午〉、2009年的〈超響〉、第四屆數位藝術節的開幕表演〈光怪〉、周書毅與周東彥共同策劃的〈空的記憶〉、黃翊與豪華朗機工合作的〈Spin〉與〈一日〉還是一當代舞團的〈W.A.V.E.城市微幅〉，在意的都是「感受」的開展與鋪陳模式，而這也是我們在這次「超旅程：2012未來媒體藝術節」所能見到的關鍵性的美學維度。（2012）

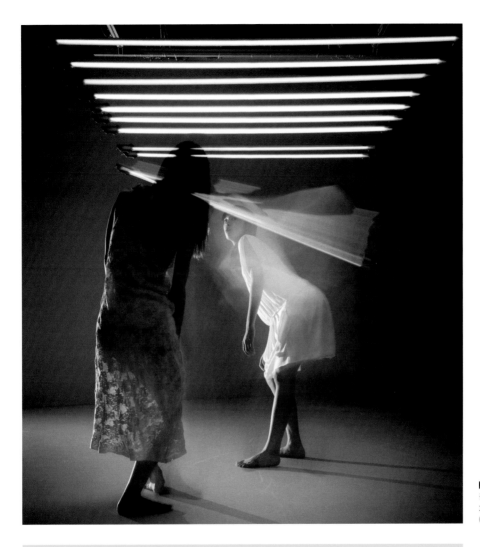

豪華朗機工 一日
2011 互動表演
（圖版提供／王柏偉）

王柏偉

德國Witten/Herdecke大學文化系社會學博士候選人

研究方向：媒介理論、當代藝術史、藝術與文化社會學、ATS（藝術／科技／科學）

曾獲數位藝術評論獎、國藝會藝評台評論獎、教育部公費留學補助。

主要研究領域為媒介理論、當代藝術史、文化與藝術社會學、藝術／科學／科技（AST）與人合譯有魯曼（Niklas Luhmann）所著《愛情作為激情：論親密性的符碼化》（台北：五南）進行中計畫包括《展覽理論：策展學的知識體系》與《藝術、生物學、實驗室：生物藝術的系譜學初探》

現為《藝外》與《藝術家》雜誌特約撰稿人

шестшест
шест

Lin Pey Chwen
W:80 H:58

SIZES ARE APPROXIMA

本章特別介紹國內近年來以數位藝術所創作的大型計畫：故宮「山水覺」〈富春山居圖〉新媒體藝術特展、花博夢想館「花瓣迷宮」與國網中心的公共藝術〈數位觀景〉，試圖展現數位藝術與博物館、博覽會及公共藝術結合的契機。林俊廷帶領的青鳥新媒體藝術團隊，透過新媒體藝術的手法，為古畫創造新生命，讓觀眾與原畫作之物件迸出無限想像的靈光，並融入藝術團隊所營造的情境中。黃心健帶領的故事巢所創作之新媒體藝術作品，則藉由藝術家提供一個框架，讓觀眾親近與實際體驗，以微觀角度詮釋故事文本。林珮淳所帶領的數位藝術實驗室團隊，則透過即時生態影像的轉化呈現，加入互動的公共性、議題的藝術性、基地的特殊性，讓觀者藉由互動式的公共藝術，體認到國網中心的科技研究對人文、自然科學與生態關懷之努力。三件以團隊模式與公部門或組織合作所執行的藝術創作，因與群眾的密切互動而廣泛被認識與討論，是數位藝術跨域之成功案例，具體呈現參與者經驗的全新寫照與藝術創作的更多視界與可能。

新視域
New Vision
6

This chapter specially introduces large-scale projects that have been created in Taiwan in recent years. These include National Palace Museum's Beyond Landscape: Dwelling in the Fuchun Mountains new media art exhibition, the Floral Expo's Through and Around a Maze of Flower Petals at the Pavilion of Dreams, and National Center for High-Performance Computing's Digital View. These items attempt to reveal opportunities to combine digital art, museums, expos, and public art. Led by Juin-ting Lin, the Bluephoenix New Media Art team breathes new life into ancient Chinese paintings by using new media art techniques. In this way, limitless imagination by viewers is sparked regarding the original objects of the paintings, while integrating with the contexts created by the artistic team. The new media artworks by Hsin-chien Huang, the Storynest utilize frameworks provided by artists to lead viewers closer to actual experiences through microscopic interpretations of story texts. Through a real-time transitioning of environmental images that are endowed with the interactive qualities of a public nature, the artistic qualities of the theme, and the unique elements of the site, Lin Pey Chwen Digital Art Lab created a type of interactive public art that enables viewers to recognize the efforts by National Center for High-Performance Computing in regards to the humanities, sciences, and environmental concerns. Due to this interaction with the public, these three artworks, the results of cooperative efforts between artistic teams and public institutions, are able to be widely recognized and discussed. These are successful examples of digital art incorporating a variety of disciplines and fields that concretely present a new portrayal of participant experiences as well as even more visions and possibilities for art.

「山水覺」、「花瓣迷宮」
與〈數位觀景〉

張晴雯

▌林俊廷、青鳥新媒體／故宮「山水覺」富春山居圖新媒體藝術特展

由新媒體藝術家林俊廷帶領的「青鳥新媒體藝術」，團隊跨越兩岸，成員來自視覺藝術、博物館展示、遊戲創意開發、動畫、程式、電子電路、表演藝術、音樂與媒體研究等領域的創意人，是致力於新媒體藝術與創意設計研發的

「山水覺」〈富春山居圖〉
新媒體藝術特展現場
（圖版提供／青鳥新媒體
藝術）

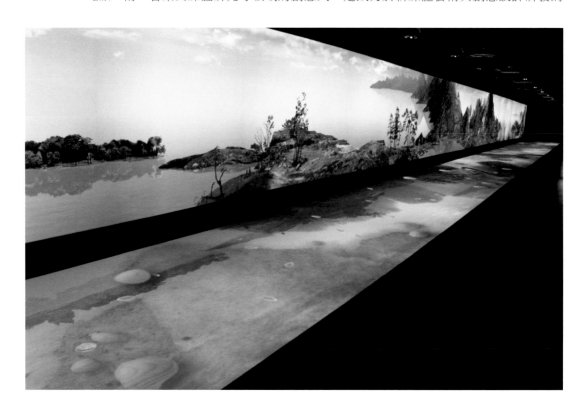

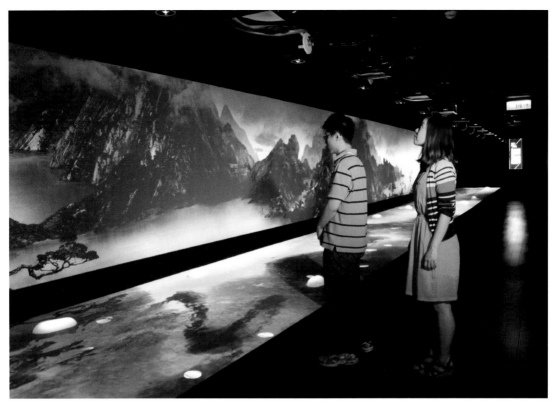

▶現場觀眾與畫作中的物件互動（圖版提供／青鳥新媒體藝術）

專業團隊，甫獲美國博物館協會媒體與科技專業委員會主辦的2012繆思獎「詮釋性互動裝置類金牌獎」的作品：2011年故宮「山水覺」〈富春山居圖〉新媒體藝術特展（2011.6.10～9.5，國立故宮博物院），為國立故宮博物院和青鳥新媒體藝術共同策畫製作，其所創造的情境體驗及數位媒體整合實力，深獲觀眾激賞，大大顛覆了視聽群眾對博物館及藝文展覽的觀賞經驗。

　　故宮配合「山水合璧──黃公望與富春山居圖特展」的展出同時，嘗試加入新媒體藝術，為古畫添加新生命。「山水覺」特展結合現代數位科技和影音，從藝術、文學、音樂、戲劇等多元的角度進行延伸創作，全畫共使用了42部高清投影機，比上海世博鎮館之寶「會動的清明上河圖」所使用的還要多，同時運用上千張攝影作品，虛擬出最貼近原畫氛圍的3D實景，全展共分為「山水化境」、「畫史傳奇」、「寫山水訣」、「聽畫」、「山水對畫」五個主題，在新的呈現語彙中，融合古典文化記憶與當下體驗，創造博物館展覽

中更豐富的賞遊層次，提供觀眾更多想像的維度與審美的自由愉悅，以更開放的感知經驗融入富春江的四季山水情境中。

山水化境

藝術家以數位動畫的當代視覺影像和上世紀集錦攝影拼貼文化的藝術表現形式，對〈富春山居圖〉做一3D臨摹，並且增加互動技術，讓觀眾透過與畫中人或物的互動，體驗奇妙的觀畫經驗，例如：舉起或放下曲水流觴的酒杯，水面會產生不一樣的流動，或對著畫中的漁夫呼喊，他會轉過頭來揮手致意。藉由與古人遙望、魚鳥徜徉、或呼應山水、風起絮飛，仿若穿越到畫中的時代、似古代文人品畫般神遊於畫境中，相當具有臨場感。

現場觀眾觸動印章，
畫作焚燒成兩段。
（圖版提供／青鳥新媒體
藝術）

畫史傳奇

觀眾在以動畫敍事的畫作中，可以用手觸動年代時間的文字或印章，觀看畫中故事的演進；從黃公望的生平簡介、〈富春山居圖〉的完成，至沈周、董其昌收藏經過，再至吳問卿臨終前命家人將畫作焚毀，全卷分為二截，而後喜愛收藏文物珍玩的乾隆皇帝錯看畫作，至最後〈剩山圖〉和〈無用師卷〉合璧展出，歷經起伏更迭的過程。

寫山水訣

藉由此數位媒體互動展示，引導觀眾解讀寫山水訣之文意、認識其中筆墨技藝，同時讓觀眾可以自由拼貼領會

現場觀眾集合創作拼貼
出長卷山水畫
（圖版提供／青鳥新媒體
藝術）

▶
結合光影與音樂的聽畫現
場（圖版提供／青鳥新媒
體藝術）

構圖的樂趣。黃公望寫山水訣，對後進傳述了繪畫技巧，包含筆墨之美，傳達了情感、意興、氣韵所構成的審美價值。觀眾可以分別在不同的螢幕上互動組構出自己的山水畫，集合個別畫作又可以組成一幅全新的長卷山水畫。

聽畫

由音樂創作者以〈富春山居圖〉為創作原點，同時以光影呈現水墨層次所營造的空間氛圍，以音樂呼應長卷山水畫的觀賞美學，提供一個新的畫作欣賞體驗，猶如置身於畫舫中漫游富春江，觀眾一邊聆聽音樂，一邊觀看清潤山巒緩緩在面前流過，江畔如畫、薰風徐來，領略自然樂章之美妙。

以魔幻劇場方式呈現的
山水對畫現場
（圖版提供／
青鳥新媒體藝術）

山水對畫

　　此區係以黃公望之藝術成就為中心，延伸介紹與其有藝術關聯的前後時代傳世畫作，包含其前輩董源、趙孟頫，及與黃公望交往或深受其影響之倪瓚、沈周、董其昌、藍瑛、王時敏、程正揆、王原祁等人，藉由數位互動的影像結合魔幻劇場的方式呈現，透過畫家跨時空的對話與訴說，討論彼此的創作背景、繪畫心境和技法，觀眾得以一窺文人山水之起承脈絡。

　　「山水覺」〈富春山居圖〉新媒體藝術特展以數位藝術手法延伸畫作美學，結合動畫、觸控、拼貼、光影、魔幻劇場及音樂等，讓觀眾仿若真正置身於黃公望所描繪的富春美景中。結合貫穿今古的時空脈絡與當代視覺經驗，大膽自由地打破中國山水繪畫的時空限制，開創出「二次感物」的觀畫經驗，透過新媒體藝術的手法，將數位的視聽元素連結原畫作的古典情境，讓觀眾在觀賞過程中形成新的美感經驗，迸出無限想像的靈光。對觀眾而言，誠屬寫意與詩意兼具的魅力展件。

▋黃心健、故事巢／2010臺北國際花卉博覽會夢想館二廳「花瓣迷宮」

　　「故事巢」，是由新媒體藝術家黃心健所帶領的創作團隊，創作範圍涵蓋故事、數位版畫、網站藝術、數位音樂、以及互動裝置。「故事巢」運用數位技術，將攝影、故事、音樂與影像等傳統的藝術形態，轉化融合為截然不同的新面貌，包含2010台北國際花卉博覽會夢想館二廳「花瓣迷宮」（2010台北國際花卉博覽會，2010.11.6～2011.4.25）及與故宮合作的數位故宮「平淡之味」，皆充分表現出數位藝術對社會產生的美好改變，也讓觀眾有機會透過互動科技，與藝術品產生更多美麗的交換。

　　花博夢想館是由工研院創意中心承接的展館，委託國內「故事巢」、「天工開物」、「青鳥新媒體」、「游文富」等團隊創作，「故事巢」團隊主要負責夢想館二廳的「花瓣迷宮」，其運用了感測器、電腦、電控液晶玻璃、球型投影等技術，展示昆蟲與花朵間共生共榮的「互利」關係。

　　在「花瓣迷宮」互動展示中，從入口開始的互動裝置依序為：變身、雄蕊通道、花粉小宇宙與生命之花等階段，觀眾化身為昆蟲在巨大花朵中漫遊，一步步導引進入昆蟲的視野、為花朵的香味與顏色吸引、陷入花的迷宮，最後身上沾滿花粉，被引誘到胚珠，而完成了為花朵傳宗接代的旅程；以微觀角度體會大自然的奧妙。

▼
觀眾化身為昆蟲
（圖版提供／張晴雯）

變身

　　進入「變身區」，觀眾在由18片寬一公尺長三公尺的智慧型液晶電控玻璃組成的花瓣中穿梭，隨著觀眾的行徑，觀眾的身型人影逐漸變化為由鍬形蟲、蜜蜂、天牛、蝴蝶等以昆蟲為原型設計而成的可愛昆蟲身影，暗示著觀眾在本廳中即將轉化成為進入花朵中的昆

（上二圖）▶
觀眾揮舞雙手，
象徵傳遞花粉
（圖版提供／張晴雯）

蟲，觀眾一進入此區，會產生極微妙的返老還童心緒，不論大朋友或小朋友，都會忍不住對自己的「昆蟲前世」為之莞爾。

雄蕊通道與花粉小宇宙

當觀眾輕拍或碰觸橘色長蕊，宛如花粉般的雷射燈光便會點點灑落觀眾身上，旋即帶著滿身花粉，一頭闖入花粉小宇宙。經過方才變身為昆蟲的洗禮，在此通道內，所有觀眾似乎也學會以昆蟲的姿態，穿梭在不斷變換顏色的雄蕊之間、滿裝雄蕊抖落的花粉、再努力揮動雙手將花粉散播出去，忙碌並且興奮莫名。

（左圖）▶
觀眾與胚珠互動，形同一
齊完成傳承生命的旅程
（圖版提供／張晴雯）

（右圖）▶
觀眾模仿昆蟲姿態漫步在
巨大花朵中的雄蕊通道
（圖版提供／張晴雯）

在雄蕊通道中，觀眾可輕
拍雄蕊，體驗影音的變化
（圖版提供／張晴雯）

生命之花

　　開花的最終目的是為了植物的授粉繁衍，在花瓣迷宮的終點，觀眾將找到花朵性感而祕密的解答。藉由觀眾多人合力觸摸花朵胚珠球型裝置，啟動暗喻授粉成功的全場聲光展演。此時，現場導覽人員，會導引觀眾將球珠團團圍住，希望大家集中意念，幫助胚珠開花結果，在微觀的世界中，大家似乎也都堅信念力會被放大，雙手篤定地按捺在球體的一角，有些民眾甚至會口中念念有詞，例如，小朋友會默念：「妳要快快長大……」。

　　「花瓣迷宮」讓觀眾非常容易參與並激發想像，藉由隱喻的視覺導引出觀眾與場域最親近的距離，讓民眾得以在陌生卻充滿童趣的微觀世界裡，接收到生物共生共榮的訊息。在這類型的互動裝置之下，參與者的反饋也會非常直接，例如：在入場的時候，導覽人員會告訴訪客，他們將變身成為的昆蟲，其實是觀眾的前世今生。一些訪客變身為比較胖的昆蟲之後，會回頭質疑導覽人員：「我前世怎麼會是這麼胖的昆蟲？」觀眾也會因為投入故事情境，而開始學昆蟲漫步的方式行走。由此可見，互動激發的想像，在訪客的心中發芽，而引發了他們外在行為的微改變。

▌林珮淳數位藝術實驗室／公共藝術〈數位觀景〉

　　林珮淳與數位藝術實驗室成員共同在國科會「國家高速網路與計算中心」（簡稱國網中心）規劃的公共藝術〈數位觀景〉（2009），是一件利用中心高速網路的優勢，即時將中心「即時觀測」的研究成果呈現於作品中，如

〈數位觀景〉
作者與作品合影
（圖版提供／林珮淳）

即時觀測屏東海生館的珊瑚礁與魚羣的生態，每分每秒都能掌握海底的動態，同時也將遠在屏東海生館美麗生動的魚羣及海底景象巧妙地與作品結合，透過即時的觀測，不但彰顯了國網中心在「即時觀測」的科學成就外，也可引領觀眾在欣賞公共藝術

〈數位觀景〉作品主體
（圖版提供／林珮淳）

時，作更深刻的自然環境及生態關懷的省思。

即時觀測系統

〈數位觀景〉的作品主體是由電腦、高速網路、全彩LED顯示器、壓克力板、鍍鋅鋼架、LED燈點、無線遙控裝置、LED控制器、LED燈點控制器、LED燈點驅動器等所建構而成。作品以半球形造型表現全球網路的普及性，而方格的壓克力結構也與「網絡」概念結合，透過網際網路傳輸，將即時觀測的生態景觀影像轉化為「人文生態保育理念」與「生態觀景」的意象。其中「LED顯示器生態影像」以呼吸般的亮燈速度顯出藍燈與綠燈相互交錯的變化，試圖共譜圓形數位空間中網路活動狀態。

互動創作平台

除作品主體外，特別建構一互動桌，將更多的生態觀測影片與知識存放於電腦資料庫內，觀眾可以隨時切換畫面來欣賞海生館以外的「生態觀景」，如湖泊、森林、太空等影片及說明文字。在互動桌內

觀眾與〈數位觀景〉互動公共藝術之互動過程
（圖版提供／林珮淳）

▶即時觀測海景顯示當下時間（圖版提供／林珮淳）

也設計了如「小畫家」的平台，提供給該中心之研究員、國際貴賓或參觀的來賓可以與作品互動之創作空間。此計畫不限於某時段或某個活動舉行，而是只

觀眾的即興創作透過螢
幕分享出去
（圖版提供／林珮淳）

要有貴賓參觀時則可開放進行互動參與者，透過此平台可發表他們的創作，如愛地球的文字或繪畫，並可公開播放於本作品的螢幕內與其他觀眾分享，甚至

創作的成果也可成為本公共藝術儲存的作品檔案，也提供給更多的觀眾重播以及相互討論，達到民眾互動與共創的優勢。此公共藝術成了科學空間的催化平台，開啟美學與科學的對話性，向大眾分享國網中心的研究經驗與生態觀測，省思科學研究如何扮演大自然生態保存的角色，是件突破許多科技困難又能展現藝術家創造力的成功案例。

▌結論

　　台灣近幾年的數位科技與藝術發展速度驚人，當科技與藝術從群眾的生活經驗為出發，開始產生積極對話、平衡理性與感性之間的拉扯，因而得以拉近觀者與藝術創作之間的距離，再加上與大型的國立博物館、國際級博覽會及公共藝術合作，讓更多觀者透過數位化的互動模式，能嘗試從各種角度與視野來閱讀藝術創作，複加承載了藝術家所創作出來的感動。當然，由台灣這片土地滋養成長，兼具硬底子、軟實力、及人文氣質的藝術家暨創作團隊，不論軟硬體的應用與整合，皆為觀眾與創作者之間，拓展出更多元且富涵台灣迷人特質的對話模式；自由卻不逾矩、狂放但且嚴肅、前衛冷酷中仍保有懷柔溫暖的一隅。在數位藝術與博物館、博覽會及公共藝術結合的契機之下，藉由各種形式的互動裝置，豐富了觀眾的視覺感知、飽滿了觀眾的想像體驗，也讓經常看不懂藝術創作的普羅大眾，有機會更貼近藝術創作者的文本底蘊，感受到文化的溫度與厚度、感動與反思的力量與價值。（2012）

張晴雯

英國布萊頓大學Sequential Design/Illustration碩士
現任教於國立台灣藝術大學多媒體動畫藝術學系、中原大學商業設計學系
學術專長：平面設計、序列設計與管理、數位媒體整合與行銷
專業翻譯暨校審：《數位插畫的奧祕》、《圖像小說的編寫與繪製》、《GRIDS：平面設計師的創意法寶》、《奇幻文學人物造形》、《奇幻人物動態造形》、《伊朗插畫精選集I、II》、《數位攝影百科》、《何謂平面設計》、《平面設計為哪樁》、《編排設計》等

附録
Appendix

附錄 台灣三大公立美術機構及台北藝術節展覽年表

年份	2012	2011
數位藝術方舟	・王鼎曄：天空之城 ・藝術超未來 ・選擇性揭露	・2011數位藝術方舟策展案－「成為賽伯格」 ・2011數位藝術創作案「李文政：乘上城 甲天下」 ・空屋2 ・糾結：數位時代的群聚生成 ・再見小工廠系列－表皮工廠 ・小奇觀 ・日常掃描－新媒體藝術典藏展
國立台灣美術館	・梁以妮：果貿社區 ・周育正：霓虹	・當代國際錄像藝術對話 ・M型思惟－2011亞洲藝術雙年展
台北數位藝術中心	・2010－2011台北數位藝術獎 　動態影像類作品回顧 ・聽覺摹寫 ・機動森林	・運動体 ・TAP TAP－吳長蓉個展 ・無姓之人－許哲瑜個展 ・相對感度－張永達個展 ・和諧世界－葉廷皓個展 ・叁式!! Ultra Combos!! ・在雲上 互動科技舞蹈 ・新敘事 ・存在。不存在的城市 ・德國錄像藝術特展
台北當代藝術館 MOCA Studio 地下實驗・創意秀場 當代影像聚場	・魔境：澳洲當代新藝術展 ・聯合陣線－西班牙行為錄像展	・末・末2013 ・不確定的真相－李暉個展 ・活彈藥 ・2011林珮淳個展－夏娃克隆系列 ・「無境」－李駿個展 STATE_VOID() ・Beyond書法－徐永進當代書藝 ・死亡密室的勝利－瑞卡多・桑雀茲・馬德里個展 ・觀自在－數位之眼互動藝術展 ・超有機－德國當代媒體藝術展 ・克里斯瓊赫佐+江元皓－法台影像交流展 ・感測体－數位藝術展 ・百年不孤寂 ・超光速年代－當代影像聚場系列展覽5 ・胡搞天王－漢恩・胡格布里居個展 ・不存在的國度－當代影像聚場系列展覽7

附錄 台灣三大公立美術機構及台北藝術節展覽年表

	2010	2009
數位藝術方舟	・看見不見的海－李文政個展 ・彼得・薩克遜錄像裝置回顧展1996－2008 ・數位之手：繪畫、素描、拍攝、數位操作 ・超體感 ・加拿大SAT 360度科技藝術 ・非常姿態	・聲呼吸－實驗聲響2009 ・時間感 感時間 ・境中之境 ・Y現象 (#1 ～ #3)－張永達個展 ・急凍醫世代－2009醫療與科技藝術國際展 ・輕度 ・水桶幻想曲2009 ・時光天井下的女子 ・衡溫－冷介面中的創作溫感 ・【蔓・流體】－一場有機的奇異風景 ・天地眾生的對話－蔣顯斌數位創作
國立台灣美術館	・感官拓樸：台灣當代藝術體感測 ・「測量個人與他方間的距離－陳依純個展」	・感官之維－互動藝術中的人性體驗 ・觀點與「觀」點－2009亞洲藝術雙年展 ・時間感 感時間
台北數位藝術中心	・台灣數位藝術脈流計畫－脈波壹 身體。性別。科技 ・空－台北數位藝術中心成果展 ・雲端下的聲林－王福瑞聲音裝置個展 ・數位印記－廖克楠個展 ・飛墨之光 ・意念誌－林豪鏘個展 ・[＋－／]王仲堃－聲音裝置個展	・字摸： 文字互動展 ・多面－李家祥個展 ・台北數位藝術中心開幕展 ・超響2009
台北當代藝術館 MOCA Studio 地下實驗・創意秀場 當代影像聚場	・台客幻想曲－施工忠昊個展 ・三極片－德國影像藝術三人展 ・字生字滅－漢字互動三校聯展 ・字變相－數位藝術展 ・變形記－當代影像聚場系列展覽4 ・困獸之鬥－當代影像聚場系列展覽3 ・記憶之眼－當代影像聚場系列展覽2 ・城市飄移－當代影像聚場系列展覽1	・動漫美學雙年展 ・無中生有：書法・符號・空間

年份	2008	2007
數位藝術方舟		· 食飽未?－2007亞洲藝術雙年展 · Plug and play隨插即用數位創作展
國立台灣美術館	· SPIN 轉 － 跨領域舞蹈表演 · 科光幻影2008－對話之外 · 大象過海 － 來自日內瓦的電子藝術盛會 · 王雅慧「熱帶計畫：雪人」 · 城市雙向道 · 「大象過海」數位聲光表演營造迷幻氛圍 · 「位轉自凍」班傑明·杜可洛斯與施懿珊雙個展 · 「奇藝果」數位藝術的花花世界成果展	· 科光幻影2007－－詩路漫遊 · X 世代－國立台灣美術館 　數位藝術典藏展 · DIGIARK 數位藝術方舟開幕展演 · 『台灣數位藝術新浪潮』 　精華版紀錄片放映 · 「簡單與複雜的弔詭」軟體創作展
台北數位藝術中心	· D聚頭數位藝術體驗聚作展 · 異態－數位藝術創作成果展	
台北當代藝術館 MOCA Studio 地下實驗·創意秀場 當代影像聚場	· 第三屆台北數位藝術節－超介面 · 第六屆城市行動藝術節－黑暗城市+城市之眼	· 複音－李明維、謝素梅雙個展 · V2_特區－動態媒體－行動，互動

年份	2004	2003
數位藝術方舟		
國立台灣美術館	· 漫遊者－國際數位藝術大展	
台北數位藝術中心		
台北當代藝術館 MOCA Studio 地下實驗·創意秀場 當代影像聚場	· 虛擬的愛－當代新異術 · 媒體城市·數位昇華	· 大開眼界－蓋瑞希爾錄像作品展 · 虛擬過去，複製未來－馮夢波個展

	2006	2005
數位藝術方舟		
國立台灣美術館	·《BABYLOVE》－鄭淑麗行動數位無線裝置作品 · 人體·虛擬樂園－國美館藝術典藏展 · BABY LOVE · 科光幻影·音戲遊藝 · 腦天氣影音藝術祭	· E術誕生—台灣藝術新秀展 · 快感－奧地利電子藝術節25年
台北數位藝術中心		
台北當代藝術館 MOCA Studio 地下實驗·創意秀場 當代影像聚場	· 臺灣當代藝術家系列TAT@MOCA2006	· 偷天換日：當·代·美·術·館 · 平行輸入－前駭客藝術

	2002	2001
數位藝術方舟		
國立台灣美術館		
台北數位藝術中心		
台北當代藝術館 MOCA Studio 地下實驗·創意秀場 當代影像聚場	· 科技禁區－當代媒體藝術展 · 穿過妳的雙眼－女性藝家錄像作品	· 輕且重的震撼

2011
越域Cross

國際展覽
- 〈台北游擊漫步〉奧利佛‧漢格
- 〈觀看的機器〉爆炸理論
- 〈十度感傷〉桑久保亮太
- 〈革命〉楊俊
- 〈沒有靈魂的軀殼〉
 菲利浦‧巴立諾/
 皮耶‧約瑟夫 /
 法蘭西斯‧庫雷/
 莉莉‧弗萊立 /
 李恩‧吉利克 /
 皮耶‧雨格 /
 馬西‧貝哈赫‧卡辛 M/M/
 喬‧斯卡倫 /
 瑞克里特‧提拉凡尼加

台北數位藝術獎
互動裝置
評審特別獎
- 曹博淵〈超聲鏈〉
佳作
- 胡縉祥〈數位時空記憶〉
- 羅禾淋&陳依純〈光林〉

動態影像
首獎
- 蒲帥成
 〈秘密平面計畫－浩瀚漂浮〉
入圍
- 林俊良〈脫軌震盪〉
- 崔欽翔〈噪音浪漫〉
- 張徐展
 〈截景島－遠端的呼喊、迷失的航道〉
- 吳長蓉〈紀錄片XI－X任務〉

數位音樂與聲音藝術
首獎
- 陳映蓉〈鋼琴的解構〉
入圍
- 陳怡之〈漫遊者〉
- 楊 昕〈寫聲－巨人〉
- 柯盈瑜〈空隙〉
- 謝奉珍〈關係效應〉
- 葉廷皓
 〈在澳門，路邊抗議是合法的嗎？〉
榮譽提名
- 王連晟〈再生音樂〉
- 江元皓〈雲〉
- 黃小容〈科技浩劫〉
- 馮玲軒〈琵琶的獨白〉
- 陳宜惠〈幻現〉
- 陳家輝〈競爭意識〉
- 羅唯尹〈撕裂〉

數位表演藝術獎
首獎
- XOR〈死亡的過程〉
入圍
- CBMI〈Random〉
- 舞次方舞蹈工坊〈打鐵舖三號：錯視〉
- 體相舞蹈劇場〈警戒區－digital〉
- 曉劇場〈穢土天堂〉

K.T.科藝獎
互動科技藝術
金獎
- 紀子衡、卓立航、李季穎、林廷達
 〈匯。跳〉
銀獎
- 陳韋安〈聲和〉
銅獎
- 詹嘉華〈身體構圖〉
技術創新獎
- 郭恩慈、鄭明郡〈聲符〉

數位遊戲
金獎
- 謝舒涵、王錦冰、許展翔〈色戰〉
銀獎
- 陳正昌、王德仁、劉冠廷、陳治澈、謝
 嘉澄
 〈夜市人生撈魚王〉
銅獎
- 廖晉坤、陳禹辰、曾冠維、戴銘毅〈
 GoGo賽馬〉
技術創新獎
- 曾建勳、林雅瀅〈天使的救護－AR〉

電腦動畫
金獎
- 李柏翰、邱士杰、林妍伶〈瓊斯先生〉
銀獎
- 曾彥齊〈神聖的介入〉
銅獎
- 李明勳〈小粉紅〉
技術創新獎
- 王敏芳〈食物之別〉

2010 串Cluster

國際展覽
- 〈流變：五個視野〉黑川良一
- 〈如同納西斯…〉西里爾・布里索
- 〈水在這〉西里・埃爾南德斯
- 〈時間〉讓－弗朗索瓦・拉波特
- 〈出鯨魚記〉吉雍・巴黎

台北數位藝術獎
互動裝置類
入圍
- 吳宜曄〈歡迎光臨真實想像〉
- 曾鈺涓、沈聖博、黃怡靜、陳威廷
 〈你在那裡？〉
- 施惟捷〈2304+壹〉
- 陳崎傑〈身體慾望系列 − 性感女星〉
- 羅禾淋、陳依純〈光之行氣〉

數位音樂與聲音藝術
首獎
- 樊智銘〈放大器 第19號〉
入圍
- 陳明穎〈耳・融〉
- 許馥凡〈時間的假設〉
- 林桂帆〈本我－超我－自我〉
- 李柏廷〈重播路徑〉

數位音像類
首獎
- 張暉明、廖祈羽
 〈MimiLucy − Never Give Up〉
入圍
- 趙書榕〈模糊的記憶〉
- 黃湧恩〈This is a Book〉
- 劉邦耀〈每秒12位小朋友〉
- 丁建中〈空屋〉

數位表演藝術獎
首獎
入圍決賽作品
- 〈Nexus 關聯〉林珮淳+數位藝術實驗室
- 〈交響樂計畫壹、機械提琴〉黃 翊+王仲堃
- 〈關自在〉Cocho Take團隊

K.T.科藝獎
互動科技藝術
銀獎
- 陳怡秀、李易恆、張傑名〈克拉尼衛星〉
銅獎
- 李京玲、李婉新、張秀如〈瘋色〉
佳作
- 王蕙婷、吳明諶、吳佩穎、賴美奕〈聚合物〉
- 葛如鈞、陳威廷、吳家祥、林克駿、林君皞、趙偉伶
 〈正昧相〉
- 邱奕荊、曹博淵、蔡宜成、王俊凱、吳安琪
 〈Miximpact〉

數位遊戲
金獎
- 陳毅魁、詹亞致、賴梅芳、胡姍姍〈Megaga〉
銀獎
- 蔡旻昇〈Wholly Shoot!〉
銅獎
- 陳建達、簡靖慈〈蓬萊〉
技術創新獎
- 黃郁芳、林瑋如、李祖毅、楊慧政、呂惠民、吳宗翰
 巨彥博、林思妤、沈威廷、洪超男〈布拉尤〉
佳作
- 鄭猷勳、邱裕文、童哲慧〈大唐長安物語〉
- 廖梨吟、陳啟維、李威霖、王奕恆、蔡季蓉
 白萱瑜、王婉真、陳正佑、林詩芸、陳祈汶
 吳宜臻、李怡妏、邱書于〈遺跡島〉

電腦動畫
金獎
- 高逸軍〈抓周〉
銀獎
- 張徐展、陳彥瑋、羅時豪
 〈ReNew | The Future not Future〉
銅獎
- 葉冠麟〈絕香〉
技術創新獎
- 謝豐宇〈死神實習生〉
佳作
- 李思萱、李俊逸〈惡魔狗〉
- 宋瑞婷〈這裡〉
- 陳祐萱、曾凡睿、林漢隴、魏國諭、曾逸竫〈叢之生〉

2009
光怪

國際展覽
- 〈幻景〉卡斯登·尼可萊
- 〈擴增雕塑〉保羅·巴布埃納
- 〈觀察家的玩物〉平川紀道
- 〈三個房間〉喬納斯·達貝格
- 〈天堂〉克里斯托夫·布雷希

台北數位藝術獎
互動裝置類
首獎
- 王連晟 〈靜電位〉
入選
- 洪湘茹 〈門〉
- 郭奕臣 〈曙光〉
- 莊志維 〈光面漫游〉
- 葉廷皓 〈手藝孱弱〉

數位藝術類
首獎
- 張永達 〈Y 現象〉
入圍
- 陳建榜 〈點描〉
- 楊禮瑋 〈噪音自然〉
- 鄭伊里 〈弦內之音〉
- 陳怡之 〈蛻變〉

數位音像類
首獎
- 陳柏光 〈微觀－呈象的大小〉
入選
- 洪詩婷 〈維奧拉： 小巨人的旅行房間 〉
- 張敏智 〈窗〉
- 黃郁潔 〈纖海〉
- 葉姿秀 〈Sleep Mode〉

網路社群類
- 邱彥川,劉驊,莊靜如,卓桀緯,楊琇淇
 〈愛果主義－愛台灣鮮果同好社〉
- Openlab.Taipei
 〈共玩一號及共玩二號的活動影片紀錄〉
光怪－台北天幕
首獎
郭彥宏、徐聖義 〈窮極Minimus〉
入圍
- 羅志文 〈夜,光〉
- 李俊逸、李思萱 〈窺視中〉
- 張奕珍 〈熱鬧的光怪慶典－神秘事件〉
- 朱昭燕 〈以物易物〉
- 林益鋒 〈蔓延〉
- 林曙光 〈追捕者〉

K.T.科藝獎
互動科技藝術
金獎
- 林世昌 〈匍匐匍〉
銀獎
- 莊杰霖 〈原型〉
銅獎
- 許家華、林學志、徐修林、周家澤〈SCRATCH〉
技術創新獎
- 謝俊科、陳嘉平、林亮均、余孟杰、葛如鈞、劉怡伶
 〈點蝕成金〉
入選
- 曾煒傑、吳思蔚 〈色·粒·植〉
- 魏子菁 〈幻鏡〉
- 胡縉祥、蕭思穎 〈管窺〉

電腦動畫
金獎
- 詹富麟 〈離人啟示〉銀獎
- 單忠倫 〈綠·柳〉
銅獎
- 王尉修、張閎傑《臭屁，電梯》
技術創新獎
- 張書維 〈飛人〉
入選
- 劉邦耀 〈截止日〉

數位遊戲類
金獎
- 林竹君、蘇晨華、鄭惠文、黎安安、張偉健
 陳勇豪、黃柏崴、陳彥廷、李品學、吳朝旺
 〈Color!Color!!〉
銀獎
- 蔡凱婷 〈詠夜〉
銅獎
- 葉銘揚、陳子朋、黃意淳、周雅筑、周姿吟
 〈鬥鬥鍋〉
技術創新獎
- 陳守志、陳奕文、林中泰、吳佳鈴、楊承霈
 張筱微、林岑姿 〈烏拉拉小鎮－WuLaLa〉

2008
超介面

國際展覽
- 〈如果你靠近我一點〉桑妮亞·希拉利
- 〈音樂圓柱〉睦鎮耀
- 〈漂流網 ver.-1〉平川紀道
- 〈自動光飛行船〉傑德·伯克

台北數位藝術獎

互動裝置類
首獎
- 天工開物〈辦公室現場 π/4 版〉
入選
- 王仲堃〈聲瓶－裝置版〉
- 黃致傑〈動覺生物〉
- 曾煒傑、吳思蔚、王照明〈變相〉
- 羅禾淋〈漩渦〉

聲音藝術類
首獎
- 王仲堃〈瓶·聲響〉
- 姚仲涵〈竄景〉
入選
- 方承博〈存在意識的解脫〉
- 陳欣利〈浪〉
- 張永達〈Y 現象 #02〉

數位音像類
首獎
- 黃博志〈自畫像紅二號〉
入選
- 林俊良〈FACE OUT〉
- 張卡仔〈奧斯陸的雨林〉
- 張敏智〈詭體II〉
- 謝若琳〈停機坪〉

網路藝術與多媒體類
首獎
- 朱書賢〈黑色種子·抽芽〉
入選
- 李惠珊、楊承恩〈祝我生日快樂〉
- 莊瑋庭、李劭謙、劉蘊珍〈艾瑞伊 思凱〉
- 曾靖越〈Unheeded Advice〉

K.T.科藝獎

電腦動畫
金獎
- 顏子穎、呂羽薇、崔欽翔〈canaan〉
銀獎
- 蔡歐寶〈Dark Rain〉
技術創新獎
- 廖偉智〈紅色月亮 Red Moon〉

數位遊戲
金獎
- 林家齊、劉崇邦、鄭惠姍、蔡榮恩
 林加和、陳俊良、蕭裕璋、賴彥手
 〈復甦者Regenerator〉
銀獎
- 李智閔、胡縉祥、李恩東、陳立德〈GOGOPETS〉
技術創新獎
- 黃廷為、施俊豪、楊博翔〈山道賽車 single cylinder〉

網路藝術
金獎
- 曾靖越〈Unheeded Advice〉
銀獎
- 莊杰霖〈Net Recall〉
技術創新獎
- 張炳傑、紀忠毅、卓士傑、陳鴻銘〈Drawing Whispers〉
互動科技藝術
金獎
- 黃致傑〈動覺生物〉
銀獎
- 林經堯、葛如鈞、張延瑜、林亮均〈塔羅斯〉
技術創新獎
- 陳威廷、王照明〈音·悅·卉〉

2007 玩開	2006 靈光乍現
國際展覽 ・〈雷射塗鴉〉 　詹姆斯・包德利 / 伊凡・羅斯 ・〈時間投影機〉 　阿法羅・卡西那立 ・〈光之滾刷〉 　史都華・伍德 / 漢尼斯・柯奇 / 　弗羅・歐特卡爾斯 ・〈互動音樂桌〉 　卡羅斯・羅培茲 ・〈電動椅〉 　麥斯・狄恩 / 拉斐爾・迪安哲亞 / 　麥特・唐納文 ・〈哈迪斯可〉 　華倫蒂娜・芙斯科 ・〈流變：/ 終端〉〈靜默之屋〉 　多明妮克・史考茲 / 賀曼・科肯	國際展覽 ・〈記憶拼圖〉古名伸、湯姆.葛雷 ・〈電音芭蕾〉貝諾特.莫伯里 ・〈雨舞〉保羅.迪馬利尼斯 ・〈物種原始〉泰奧.楊森 ・〈美聲演繹〉葛蘭.李文 ・〈水幕〉鈴木太朗 ・〈聲音床_台北〉凱菲.馬修 ・〈一百萬個心跳〉 　FBI.TechArt (台北藝術大學藝術與科技中心)
台北數位藝術獎 **互動裝置** 首獎 ・王俊琪〈城市日誌〉 入選 ・宋恆〈雙打〉 ・曾煒傑〈戲水戲〉 ・林珮淳+數位藝術實驗室〈玩・劇Play〉 ・吳佳珊〈愉悅〉	台北數位藝術獎 **互動裝置** 首獎 ・曾偉豪〈Speaker Tree〉 入選 ・林昆穎〈一會兒〉 ・黃智皓〈噢!〉 ・黃心健〈拂拭〉 ・曹訓誌〈The Living Room〉
聲音藝術 首獎 ・張惠笙 〈那綠色夕陽後方的青色月亮已慢慢浮出〉 入選 ・陳佳君〈風！〉 ・許馥凡〈OCEANIC〉 ・王仲堃〈離〉 ・姚仲涵〈響川海〉	**聲音藝術** 入選 ・江立威〈克拉伊〉 ・蔡欣圜〈殘存〉 ・姚仲涵〈擾訊號〉 ・謝仲其〈廣播之島〉
數位音像 入選 ・呂沐芢〈你說我們分手吧〉 ・牛俊強〈栩栩〉 ・湯雅如〈旅遊生活〉 ・林厚成〈Around ∞ Circle〉	**數位音像** 首獎 ・談宗藩〈刻薄館生命醫療事業部－有病系列〉 入選 ・曾御欽〈沒有_說出的部份〉 ・牛俊強〈The Line〉 ・王瑞茗〈雙生〉 ・王仲堃〈如是我聞〉
網路藝術 首獎 ・黃孝承〈報紙機〉 入選 ・李俊逸/李思萱〈囝仔咪〉 ・葛如鈞、詹力韋、許加緯、陳郁欣 〈一個都不能少〉 ・賴韋光〈網路城市〉 ・王靖怡〈It影像個展〉	**網路藝術** 入選 ・王科植、谷文揚、林正平、陳人豪、張敏智 〈六度分離批踢踢〉 ・陳瀅中、廖守鈞 〈關於那些嘈嘈切切的目不暇給，無法擺脫也無法掌握〉

台灣數位藝術知識與
創作流通平台
http://www.digiarts.org.tw/indextw.aspx

DAC
台北數位藝術中心網站
http://www.dac.tw

新苑藝術
Galerie Grand Siecle 網站
http://www.changsgallery.com.tw/

文建會2010
科技與表演藝術結合
旗艦計畫網站
http://www.artplustech.org.tw/

林珮淳
數位藝術實驗室網站
http://ma.ntua.edu.tw/labs/dalab

後記

　　除了本書及附錄年表所提及的內容外，仍有許多精彩的數位藝術展、作品及論述無法包納，但詳細資訊可在「台灣數位藝術知識與創作流通平台」及「林珮淳數位藝術實驗室」網站查尋。一些公立美術機構所辦理的獎項也已設立有新媒體藝術或數位藝術之類別，如高雄獎、台中大墩獎、彰化磺溪獎、屏東美展等。台北國際藝術博覽及私人畫廊也推展相關作品，如鳳甲美術館、新苑藝術、MOT/ARTS畫廊等。藝術家出版社與台北數位藝術中心等單位也有相關的出版與研究。另外，文化部推動有科技與表演藝術結合旗艦計畫，以及教育部推動有人文與數位教學補助案，且加入數位藝術相關的公費留學獎補助名額，各大專院校也紛紛設立數位藝術與設計相關的系所等，足見數位藝術已成為台灣重要的創作與研究領域之一。希望本書《台灣數位藝術e檔案》不但能為台灣數位藝術建檔，也將是研究台灣數位藝術的重要史料之一。感謝我實驗室所有的成員們，以及所有曾協助實驗室的師長們，因著大家的努力不懈，方能累積許多的實驗室成果，也成了此書的重要內容。（2012）

▼林珮淳數位藝術實驗室成員於〈Nexus 關聯〉創作表演後與現場貴賓合影

國家圖書館出版品預行編目

臺灣數位藝術e檔案 / 林珮淳等著 ; 林珮淳主編.
-- 初版. -- 臺北市 : 藝術家, 2012.08
192面 ; 17×23公分
ISBN 978-986-282-078-0（平裝）
1.數位藝術 2.藝術評論 3.文集

956.07 101016151

台灣數位藝術e檔案

林珮淳 主編

王柏偉、吳介祥、邱誌勇、林珮淳、陳明惠
張晴雯、曾鈺涓、蔡瑞霖、葉謹睿　著

發 行 人　何政廣
主　　編　王庭玫
編　　輯　謝汝萱
美術設計　張晴雯、王孝嬡
封面設計　張晴雯
編排設計　蔡昕融

出版者　藝術家出版社
台北市重慶南路一段147號6樓
TEL：(02)2371-9692～3　FAX：(02)22331-7096
郵政劃撥：01044798 藝術家雜誌社帳戶

總經銷　時報文化出版企業股份有限公司
桃園縣龜山鄉萬壽路二段351號
TEL：(02)22306-6842

南部區域代理　台南市西門路一段223巷10弄26號
TEL：(06)261-7268　FAX：(06)263-7698

印　　刷　新豪華彩色製版印刷股份有限公司
初　　版　2012年9月
定　　價　新臺幣380元

ISBN　978-986-282-078-0（平裝）

法律顧問蕭雄淋
版權所有・不准翻印
行政院新聞局出版事業登記證局版台業字第1749號